陕西社科精品文库

弘扬·传承·发展
——陕西特色音乐文化创新研究

HONGYANG CHUANCHENG FAZHAN
SHAANXI TESE YINYUE
WENHUA CHUANGXIN YANJIU

张辽艳 著

西北大学出版社

·西安·

图书在版编目（CIP）数据

弘扬·传承·发展：陕西特色音乐文化创新研究 / 张辽艳著. —西安：西北大学出版社，2021.12
　ISBN 978-7-5604-4880-0

　Ⅰ. ①弘… Ⅱ. ①张… Ⅲ. ①传统音乐—音乐文化—研究—陕西　Ⅳ. ①J605.2

　中国版本图书馆 CIP 数据核字（2021）第 247911 号

弘扬·传承·发展 ——陕西特色音乐文化创新研究
张辽艳　著

出版发行　西北大学出版社
（西北大学校内　邮编：710069　电话：029-88303593）
http://nwupress.nwu.edu.cn　E-mail: xdpress@nwu.edu.cn

经　销	全国新华书店	
印　装	西安华新彩印有限责任公司	
开　本	787 毫米×1092 毫米　1/16	
印　张	11.75	
版　次	2021 年 12 月第 1 版	
印　次	2021 年 12 月第 1 次印刷	
字　数	187 千字	
书　号	ISBN 978-7-5604-4880-0	
定　价	35.00 元	

本版图书如有印装质量问题，请拨打电话 029-88302966 予以调换。

《陕西社科精品文库》编委会

主　　任　甘　晖　郭建树
副 主 任　高红霞　张　雄　苗锐军
执行主任　张　雄
委　　员　(按姓氏笔画排序)
　　　　　马　来　杜　牧　张金高　张蓬勃
　　　　　陈建伟　周晓霞　赵建斌　祝志明
　　　　　桂方海　惠克明　翟金荣

前 言

音乐，是一种关于听觉的艺术，但又不仅限于听觉。它能够通过人的听觉这一途径，为人们赋予十分美妙的情感体验。我国自古就十分注重音乐，先秦时期便已出现《咸池》《韶》《诗经》等经典，以及各种音律学理论，如"宫""商""角""徵""羽"五声阶。在旷世奇书《山海经》中，又有祝融以榣山之木做凤来琴，号曰太子长琴的神话传说。此外，又由于我国疆域辽阔、地貌多样，在不同的地理环境下，产生了不同的民风民俗与音乐特色，其中，尤以陕西地区的音乐文化为世人所熟知，且对于华夏音乐发展起到十分重要的影响。

随着时代发展，陕西地区的音乐文化发展出多种类型，有奔放豪迈、铿锵有力的秦腔，有民族性浓厚、充满地域性的陕西民歌，有异彩纷呈、长于叙事的各种曲艺音乐，等等。进入20世纪30年代后，延安地区（今延安市）又自成一派，形成了以革命斗争、打击侵略为主题的延安音乐。可见，陕西地区的音乐艺术在三秦大地不断发展，并呈现多样的艺术表现形式。这些艺术形式运用不同技巧与手段，为人们展现音乐的魅力，展现社会的风貌，更展现了陕西劳动人民与音乐爱好者无限的创造力。

本书以陕西音乐文化为核心，以弘扬中国传统文化、传承和发展陕西特色音乐文化为主要内容，从陕西音乐的不同层面入手，对其进行全面论述。第一章讲述陕西音乐文化的历史与地理渊源；第二章与第三章讲述延安地区音乐文化发展与传承；第四章讲述陕西戏曲音乐文化，对秦腔、眉户、华阴老腔、汉调二黄等戏曲分别进行论述，并从中总结出陕西戏曲创新的路径；第五章讲述陕西民歌音乐文化，主要有信天游、紫阳民歌、陕北民歌等；第六章讲述陕西曲艺文化的发展与特点；第七章讲述陕西特色音乐的创新发展之路。

总之，陕西地区音乐文化作为我国传统文化的重要组成部分，是每个音乐工作者都不应忽视的重点。我们应当以审慎的态度，对其进行文化学上的研究；以创新的态度，对其进行技艺上的发展，以期陕西音乐能够在华夏大地乃至世界舞台绽放出更加绚烂的色彩。

目　录

第一章　回顾展望：陕西特色音乐文化积淀 /1
 第一节　具有区域特色的陕西音乐文化 /1
 第二节　地域特征的陕西民间音乐的发展 /9
 第三节　陕西"秦派二胡"音乐文化 /14
 第四节　陕西筝的发展与创新 /19

第二章　红色记忆：延安时期革命音乐历史文化 /28
 第一节　延安时期音乐历史 /28
 第二节　延安时期音乐家 /35
 第三节　延安时期音乐的价值与意义 /52

第三章　山高水长：延安精神的音乐传承 /56
 第一节　延安歌曲 /56
 第二节　延安戏剧 /59
 第三节　延安秧歌剧 /70
 第四节　延安鲁艺音乐作品 /74

第四章　铮铮唱腔：陕西地方特色的戏曲音乐 /83
 第一节　陕西秦腔戏曲文化 /83
 第二节　秦腔戏曲的地域特征和风格 /98
 第三节　陕西眉户 /99
 第四节　华阴老腔 /105

第五节 陕西汉调二黄 /113
第六节 陕西戏曲的传承与创新 /118

第五章 民间气息：陕西民歌的音乐文化 /121
第一节 信天游的风格构成和艺术特色 /121
第二节 紫阳民歌的风格构成和艺术特色 /125
第三节 陕北民歌的发展历程 /132
第四节 陕西民歌文化发展的地域特性 /135

第六章 传统曲艺：陕西曲艺音乐文化 /139
第一节 陕西曲艺的内容与音乐特色 /139
第二节 西府曲子的发展历史与特点 /147
第三节 陕西快书的发展历史与特点 /151
第四节 长安道情的发展历史与特点 /154

第七章 发展之路：陕西特色音乐文化的创新 /157
第一节 陕西音乐文化创新发展路径 /157
第二节 陕西音乐中二胡技法的创新运用 /160
第三节 陕西音乐文化与多媒体结合的应用 /162
第四节 陕西音乐文化在高校教育中的传承 /163

参考文献 /167

第一章 回顾展望：陕西特色音乐文化积淀

第一节 具有区域特色的陕西音乐文化

一、陕西地区的音乐文化发源

陕西，简称"陕"，古称"秦"，是中华人民共和国省级行政区，省会为西安。西安是华夏文化的重要发源地，多个朝代曾在此建都。对陕西地区的音乐文化进行研究，不得不先对陕西历史上的音乐文化与音乐文物进行溯源，从而更加全面清晰地了解陕西地区的音乐文化发展脉络。

（一）史前陕西音乐

这一阶段系统性的音乐文化尚未形成，但是先民已经可以利用简陋的物品制成"乐器"，并与舞蹈结合，形成具有地区特色的艺术形式。这时的乐器大致可以分为三类。

1. 吹奏类乐器

（1）笛

笛子，是最重要的古代中国传统乐器之一，极具中国特色，具有极强代表性与强烈的民族特色。笛子的演奏方式为吹奏，将气体吹入笛子中，气孔能够产生不同的音调。笛子历史悠久，其源头可以追溯至新石器时代，当时我们的祖先曾点燃篝火，把捕

图 1-1 笛子

获的猎物架起来烤制，为了表达喜悦的心情，大家共同围绕猎物一边进食一边起舞，同时，还利用禽类的胫骨钻孔吹之，久而久之，便诞生了具有中国特色的骨笛。

（2）埙

埙，是我国古代的乐器之一，其出现年代较早，经考古学家研究，大约在史前时期已经出现，并具有多种样式。在我国传统文化的"八音"之中，埙则属于"土"类乐器。《说文》有云："埙，乐器也，以弓作，六空，从土熏声。"20世纪70年代，我国考古工作者在陕西临潼地区发现3件陶埙，1976—1977年间，又在陕西铜川李家沟新石器时代仰韶文化遗址发掘出彩绘陶埙。这都说明，陕西地区在史前早已具有埙类乐器。

图 1-2　埙

埙一般为陶制，所以也被称为"陶埙"，其外形多种多样，有不同形状，如卵形、兽形等。有些埙结构较为简单，只具有吹孔；有些埙结构较为复杂，不仅具有吹孔还具有音孔，其音调也随之变得更为多样。"运用时主要是通过气息冲击吹孔边棱，引起埙体内气柱振动而发出声音；吹奏时能否准确地表现出该陶埙的固有性能——音高、音色、音质等，除取决于埙体自身的形制、材质外，还与吹奏者发出气息的强度以及冲击边棱的角度密切相关，吹奏者的经验与技术水平对埙类乐器的测试，有着相当重要的作用。"[①]

2. 打击类乐器

（1）鼓

陶鼓是我国新石器时代开始逐步出现的乐器。20世纪90年代，我国考古工作者曾在陕西陇县原子头新石器时代遗址发掘出陶鼓4件，仰韶文化二期、五

① 孙伟刚，梁勉. 大音希声：陕西古代音乐文物 [M]. 西安：陕西人民出版社，2016: 11.

期、六期也都分别出土陶鼓，大部分质地为红色，中部束腰，并且有两两对称的4个圆孔。2004年，在陕西地区的遗址中，考古工作者也曾发现陶鼓文物，共计7件，形态总体上较为相似，多为泥质灰陶，仅有大小区分。陶鼓的构造也比较完备，按照科技的复原手段来观察，这时的陶鼓已经可以演奏出比较丰富的曲调。综上，陕西地区在史前时期的陶鼓乐器已经十分常见，既有红陶鼓也有灰陶鼓。

（2）钟

我国关于陶钟的考古发现较少，我国考古界经过多年研究，仅在20世纪50年代于陕西长安县（今西安市长安区）龙山文化遗址曾发现一件陶钟。由于陶钟文物十分稀少，可以推测陶钟在古时并不常见，不是寻常人家能够使用的乐器，应为具有一定身份与地位的权贵才能享受的"高档"乐器。

考古学家判断其生产年代在公元前2300—前2000年。该陶钟造型精美，与商朝青铜乐器铙十分相似，体型较短，为长方形，腹部中空，两侧壁厚，下口齐平，通高12.5厘米，甬长5.6厘米，下口长9.4厘米，下口宽5.3厘米。

图1-3　陕西龙山文化遗址 陶钟

（3）磬

石磬，简称"磬"，是我国最为古老的石制打击乐器之一，为"八音"中的"磬石"音。其质地一般为石、玉，形状或大或小，其上常刻有花纹，并钻孔悬挂于架下，击打传声。石磬形态充满中国传统文化韵味，造型与工艺十分古朴。

考古学家曾在陕西榆阳区古塔乡附近一处遗址中发现石磬文物，其质地坚硬，形态匀称，通体光滑，具有极强的造型艺术感。该石磬长度约为34厘米，宽20～29.5厘米，最厚可达7厘米，重约10.75公斤，是我国珍

图1-4　石磬

贵的历史文物。

3. 摇响类乐器

我国考古工作者曾于陕西临潼姜寨遗址挖掘出 2 件陶制响器。这种响器依靠腔体和内部装置的小球碰撞发出声音。虽然响器不见于文献记载，但是这一发现表明，我国原始社会却有响器存在。从结构上来分析，它确实为古代音乐的用品，因为它在墓葬中与陶埙放置于一起。不过，该类乐器的具体相关资料以及其他用途还需要进行进一步的研究与考证。

（二）先秦陕西音乐

我国先秦时期（即公元前 221 年以前），主要包含了我国从进入文明时代直到秦王朝建立这段时间，指夏、商、西周、春秋、战国这几个时期的历史。西周时期，我国音乐开始逐步完善，如礼乐制度的制定。而周朝的都城就在陕西省西安市，故周朝音乐文化是陕西音乐的重要代表。

1. 西周音乐简介

西周时期，人们对于音乐有比较全面的认识，认为音乐与礼制应当紧密结合，二者缺一不可，对当时社会的稳定统治具有重要作用，而且还严格规定不同统治阶层的礼乐规范。例如，周朝音乐被规定用于祭祀、求雨、集会、射仪、庆祝凯旋等场合。

西周时期，宫廷还建立了"雅乐"，并且继承商朝的部分器具。我国先秦典籍《诗经》记载，西周时期已经使用的乐器有 70 余种，乐器种类也愈发丰富，有庸、镛、甬钟、铎、钮钟等，气鸣乐器则有骨笛、铜角、埙、骨箫等。

2. 西周音乐文物

西周乐器的重要特征是青铜制，这相比原始时期的陶制乐器，迈上了一个较大的台阶。

（1）磬

西周磬主要见于陕西关中部分地区，其种类与设计多样，比较常见的主要有 2 种，分别为弧顶和倨顶。西周在继承商代晚期编磬的规模上，已经发展到基本定型的阶段。

（2）铃

铃在黄河流域的马家窑、仰韶、龙山等遗址中都有发现，自周朝之后，铃开始变多。1973 年，陕西扶风县刘家沟水库一号墓葬出土 2 件西周时期的铃。据考古学家研究，这 2 件文物均为西周时期所制造，其工艺与手法十分相似，外形也无明显差别，仅尺寸不同。1976 年，陕西扶风县庄白一号西周窖藏出土一套西周中期的编铃，共计 7 件。这 7 件文物的大体形态也基本相同，都是合瓦体，口凹而微奢，平顶，有一顶孔，仅尺寸大小不同。

（3）铎

铎，一种铜制摇奏钟体状的体鸣军乐器，形制常为合瓦形，或方或长，多通体素面。我国考古学家发现其常出现于西周时期。陕西地区出土的铎仅有一件，出土于 1974 年的宝鸡市茹家庄。该器乐形制圆管形柄，与腔体相连，合瓦形体，截面近似菱形。

二、陕西西安鼓乐文化

西安鼓乐是陕西地区的著名传统音乐之一，包含陕西地区浓厚的风土人情，更是我国古代音乐的突出代表和文化遗存。鼓乐由于吸收了各种曲调与曲式，其自身曲体变得较为复杂多样，并形成十分丰富的各种演奏方法，以及种类多样的乐器配置形式。

西安鼓乐是多年来一直流传于陕西地区的著名民间大型鼓乐，与我国其他地区的鼓乐有所不同，具有十分鲜明的陕西特色。

根据史学家考证，长安鼓乐的结构、乐谱、曲名，以及鼓乐所使用的各种器乐都与唐朝燕乐中的大曲联系甚密；而且，唐朝中期时局较为动荡，常常出现宫廷乐师流落民间，结合各种其他乐曲的情况，如安史之乱（755—763）中，大量宫廷乐师流落民间，唐代燕乐也随之流传民间。由此人们推测，西安鼓乐很可能源自唐朝的燕乐，于宋朝开始逐渐兴起，最后盛行于清朝，经过千年的发展、转型、丰富，尤其是明清时期与各种戏曲文化相结合，形成一套结构完整的大型民族古典音乐形式。

长安鼓乐分为僧、道、俗三个不同流派，其表现方式不同，但各有千秋。其中，道派为城隍庙中的道士所传；僧派为一名毛姓和尚所传，但是演奏者并不全

部为僧人，亦有部分道士。此外，僧派中还有一部分人不断吸收民间音乐，后来又在此基础上形成了俗派，至此，三大流派基本形成。

值得注意的是，三派中无论哪一派都包含两种演奏形式，分别为行乐和坐乐。

行乐，指演奏人员在行进中所进行的演奏活动，演奏者常常在行进中伴有彩旗、令旗等，乐器则时常采用高把鼓、单面鼓等打击乐器。用高把鼓的，又叫"高把子"，风格温雅庄重；用单面鼓的，又叫"乱八仙"，风格活泼悠扬。行乐有时还有"歌章"，其内容与祈雨相关。

坐乐，指演奏者在室内围绕桌案以坐姿进行演奏，其曲调一般是具有固定结构的套曲，为"花鼓段坐乐全套"和"八拍鼓段坐乐全套"。不过，这种演奏方式由于总是被人们用来切磋技艺，所以坐乐手法又十分多样。一般来讲，坐乐分为城乡两种，城市坐乐叫"八拍坐乐"，农村坐乐叫"打扎子坐乐"，前者用笙、笛等乐器，也曾使用筝、琵琶，打击乐器有坐鼓、战鼓、乐鼓、独鼓、大镲等诸多种类，编制一般是12人左右；后者或有若干乐器调整，但是需要根据具体情况进行调整。有些农村坐乐所吹奏的乐器需要十几人，如"川家伙"与"苏家伙"，则需要使用几十人之多。明清时期，鼓乐在陕西西安地区十分流行，加上当时寺庙众多，此时期鼓乐规模极为庞大。

三、陕西子长唢呐与绥米唢呐

陕西很多地区都有吹唢呐的习俗，其中以子长和绥米的唢呐文化最为著名。

（一）陕西子长唢呐文化

子长唢呐是陕西子长县历史较为悠久的传统音乐形式。在代代相传的过程中，子长唢呐逐渐丰富和发展，形成了现在自成体系的子长唢呐文化体系。

1. 子长唢呐简介

子长唢呐的主要演奏者是唢呐手，唢呐手也被称为"吹鼓手"或"龟子"。

据史学家考证，陕西读"龟子"是读"龟兹"转音，说明唢呐这种乐器最初产生于西域龟兹地区，由龟兹经过多年与陕西的交流而入陕。

随着唢呐在三秦之地长期流传，勤劳朴实的陕西人民为唢呐赋予了更多自

己独特的地域特色。唢呐逐渐失去当年的异域风情，慢慢沾上黄土高原的"黄土味道"，不论是它的制作工艺还是它的形状和类型，如今已成为地地道道的"特产"。

图1-5 陕西子长唢呐演出

2. 子长唢呐特色

子长唢呐的特色有两个方面：一方面，唢呐形状较大，唢呐杆长碗大，利于演奏者吐气发力；另一方面，演奏时音色洪亮高亢，热情奔放，具有雄浑气魄。例如，男婚女嫁时的前奏《大摆队》给人营造一种欢乐、热情的氛围；悲凉氛围时，一曲《苦伶仃》，则让听者陷入愁绪。

（二）陕西绥米唢呐文化

1. 绥米唢呐简介

绥米唢呐在陕北地区具有十分重要的地位，与该地区人民的日常生活、节庆喜事都紧密相连。行走在陕北的任何地方，无论是空旷田野之间，还是繁华闹市之中，只要能够碰到婚丧嫁娶等场合，总不会缺少绥米唢呐的身影。从前，一个唢呐班的吹手常常由五人组成，其中，两人负责吹唢呐，三人分别负责擂鼓、拍镲镲、捣老锣。

发展至今，吹鼓手班已经发展出多种乐器，如小海笛、架子鼓等，规模较之前显得十分庞大，宛如一支小型乐队。

2. 绥米唢呐特色

绥米唢呐虽然随着时代进步做出一些改变与丰富,但是仍然主要吹奏古老的传统乐曲,具有十分浓郁的民族传统文化韵味,继承并弘扬了陕北黄土高坡文化豪迈的特点,受到人们热烈追捧。现在的绥米唢呐在唢呐与三件打击乐器的基础上,增加了架子鼓、小号、电子琴等西洋乐器。

四、陕南花鼓戏文化

陕南花鼓戏是一种陕西省的传统戏曲剧种,常被人称作"汉调二黄"或"二黄戏"等,又因其于汉水流域由西皮、二黄组合而成,所以也被称为"汉调"。

(一)陕南花鼓戏传统剧目

陕南花鼓戏的剧目种类十分丰富,素来就有"唐三千、宋八百、野外史传数不得"的说法。目前所知陕南花鼓戏传统剧目约 1500 本,取材范围十分广博,上至上古传说,下至明清近代,如同一部活灵活现的历史演义著作。

图 1-6 花鼓戏演出剧照

陕南花鼓戏中喜剧与悲剧兼而有之,文戏与武戏并重,历史与神话掺杂交融。

(二)陕南花鼓戏艺术特色

陕南花鼓戏唱腔属于板腔形式,曲调中既有幽雅缓慢之感,亦有抑扬顿挫的

特性。演唱时也具有比较明确的要求，发音与吐字要做到清亮准确、字正腔圆。主弦胡琴用"5—2"弦，板式为导板、慢三眼、原板、碰板、滚板、反二黄等十余种。

西皮调的主弦用"6—3"弦，板式有导板、一字、二流、摇板、散板、反西皮等十余种。腔类有"流里表""二凡""九眼半""麻鞋底""灯笼挂""黄龙滚""八车子""四不沾"等十余种。

另外，两种唱腔又往往灵活处理，甚至有上半句"二黄"下半句"西皮"的特殊唱法，还有其他一些杂调，与西皮、二黄相配合，以供描绘特殊人物和场景。

第二节　地域特征的陕西民间音乐的发展

一、陕西不同区域民间音乐特征

民间音乐的地域性问题，即各种音乐与地域文化之间的关系问题。研究这一问题可以从两个方面入手：一方面为地域层面，应当深入研究地理、文化、历史、社会多重因素，在这些内容的基础上对民间音乐的种类按照不同依据进行合理划分；另一方面为起源层面，任何事物都有其起源，音乐文化亦不例外，不同类别的音乐起源自不同区域。陕西民间音乐可分为陕南、陕北、关中三类。

（一）注重民歌的陕北音乐

陕北地区最注重的音乐形式为民歌，其歌曲曲目与歌手数量众多，具有较大影响力，且曾经在流行音乐的舞台上散发魅力。陕北民歌的代表作有《挂红灯》《大红果子剥皮皮》《山丹丹开花红艳艳》《上一道坡坡下一道梁》《大拜年》《走西口》《花妹子》《想你哩》《掐蒜薹》《这么好的妹妹见上面》等。

（二）注重器乐与戏曲的关中

关中地区与外界交流密切，与陕北、陕南乃至关外都有交往，所以这里的戏曲与器乐种类丰富多样。戏曲的种类有23种之多，其中关中产生的就有12种，

其他分别分布在陕南和陕北，但种类都比较少。戏曲方面的重要人物一共有104人，除去外省的，有93位都是出生于关中地区。

关中秦腔著名曲目有《安国夫人》《嫦娥奔月》《二堂舍子》《河湾洗衣》《花亭相会》《庵堂认母》《嫦娥送福》《黑虎坐台》《打柴劝弟》等。

（三）种类较多、影响较小的陕南

陕南地区也有民间音乐，种类多样，但影响力与关中、陕北相比则不可同日而语。所以，陕南音乐特点即为种类多但是影响小。陕西省整体的音乐体裁具有两个特点：一是三个地区都是以本地区数量较多的体裁为主的小调发展较好，虽然陕南的小调不是最多，但是它与数量最多的山歌十分接近；二是三个地区中陕南的号子和山歌多于其他两个地区。

二、陕西不同区域民间音乐形成背景

陕西省具有上述多种不同的音乐文化，与陕西省的地理、文化等因素不无关系。首先，陕西有较大的纬度跨度，包含多种地貌。在多样性的地貌中，人们具有不同的生活方式和价值追求，必然产生多样性的音乐文化。其次，古代音乐文化与特征对陕西民间音乐具有一定影响。

（一）地理层面

陕西省最南端与最北端相距约1000公里，东西相距仅有500公里，可见其纬度跨度较大，即最北方气候较冷，最南端气候温和。另外，陕西省作为一个内陆省，地势特点是南北高、中间低，地形地貌由北向南依次是陕北高原、关中平原、陕南山地。陕西省按方言分布也是分为三个主要地区，分别是晋语区、中原官话区和西南官话区。如果说地理地貌和方言以及生产生活方式不同导致了音乐类型分布不均，那么陕西省的一个天然地理分界线——秦岭就是导致中心区与过渡区之分的主要原因，秦岭以北的黄河流域属于中心区，秦岭以南的长江流域属于过渡区。

（二）文化层面

据史学家与考古学家考证，我国音乐的发源地大部分位于陕西省。例如，近些年国家考古队在陕西发掘出数量颇丰的音乐文物，包括半坡遗址、临潼姜寨遗址、铜川李家沟遗址、杨官寨遗址出土的陶埙，千阳丰头遗址、杨官寨遗址、榆林市绥德县出土的陶鼓，秦始皇陵出土的铜钟，长安神禾原战国秦陵出土的石磬，等等。这些都体现出古代音乐文化给陕西民间音乐地域特性带来了一定的影响。这些影响主要表现在两个方面：一方面，推动戏曲的文化综合性发展。起初中国的戏曲中心并不在关中地区，正是因为关中发达的古代音乐文化以及优秀的戏曲人才，才将关中逐渐发展成为陕西省戏曲中心。另一方面，形成了比较发达的器乐文化。根据陕西考古结果，我们不难发现，关中地区出土大量的乐器文物。

三、陕西不同区域民间音乐发展

山歌、小调、号子三种音乐形式在陕西不同地域均有发展，但也各有不同特征。

（一）山歌

1. 陕北山歌

陕北山歌是我国山歌中的重要形式，广泛传唱于我国陕北地区。陕北山歌必须运用陕北方言进行演唱，其中包含陕北劳动人民面朝黄土背朝天的韧劲，更包含陕北劳动人民精神、思想、感情的结晶。陕北山歌闻名的曲目有《走西口》《赶牲灵》《兰花花》《推炒面》《五哥放羊》等。

2. 关中山歌

关中山歌数量不如陕北多，但是其风格却十分繁杂，既有部分陕北的特征，也有部分陕南的特征，融合多种唱腔方式，代表作品有《大号子》《老号子》等。宝鸡花儿是关中地区山歌中传唱较为广泛的一种歌种，主要分布在秦岭腹地的宝鸡凤县和宝鸡市区，多用高腔演唱。此地与甘肃、宁夏两地相邻互通，长期往来亲密，山歌受到甘肃民歌花儿的影响，发展成为宝鸡花儿。

3. 陕南山歌

陕南地区处于秦岭以南的秦巴山区，包括汉中、安康、商洛以及其他几个县区。这里自古就有传唱民歌与山歌的古老风俗，人们热爱演唱、热爱歌曲，使得该地区的山歌内容丰富、形式多样，完美体现了该地区的风土人情。陕南山歌可以一人独唱，亦可双人对唱；有通山歌（又称茅山歌、放牛歌、姐儿歌）、山歌、小调、号子、仪式歌（迎亲歌、哭嫁歌、拜寿歌、祝酒歌、拳歌、礼宾歌、劝善歌、拜香歌、佛句等）以及盘歌、儿歌和纯音乐（陕南曲）等，情趣诙谐，幽默含蓄，曲调委婉舒展，有高腔、平腔之分，感情柔和细腻，多有川楚之风。

（二）民间小调

民间小调是民歌体裁类别之一，主要是城镇或集市中的民间歌舞小曲。民间小调常常能够反映社会现状，还能够反应特定区域的一种文化风貌，不受任何社会阶层和劳动环节的约束。

1. 陕北小调

陕北民间小调一般指流行于陕北城镇集市的民间歌舞小曲，经过历代的流传和艺术上较多的加工，具有结构均衡，节奏规整，曲调细腻、婉柔等特点。

陕北小调有一般小调、丝弦小调、社火小调、风俗小调四种歌体类型。其中，一般小调代表作有《走西口》《揽长工》等；丝弦小调常唱景叙事，代表作有《耍丝弦》；社火小调常用于大型集会、重大节日，内容十分多样，表演现场盛大恢宏、锣鼓喧天、振奋人心，代表作品有《进了大门喜冲冲》《黄河几十几道弯》等；风俗小调是陕北劳动人民在世代相传的风俗习惯之中演变而成的歌曲形式，如以《这一盅清酒你喝了》为代表作的酒曲，又如以《清风细雨救万民》为代表作的祈雨调等。

2. 关中小调

关中小调如陕北小调一样，也包含不同种类。由于关中地区与中原交流甚密，这一地区的中原文化较为浓郁，乡土特色十分显著，所以关中小调常常表达人物内在的思想感情，以唱歌的形式表达人间百态。

3. 陕南小调

陕南小调与陕北小调一样，也分为一般小调、丝弦小调、社火小调、风俗小

调四种主要体裁。一般小调常常表现男欢女爱；丝弦小调表达方式比较细腻婉约；社火小调则常常运用锣鼓等乐器共同伴奏，代表作为《小小灯笼红溜溜》《十字歌》等；风俗小调分为猜拳调、坛歌、祈雨调、哭嫁歌、祭歌、孝歌、朝山歌、送春牛歌等八种类型，不同种类各有其风格特色，构成"千面"的陕南小调样貌。

（三）陕西号子

号子是劳动人民在长时间的生产劳动过程中，与劳动实践相结合，而创作出的一种民歌形式。传统劳动号子可以根据不同劳动形式分为搬运号子、工程号子、农事号子、船渔号子、作坊号子五类。

1. 陕北号子

陕北号子具有鲜明的陕北特色，其类别包含黄河船工号子、打夯号子、打硪号子以及绞煤号子四种类型。黄河船工号子是船工在进行船运工作时演唱的歌曲，词曲常常即兴创造，以便于号令大家一起发力，共同努力做工，代表作有《大家费力一起来》《一起弯腰一起来》等；打夯号子是建筑工在建房修渠时演唱的歌曲，对于提升建造效率有所帮助，代表作有《万丈高楼从地起》《轻轻起慢慢放》等；打硪号子是用石硪和铁硪两种工具砸桩或打地基劳动时所唱的号子，代表作有《拉起麻绳带上劲》《眼睛不要离硪身》等；绞煤号子最具地方特色，陕北榆林地区煤炭资源十分丰富，具有较多数量的煤矿点，而绞煤号子就是工人们跟随工作节奏产生的劳动号子，代表作有《绞煤号子（一）》《绞煤号子（二）》等。

2. 关中号子

关中号子包含打夯号子、搬运号子、箱夫号子、锄地号子、黄河船工号子、渭河船工号子、泾河船工号子等七种主要号子歌种。打夯号子是流行于陕南各县的汉族民歌，是陕南群众修堤坝、筑路等土建工程打夯时所唱劳动号子，代表曲目有《五黄六月下大雪》；搬运号子产生于人力装卸、挑抬、推拉货物等重体力劳动者中，大多没有固定唱词，往往一领众和或领和交叠，形成多声部的歌唱形式；箱夫子，即拉风箱的工人，一边拉风箱炼铁一边演唱的曲目为箱夫号子；锄地号子是农民锄地或建造房子时创作出的号子形式，代表作有《十对

花》《来到山前金鼓打》等；黄河、渭河、泾河船工号子属于一类号子，都注重嗓音的高亢嘹亮、气势恢宏，常常用于行船、调船、扯船、松锚、拉船、搭棚等行船过程。

3. 陕南号子

陕南号子有农耕号子、石工号子、汉江船工号子、抬丧号子、搬运号子、打夯号子、打硪号子等七种。农耕号子是陕南人民进行农业耕作时的号子，代表作为《薅草歌》；汉中南郑县（今郑南区）和商洛镇安县地区的山脉与大石众多，石工号子便在此地开凿山石的过程中逐渐演变而成；汉中宁强县作为长江最大支流汉江的发源地，丰富的水力资源也带动了陕南航运事业，汉江船工号子因此产生，代表作有《平水拉纤号子》《上水拉船号子》等；抬丧号子是在人去世后，丧主家人抬着灵柩前往墓地路上为了统一抬灵柩人的步伐，协调力量所唱，代表作有《青龙上坡》《青龙下山》等；搬运号子、打夯号子、打硪号子都是在搬运重物或修建土木工程时所唱的号子。

综上，陕西不同地区具有不同特征的号子形式，展现各种风土人情与社会生活。虽然号子形式不同，但是都具有振奋人心、激励劳作的重要作用，成为民间音乐文化的重要形式。

第三节 陕西"秦派二胡"音乐文化

一、陕西"秦派二胡"概述

二胡是我国著名的传统拉弦类乐器，始于唐朝，到现在已经有1000多年的历史。丰富的历史文化底蕴使二胡成为我国文化界的瑰宝。"秦派二胡"是二胡的一个分支，多年以来一直在民间曲艺界持有自己的特性。"秦派二胡"与陕西地方特色紧密结合，逐渐发展出别具一格的演奏风格，多次在国家二胡赛事中获得殊荣。

（一）二胡简介

二胡源自唐朝时期中国北部一个叫作"奚琴"的少数民族。唐代诗人岑参曾

在《白雪歌送武判官归京》中说道:"中军置酒饮归客,胡琴琵琶与羌笛。"其中的胡琴指中西方拉弦乐器和弹拨乐器的总称。宋朝学者陈旸在《乐书》中也说:"奚琴本胡乐也。"可见,胡琴包含二胡,胡琴在唐朝前已开始流传,二胡亦如是。后来,人们又为胡琴取名"嵇琴"。南宋末年学者陈元靓在《事林广记》中也记载,嵇琴本嵇康所制,故名"嵇琴"。

《元史·礼乐志》中说道:"胡琴制如火不思,卷顾龙首,二弦用弓捩之,弓之弦以马尾。"更进一步说明胡琴的制作工艺与原理。到明清之际,胡琴已经传遍我国的大江南北,开始成为民间戏曲伴奏和乐器合奏的主要演奏乐器。

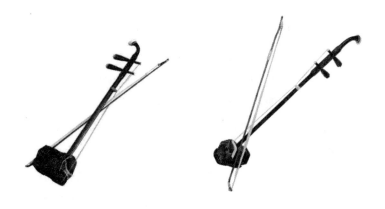

图 1-7　二胡

胡琴真正被人们广泛称为"二胡"则始于近代。这时我国二胡演奏家层出不穷,他们从不同角度丰富和发展了二胡技法。如著名二胡音乐家刘天华先生,让二胡不再仅仅作为其他乐器伴奏的"辅助品",而让二胡成为真正可以独自演奏的重要乐器,加深了二胡在音乐界的影响,提升了二胡在音乐史上的地位,更为之后二胡走入音乐学院,成为主流乐器起到十分重要的作用。

中华人民共和国成立后,在党和政府的正确带领与指导下,我国的二胡事业取得更加迅速的发展。大批民间艺人开始涌现出来,如华彦钧、刘北茂、张锐、张韶、王乙、闵惠芬、王国潼等人。

二胡的著名曲目有《病中吟》《月夜》《空山鸟语》《苦闷之讴》《悲歌》《良宵》《闲居吟》《光明行》《独弦操》《烛影摇红》《听松》《寒春风曲》《二泉映月》

《赛马》《江河水》《北京有个金太阳》《葡萄熟了》等。

总之，二胡对于中华民族具有重要的意义。一方面，二胡有利于我国音乐文化的传承与发扬，也对其他音乐具有借鉴意义；另一方面，二胡是传统文化的载体，发扬二胡文化也是对中华民族传统文化的丰富。

（二）"秦派二胡"的形成与风格

1."秦派二胡"的形成

"秦派二胡"的形成包含多方面因素，有着比较深刻的历史因素与文化因素，与陕西地区的特性联系甚密。正如金伟所说："大量本地域内姊妹艺术的影响，尤其是民歌、戏曲、民间说唱音乐在旋律、结构、手法、演唱风格等方面对'秦派二胡'的发展有着千丝万缕的联系。故我们说'秦派二胡'的形成与秦地早期的音乐艺术发展亦有着不可分割的渊源关系。"[①]陕西地区是华夏大地的重要发祥地之一，更是华夏音乐孕育的摇篮，古时就有"西音""西秦之声""秦调"等说法。具体来讲，陕西地区流行的"鼓吹乐"、筝乐、琵琶等诸多音乐风格，都对"秦派二胡"产生一定的影响。

总之，"社会生活的变化，政治生活的无常，人生情感的丰富，造成秦声的独特风格，边风意气、草虫之悲、白骨征人、乡中弃妇、民族交往、朝代更迭，莫不形之声音，谱入乐章，久而久之，则有风格产生"[②]。

2."秦派二胡"的风格

音乐风格是众多优秀的艺术家群体在创作和演奏中展现出的鲜明艺术特色，是音乐艺术的多重表现形式。音乐风格既具有多样性，又具有一致性；既符合不同音乐的本质，又能够表现一定的个性与特色。"秦派二胡"的风格包含两个方面：一方面，秦地位于黄河上游的黄土高原一带，地广人稀、地貌苍凉的地区使二胡风格雄浑刚健、慷慨激昂、节奏感十足，其格调主要为音域粗犷、豪迈奔放、着色鲜明，凸显出雄放和洒脱。另一方面，由于秦地音乐种类众多，陕南与

[①②] 鲁日融. 秦派二胡曲论［M］. 西安：陕西人民出版社，2009：284，285.

陕北差异也较大，使得"秦派二胡"集百家之长，也有婉约的一面。如"秦派二胡"吸收眉户、碗碗腔委婉清秀、内秀含蓄、缠绵悱恻的特点，形成一种独特的音乐体裁。

二、陕西"秦派二胡"与鲁日融

"秦派二胡"从初具雏形到蓬勃发展的今天，最大的功臣莫过于鲁日融先生。他是把"秦派二胡"发扬壮大，促进"秦派二胡"风格多样化发展的重要代表人物。

鲁日融，1933年出生于湖北省均县，1945年开始参加文艺工作，1950年在汉中市文艺工作团乐队工作，次年考入西北艺术学院，在学院之中开始进行系统性的乐理学习与二胡技法训练，同时兼修作曲与音乐指挥。3年后，鲁日融于西北艺术学院毕业，开始留校任教，主要担任二胡教学与民乐队指挥相关课程，并历任教研室主任、系主任、副院长等职。他的学生中有中国著名音乐家赵季平、纪溪坪等。

鲁日融在几十年的教育教学生涯中也从未停歇研究与艺术创作的脚步。他集教学、指挥、演奏、创作于一身，共创作二胡练习曲约150首、独奏曲20余首。此外，他还创作其他各种论著与乐曲，如《陕西风格二胡作品的特色与演奏技法》《国乐教育在高等音乐教育中的地位》《鲁日融二胡艺术》《重视民族室内乐作品的创作与演奏推广》等。

三、陕西"秦派二胡"演奏技法

"秦派二胡"的演奏技法包含揉弦、滑音、运弓三个方面。

（一）揉弦

揉弦是二胡演奏者经常使用的技法之一，按照技法手法的差异可以分为滚揉、压揉、滑揉、滚压揉等不同种类。"秦派二胡"作品演奏中除了进行上述技法操作之外，还在戏曲中吸收和改造出搂揉与抠揉等揉弦方式。不过，有一些二胡演奏者时常在演奏过程中利用常规技法压揉和滑揉取代搂揉和抠揉，这显然只会失去"秦派二胡"的特性，让其真正的韵味变得不够地道。事实上，搂揉

和抠揉技法的应用与"秦派二胡"大师金伟老师联系甚密。正是由于金伟老师的不断研究，才使搂揉与抠揉得以展现在我们的面前。

（二）滑音

滑音也是二胡演奏中常常被人们使用的技法，其种类多样，表现形式各异，有些可以表现鸟鸣，有些可以表现江南丝竹之柔美。"'秦派二胡'作品的滑音，就像这陕西人的性格一样，多是表现陕西刚劲有力的北方气魄，直来直去；也有借鉴戏曲迷胡音乐元素柔美的一面。除此之外，还有金伟老师总结的一些特殊指法，如食指定位、异音同指、一指扩伸等，这些指法的运用都是为更好地表现秦地音乐特有的色彩。"[1]

（三）运弓

在练习二胡运弓时，要做到以下五点。

第一，始终应当保持轻松与自然，让运弓的传导力量畅通，绝不可让力在手腕和肘部抵消。

第二，运弓时手腕要有灵活度，拉弓时手腕应向右伸展，推弓时手腕应向内屈，保持伸屈灵活自如。

第三，练习要从漫长弓开始，将弓子大致平均分为四段，先从外弦开始练习，以全音符四拍来匀速拉推，在心中默念拍着"1，2，3，4"。一拍一段，共4段，以1秒为一拍，多加练习以掌握节拍速度。注意弓根到弓尖的声音是否一致，如不一致，就要总结弓毛贴弦的力度，以及右手持弓姿势是否正确和手上力度是否恰当，要做到运弓平、直、匀、稳。

第四，对于弓尖、中弓、弓根，要控制力度，具有把运弓重量和力量往两个不同方向分配的意识。

第五，贴弦时，要松弛、沉稳，连弓换弦时顺着运行的速度，弓毛轻轻地过渡到另外一根弦上。

[1] 刘从领. 浅谈"秦派二胡"作品的调式音阶及演奏技法［J］. 神州，2020 (6): 37.

第四节　陕西筝的发展与创新

一、陕西筝的相关概念

陕西筝源自陕西省，不过，被称为"真秦之声"的筝乐却在当代陕西十分式微，只有在陕北的榆林地区才能够见到扬琴、琵琶、三弦作为榆林小曲的伴奏。

（一）陕西筝简介

筝，又名"秦筝""古筝""瑶筝"，是我国一种古老的乐器，《史记》中就有"弹筝搏髀"的说法。可见，筝至少在公元前200多年前已经流传于社会与宫廷之中。

图 1-8　筝

秦筝在不断发展与演变的过程中，其自身的外形、流派、演奏方式、各种技巧都发生了或多或少的变化，使筝文化得以丰富。但是，随着时代发展，人们生活方式不断转变，以及国家政治、经济、文化重心迁移，近代以来，筝在陕西地区已近乎失传。

直至20世纪50年代，我国著名筝乐家曹正先生提出"秦筝归秦"的口号，从理论研究到弹奏技艺，从伴奏地方戏曲到编制秦韵风格筝曲，做了大量的工作，使陕西人民重新熟悉了筝。1957年，榆林筝名家白葆金参加了全国的民间音乐调演和陕西省第三届民间戏曲汇演，并独奏了《掐蒜薹》《小小船》等曲。1961年全国古筝教材会议在西安召开以及会议对陕西迷胡筝曲的肯定，都对秦

筝在陕西的发展起了有力的促进作用。后来涌现了《秦桑曲》《姜女泪》《香山射鼓》《三秦欢歌》《绣金匾》等优秀的陕西风格筝曲。

曹正还在原来的西安音乐专科学校开设古筝专业，并由高自成、周延甲等人作为授课教师，在多名学者的共同努力下，我国开始出现一批秦筝的后起之秀。如今，陕西已经涌现出一批成熟的筝曲，还有一批优秀的理论研究者与专业教学工作者，他们共同为秦筝的发展作出重大贡献。

（二）陕西筝特色

陕西筝的特色体现在如下四点：

第一，音律上的特殊性与两个变音的游移性。七声音阶中的四级音偏高，七级音偏低，这两个音游移不定，向下滑动紧靠下一级音。

第二，在旋律进行上一般是上行跳进、下行级进。

第三，弹奏过程中，一般都是使用左手按弦，而按弦总是需要使用大拇指进行发力和按压。

第四，陕西筝曲风比较细腻婉约，但是其中又蕴含一些慷慨与悲怨，是激烈之中带有柔情，柔情之中又有愁思，饱含不同的情感。

二、陕西筝的发展历程

陕西筝派的发展大致可分为四个阶段，第一阶段为中华人民共和国成立之初；第二阶段为"秦筝归秦"思想提出至 20 世纪 60 年代初；第三阶段为 20 世纪 70 年代至 80 年代；第四阶段为 20 世纪 80 年代至今。

（一）第一阶段

1949 年中华人民共和国成立之后，我国无论是政治军事领域，还是文化艺术层面都得到大力发展，各界的文化人士开始广泛举办各种文化艺术活动。值此变革之际，陕西筝也响应时代号召，开启它的时代复兴之路。1956 年，西北音乐专科学校创立筝专业，周延甲师从曹正，学习多地筝曲，之后有曹正和高自成在西安进行授课，这标志着陕西筝派的复兴真正开始了。1961 年，全国古筝教材大会召开，周延甲编写的《古筝迷胡曲集》一书提交大会。此书前言写道："秦

筝虽说最早是在秦代,但是秦代杰作现在却很少见到,这是一大奇葩。在全国进行普及与发展类似这样乐器的时候,陕西就需要进行大力的研究。可以说现在正是秦筝归秦的最佳时候到了。"自此"秦筝归秦"的思想正式提出。在"秦筝归秦"的口号下,陕西筝派从理论到实践,吸收当地民间的戏曲、民歌等艺术形式的元素特点,结合秦筝在地方戏曲伴奏的基础,开始复兴陕西筝派。

(二)第二阶段

"秦筝归秦"口号提出后,陕西筝开始进入快速发展期,并伴随一定的创新形式展开。周延甲首先对筝的相关概念与发展历史进行深刻研究与分析,在本源上厘清筝的含义,对其发展历程中的兴衰进行全面剖析;其次,对陕西的地方戏曲的精华之处进行研究,在结合众家之长的基础上,打造出更具创新性的陕西筝曲。经过不懈努力,周延甲创作出《古筝迷胡曲集》,其中《西凉调》《割韭菜》《绣金匾》等16首曲子被编入高校古筝专业的课程教材中。此外,还有许多其他优秀的、带有抒情色彩的佳作,如《姜女泪》《道情》等,传播程度都很高,为人们所熟知。

(三)第三阶段

20世纪70至80年代,陕西筝的发展进入第三阶段。在众多筝乐工作者的共同努力下,陕西筝派开始将理论与实践相结合,开创出一条更加宽广的筝乐发展之路。例如,大学筝乐学科建设完全形成,并筹办开设相关专业硕士点。

20世纪80年代初期,周延甲还举办"秦筝艺苑"活动,使各个学习阶段、年龄阶段的众多人群参与古筝学习过程中。同时,《秦筝》杂志得以创刊,其主要发表和收录关于陕西筝派的各种实践活动报道、相关的音乐论文,其中魏军、邵吉民、李世斌等人的一系列论文的发表,引起了广大筝爱好者的高度重视。所以,这一时期可谓陕西筝派实践和理论一起发展并达到高峰的时期。

(四)第四阶段

第四阶段为20世纪80年代至今,这一时期涌现出大量优秀的筝乐作品,包括《云裳诉》《黄陵随想》《香山射鼓》《五陵吟》《三秦欢歌》等。

《云裳诉》是周煜国 2002 年创作的一首古筝协奏曲。该协奏曲是在之前《乡韵》的基础上改编扩展而成，并在其中创造性加入钢琴协奏，使作品可以展现出更灵动多样的含义。《云裳诉》以唐朝著名诗人白居易《长恨歌》中的诗句"云想衣裳花想容"为题，讲述唐玄宗李隆基与杨贵妃之间的爱情故事。在具体弹奏实践上，大量运用"摇指"技法，曲调婉转凄凉，扣人心弦。

《黄陵随想》创作于 1993 年，包含多声、多调和钢琴演奏技法，极大地丰富了古筝的演奏手法。该曲在筝码左侧由弱渐强的刮奏中，反映出带有凄凉的氛围。

《香山射鼓》是我国著名筝乐演奏家曲云在 20 世纪 80 年代初所创作的一首曲目。该曲目由西安古乐传统曲牌《月儿高》《柳青娘》《香山射鼓》等曲牌连缀而成，展现出地方特色浓郁的陕西"香会"活动。

《五陵吟》是魏军 2004 年创作的一首筝乐，其弦法与技法跟之前相比都有一定程度的革新。这"五陵"指的是唐代五陵，通过乐曲，十分巧妙地把千年历史的苍凉、感伤展现出来，让人产生一种肝肠寸断、痛彻心扉的切肤之感。

《三秦欢歌》立足民间音乐素材，着重展现现实社会的风貌，歌颂新时代下的新生活。《三秦欢歌》是唯一一首全部使用欢音音阶构成的乐曲，且在技巧的运用上不仅有陕西筝派创作的固有特点，还具有创新性特点。可见，陕西筝曲的创作已由单旋律的模仿走向立体化结构的创作发展思维。

三、陕西筝的演奏技法

陕西筝的演奏技法一直处于发展和变化中，在作曲家与演奏家的不断努力下，陕西筝的技法已经臻于成熟和完善。

（一）挂摇

挂摇的演奏技法要求演奏者右手中指在大拇指摇指之前，首先在摇指低八度的音上钩弹，然后紧接摇指。这样的指法在节奏感上与撮摇十分相似，但是又有所不同，体现在二者关于演奏所表达的心理感情等方面。一般来讲，挂摇普遍出现于乐曲将要结尾的部分，或者出现于句末的长音处。它能够加强摇指的音头，给人以跌宕起伏的听觉感受。之后，摇指力度要不断减弱，还要将节拍逐渐拉

长。在这种技法产生的曲调中，总能勾起人们内心的无奈、惆怅、惋惜、叹息的情绪。

（二）撮摇结合

《史记》中有"琴筝多撮弦"的说法，并描述这种技法能够给人带来十分独特的听觉感受，一方面能够丰富乐曲的旋律，另一方面还能够加强乐曲的张力和表现力。

现在的撮摇结合，指右手大拇指与右手中指同时一起搓弦，搓弦后大拇指迅速摇指。通过这种搓弦的手法，能够让音调和旋律展现得更加有力，强调音符旋律的作用。摇指则让音调和旋律变得更加悠扬婉转，强调节拍的延长与音乐的连贯。先进行大搓，紧跟着摇指技巧，这样既能够让音乐开头给人带来一种震撼的效果，也能让音乐的后段与结尾处给人以一种悲凉壮阔、诉说不尽的心理感触。

（三）左手大指按音

按音，指演奏者左手向下按弦，右手再弹琴弦的演奏技法。这样便能够改变琴弦最初的音高，产生别样的音调，带给听者更多听觉上的新鲜体验。左手按弦主要运用食指、中指、无名指即可，一般不使用大指。常见的调式为 G 调、D 调等，或者是五声音阶定弦时，出现 fa 和 si 音时，需要左手按弦完成音高。"fa 音的弹法是，先用左手在 mi 琴弦琴码左侧距离琴码 15 厘米左右的位置向下按，然后右手在琴码右侧弹 mi 琴弦，这时就发出了 fa 的音高。同理，si 音的弹法是在 la 琴弦上完成的。"[①]在真正演奏时，演奏者必须先熟练掌握苦音中"二变音"的音高与音准，即微升 fa 与微降 si，把它们掌握好之后，才能使音乐旋律更加流畅连贯。

① 杨欣哲. 现代陕西筝曲的演奏特点［J］. 黑龙江工业学院学报，2017 (9): 154.

(四) 滑音

滑音包含上滑音与下滑音,上滑音是先弹后按,按滑到所弹弦上方音的音高;下滑音是先按后弹,恰好相反,从所弹弦上方音下滑到本音位。运用滑音的技法,能够凸显陕西筝乐的特点,让人们在享受音乐的同时,深切体会那种沉闷与伤心的诉说,以及伤感、哀怨的忧愁思绪。

(五) 双托衬滑音

双托是一种右手演奏技法,演奏者需要用右手大指同时托起紧挨的琴弦两个音,由相对高一点的音起头,相对低一点的音由此被"带出"。衬滑音是右手双托演奏之后,左手进行的演奏技法,一般是在相对较低的音上弹出滑音,上滑音为旋律音,相对高一点的音是衬音。"双托衬滑音运用于乐曲的慢板部分时,上滑音速度较慢,突出了曲调婉转柔美的旋律性。两个音同时发音,互相衬托,既起到为乐曲旋律润色添彩的作用,又使音调丰富饱满,不显单调。"[①]

(六) 大指快速托劈

在陕西筝乐中,经常出现大量的大指快速托劈的演奏技法,这也是陕西筝乐艺术家比较习惯运用的一种手法。一方面,因为这种手法在弹奏时比较快速、方便;另一方面,这种手法弹出的音乐包含豪迈、奔放、洒脱、直爽、刚烈等特点,恰恰与豪迈直爽的陕西人性格十分相似,更能够恰如其分地表现陕西筝乐的慷慨激昂。例如,《秦桑曲》的快板部分就成功运用这种技法,演奏者通过快速托劈,把音乐背后蕴含的愤懑强烈表现出来。

四、陕西筝的创新发展

陕西筝乐在历史发展进程中取得不小的成就,为我国文化发展贡献了宝贵的力量。但是,由于社会因素、历史因素、文化因素等多重因素的影响,筝乐的发

[①] 杨欣哲. 现代陕西筝曲的演奏特点 [J]. 黑龙江工业学院学报, 2017 (9): 154.

展也不可避免地存在诸多问题。

第一，人们忽视古筝背后所蕴含的文化内涵，只是单纯追求古筝的技艺，认为弹奏技法灵活就是出色。

第二，人们忽视作品背后作者所要表达的真正情感，缺乏对于作品所寄托感情的理解。

第三，人们对于传统音乐的重视程度不够，很多年轻人只喜欢听现代音乐，不关注传统音乐。

新时代，陕西筝的创新应当针对上述问题，从多维视角进行考量，如筝乐与信息化技术的结合、筝乐在高校教育的应用以及筝乐和传统文化的结合等。通过上述方式，可以在不同层面为陕西筝赋予更多发展创新的动力与活力。

（一）筝乐与信息技术

当代社会的主题是信息化，任何产业都应当顺应时代发展的趋势，与信息化技术相结合，从而促进自己发展创新与技术转型，筝乐艺术的发展也不例外。

第一，应当运用信息技术为筝乐现代化创造更多具有新元素的配乐。当代涌现出不同形式的音乐，如电子乐、节奏布鲁斯、嘻哈等类型。演奏者可以运用信息技术，巧妙结合这些新型音乐，将它们融入自己的筝乐演奏艺术之中。例如，著名传统音乐团体"女子十二乐坊"就是将传统音乐与信息技术相结合，用计算机对音乐进行修改和丰富，再加上自己倾情的演绎，从而获得了十分新颖的舞台效果。

第二，应当运用信息技术为筝乐进行大力宣传。当代媒体被人们称为"新媒体""第五媒体"，而新媒体主要依靠信息技术，通过网络、软件、视频、移动电视、楼宇电视等多种平台进行信息传播。通过多渠道的信息传播，可以增强大众对于传统筝乐的了解，使得群众对于陕西传统筝乐的重视程度逐渐提升。

（二）筝乐与高校教育

进入21世纪，为了适应社会的快速发展，在政府的正确领导下，教育界加强了在教育中融合更多艺术课程的趋向。一方面，有利于真正践行以人为本与全面发展的发展观念，有利于教育事业自身全面性的提升；另一方面，有利于不同

种类的文化与艺术借助教育的大平台彰显自身魅力,吸引更多高素质学生加入文化与艺术发展创新的行列之中,从而使艺术获得更好的发展。

第一,高校可以开设与筝乐相关的课程。例如,高校在全校普遍开展筝乐理论课程与筝乐实践课程,确保每个班级每周都能够进行一次相关知识的学习。在课堂上,老师为学生讲解筝乐的文化知识。或许课程的内容无法令学生全部吸收,但是,只要能够让学生对其提起兴趣、引起重视,便是筝乐发展创新之第一步。

第二,考虑到高校内音乐教师可能并非筝乐专业出身,高校可聘请专业性较强的民间筝乐艺人为学生进行筝乐技法演示,亲身示范正确的弹奏方法,从而丰富高校的筝乐实践课程。例如,高校在民间的陕西筝乐艺术团体和组织中寻找艺人,聘请他们为大学生进行筝乐演示,考虑到现实情况,该实践课程不需过多,每个班级每两周进行一次即可。若学生对此有浓厚兴趣,可与老师单独沟通,于课余时间商议弹奏技法的学习事宜。

第三,高校可在校园内部支持学生成立"陕西筝乐兴趣团",成员由对筝乐具有浓厚兴趣的同学共同组成,另外,成员可不必拘泥于古筝一种乐器,其他类型的传统乐器爱好者同样可加入团体,学生可互相学习、互相帮助,以促进校园内传统音乐文化氛围变得更加浓郁,从而使得陕西筝乐在这种氛围与环境中焕发更多生机与活力。

(三)筝乐与传统文化

筝乐属于传统音乐艺术的重要组成部分,而传统音乐是我国传统文化的艺术宝库的重要组成部分,所以筝乐是传统文化的艺术瑰宝。我们可以通过筝乐艺术的发展,以筝乐为载体,发展和弘扬传统文化,也可以通过提升人们对于传统文化的重视程度,来提升人们对于筝乐的关注,从而使得筝乐获得更好的发展。

第一,传统文化注重和谐、统一,讲究从纷繁世界中发现规律,这种对待世界万物与任何事情都泰然处之的心态对于筝乐发展具有重要意义。在之后的筝乐演奏中,要以一种平静、淡然的心态来应对,要努力演奏出一种"不以物喜,不以己悲"的高尚状态,而不是把演奏当成任务,只为了演奏出固有的音阶和曲调而已。

第二,传统文化博大精深,包含众多合理性因素。例如,春秋战国时期就已经确立了"五音",魏晋南北朝时期我国发展出国际化新乐风,宋元明清后音乐系统一直处于逐渐丰富化的过程中。此外,我国传统音乐种类十分繁多,可进一步划分成弦索乐、丝竹乐、吹管乐、鼓吹乐和吹打乐,而这些演奏形式都具有不同种类的器乐。在新时代的筝乐演奏中,我们可以开创性地结合较多中国传统器乐与演奏形式,让各种传统乐曲努力形成一种和谐统一的模式。例如我国的传统音乐演奏团体"女子十二乐坊"曾把各种传统乐器结合起来演奏。无论在哪一场演出,古筝总是必不可少,加上其他丝竹管弦的配合,她们总能呈现出十分"华美"的演出效果。

(四)筝乐与其他音乐

筝乐历史悠久,具有古朴、传统等特征,其音色具有较强穿透力,也能够呈现和表达各种动听的旋律,其旋律或高亢嘹亮,或如泣如诉。传统筝乐艺术一般为单独演奏,给人一种空灵的音乐美感,在音乐多元化的当代,可以尝试将传统筝乐与多元音乐文化进行融合与创新。一方面,可以由其他音乐风格辅助筝乐营造一种更加新颖的表演模式;另一方面,还能够为筝乐创新提供灵感。

第二章 红色记忆：延安时期革命音乐历史文化

第一节 延安时期音乐历史

一、延安时期概况

研究延安时期音乐发展历史，先要对延安时期有一个清晰的了解，这是因为，延安的革命音乐与延安时期的社会历史环节紧密相连，了解延安时期的相关历史事件与历史发展过程，有助于我们更好地理解延安时期的音乐。

1935 年 10 月，毛泽东同志率领中央红军经历了最为艰难的长征后，终于抵达陕北，至此便开启我国革命运动历史的新征程。红军进驻延安后，在此开始了为期 13 年的光辉历程，为延安地区（今延安市）的发展与进步提供大量帮助，使得延安地区的面貌发生了翻天覆地的变化。在这一片革命圣地，共产党带领人民群众开展广泛的学习与劳动，使延安当地的生产力与生产水平迈上了一个大台阶。另外，我国妇女的地位开始出现明显转变，之前较低的社会地位得到了很大提升，妇女也能像男人们一样参与革命、生产和学习。中央红军就是在这块土地上开辟出一片广阔的新天地，吸引大批知识分子与爱国志士前来共同发展延安。

经过 7 年的发展，1942 年的延安已经比 1935 年时有了巨大改观，这体现在延安地区的居民数量、生活质量、教育水平等多个层面。据统计，1942 年 5 月，延安党政干部有 1.2 万人，陕甘宁边区民众数量约有 160 万，军队 10 万余人。

这一时期的延安，农民与地主的矛盾已经消退，面对外敌的入侵，国家危亡重于一切，民族矛盾成为主要矛盾。毛泽东同志清楚认识到这一点，在战略决策中积极走群众路线，如土地改革、减少利息等，使群众切身利益得到保障，让农民群众认识到自己价值，更愿意去实现自身价值。这一系列措施使延安的

学习和教育进一步普及，农民的文化水平得到显著提高，为延安发展建设带来新气象。

于是，蒸蒸日上的延安地区吸引了大批的文化艺术青年与知识分子。他们认为延安是一块神圣纯洁的地方，到处都是美丽的景色，而这些美丽的景色都可以被谱写成华美的乐章和诗篇。例如，留法文学博士陈学昭曾说道："我们像逃犯一样的，奔向自由的土地，呼吸自由的空气；我们像暗夜迷途的小孩，找寻慈母的保护与扶持，投入了边区的胸怀！"同时，这一时期的延安音乐无论在形式还是内容都比之前有了很大进步，更能够揭露社会现实，也能够颂扬美好的精神面貌，而不再是以前伤感与怀旧的风格。

二、延安时期之前的音乐

俗话说："一方水土养一方人。"延安这块土地养育的人民淳朴、热情、自然、简单，沉淀和聚集了黄土地和黄河水的自然灵气与文化底蕴。

延安流传的民间音乐文化历史十分悠久，这里一直都有比较丰富的音乐文化资源，如陕北民歌、秦腔、陕北道情、秧歌、安塞腰鼓等。

1935年之前，延安本地的居民既是民间音乐艺术的承载者、传承者、传播者，也是这些音乐文化的创造者。他们在结合延安地区土地风貌与生活习俗等多方面因素的基础上，表现出贴近现实、情感复杂的多重音乐艺术形式。这些民间艺术具有通俗、真实、自然等内在特质，是民间艺人内心情感自然流露的产物，是展现他们喜怒哀乐个人情感最生动的表达，是再现他们生活状况、人文风情的写照。它们的通俗性能够更好地表达个人情感，是人们对理想生活和爱情最真实最真切的诉求和渴望，其真实性和自然性也深深地反映了当地延安人民的淳朴和善良。这是他们源于对音乐最原始最自然的创作，没有任何的修饰和矫揉造作。

以陕北民歌为例，人们一般运用方言进行演唱，具有浓郁的地方特色，包括各种叠词的大量使用，以及加入大量的语气词。著名陕北民歌《五哥放羊》歌词唱道："有朝一日天睁眼，我来与五哥他把婚完，哎哟那个哎哟，哎哎来哎哎哟，我来与我五那个哥哥把婚完。"其中的"哎哟""那个"等就是陕北民歌的主要特色表现。又如陕北民歌《兰花花》中唱道："青线线（那个）蓝线线，

蓝格英英（的）彩，生下一个兰花花，实实的爱死人。五谷里（那个）田苗子，数上高粱高，一十三省的女儿（呦），就数（那个）兰花花好。正月里（那个）那个说媒，二月里订，三月里交大钱，四月里迎。"也极为凸显陕北民歌的特色。

此外，陕北还有很多著名的其他音乐形式，如粗犷的信天游、陕北劳动号子、山歌小调、秧歌等。这些音乐文化都具有浓浓的陕北风味与地区色彩。这些作品是一代代延安人民思想情感的结晶，更是他们多年以来实践活动的结晶。

总的来看，1935年之前，延安地区的音乐文化已经呈现一种比较多样且包含地区文化色彩，具有浓郁陕北风情的面貌，其音乐淳朴自然，具有它最原始的音乐形态。

三、延安时期的音乐特征

1935年10月，毛泽东同志及党中央带领中央红军经历二万五千里长征后终于到达延安这一块风水宝地，开始新的革命征程。红军进入延安后进行长达13年的领导与管理，使得延安原有的"在世状态"焕然一新，一改最初的面貌。这一时期的延安是一个自由、民主的社会，大量知识分子和文艺青年的到来，带来了许多新的音乐形式和品种，且在原有的基础上还改编创作了许多新的作品，从而丰富了这一时期延安的音乐文化。例如，艺术歌曲、西洋歌剧、广东音乐等音乐新品种，合唱、齐唱、轮唱等音乐新形式，秧歌剧、新歌剧、歌舞活报剧等新音乐作品。

总之，这一时期延安音乐文化层出不穷。但是，由于这时正处于我国的特殊时期，所以很多音乐内容体现为革命战争、生产建设、军民合作等内容，其代表作有《黄河大合唱》《亡国恨》《拥军花鼓》《逃难》《白毛女》等。这些音乐作品一方面丰富了延安的音乐文化生活，另一方面为当时团结抗日、动员参军起到了很大的鼓舞和宣传作用。

以活报剧、秧歌剧为例，都在这一时期的延安有较大发展。活报剧是一种即时迅速反映时事，并富有十分浓烈宣传性、鼓动性的音乐舞蹈，涉及题材较广，其代表剧目有《粉碎敌人乌龟壳》《参加八路军大活报》《扑灭战火保卫和平》《征服蛟龙》等。秧歌剧也是这一时期延安刚刚兴起的一种戏剧音乐形式，是在传统

秧歌"小场子"的基础上将民间歌舞、说唱戏曲以及话剧、新音乐等多种艺术形式融为一体的综合性的艺术形式。秧歌剧反映延安当时社会现实,具有很强的戏剧性,深受广大群众喜欢。

四、延安时期音乐团体与协会

延安时期产生了多种音乐组织。这些音乐组织普遍于20世纪30年代末至40年代初成立,其创立目的主要为宣扬抗日救亡运动、发扬爱国主义精神、歌颂艰苦奋斗精神等。

(一)中国民间音乐研究会

中国民间音乐研究会成立于1939年3月,最初名为"民歌研究会",其研究音乐作品主要为民歌,包括当时陕北民歌、陕南民歌、关中民歌以及部分其他地区民歌。1940年,民歌研究会正式更名为"中国民歌研究会",1941年又更名为"中国民间音乐研究会"(以下简称"研究会")。研究会由李凌担任第一届干事会主席,由罗椰波担任副主席,成员共计19人。即使最初人数较少,研究会仍然能在组织内部成立研究、采集、出版小组,分工明确,进行音乐相关工作。至1946年,研究会已经采集民间乐曲逾3000首,并对其中大量乐曲进行保存与整理。

具体来讲,研究会当时主要进行如下工作:一是对民歌进行采集与整理。无论哪种形式的民歌,无论哪种风格的民歌,都进行大量收集并由专门的小组成员对民歌进行筛选,从大量民歌"曲库"中选取出内涵与意义比较深刻的曲目。二是对部分包含深刻内涵与意义的民歌加入新内容进行再次整理,适当为其进行丰富与发展。这部分民歌一般以延安时期的历史风貌与发展建设为主题。三是出版音乐相关的书籍。如陕北民歌集方面,通过对陕北民歌的编撰与出版,加大陕北民歌对社会的影响,既提升群众的音乐审美能力,还能通过音乐对人民起到教育的作用。

(二)西北战地服务团

西北战地服务团,简称"西战团",是抗日战争时期在西北地区成立的由共

产党所领导的团体。西战团以推动抗日活动进程为主要宗旨，其主要活动为创作和宣传各种文化作品，不局限于歌曲，包含秧歌、大鼓、相声、绘画等各种其他艺术形式。

1937年7月7日，日本挑起的卢沟桥事变，标志着日本帝国主义全面侵华战争的开始，中国大地陷入水深火热之中，由此，掀开了全民抗日的序幕。丁玲与吴奚如作为我国著名文化艺术人员，希望能够起到带头作用，为抗日作出贡献。于是，二人相约共同成立一个战地记者团，可为全国群众报道抗日战事的情况，也能够向前线战士传达人民群众对他们所抱有的强烈期望和对于抗日的坚定决心。他们说道："只要很少的人，花很少的钱，走很多的地方，写很多的通讯。"在这一口号的倡导下，迅速吸引大量群众强烈要求加入战地记者团。他们希望通过自己的努力，走遍祖国大地更多角落，为记者团提供更多素材。

在这样强烈的反响下，中共中央也开始重视此事，毛泽东同志多次找丁玲谈话，并对丁玲等人的想法予以肯定，他认为，成立战地记者团无论是对于凝聚人心，还是对于促进抗日，都是百利而无一害，不过宣传时一定要做到让群众喜闻乐见，要大众化，短小精悍，适合战争环境，不要过于复杂，否则让人难以读懂。于是，在政府的支持下，西北战地服务团正式诞生，并于1937年8月12日召开成立大会。朱光在会上代表中宣部讲了西战团的任务、筹备经过和组织机构，接着便宣布了任命：任命丁玲为该团主任，吴奚如为副主任。会议确定了西战团的性质，讨论通过了行动纲领、本团规约及成立宣言。随后，西战团的行动纲领、成立宣言、通电等刊登在1937年8月19日的《新中华报》上。

西战团正式成立后，丁玲等代表人物便迅速展开各项工作：一是制定西战团成员的基本任务。成员们都要积极努力提升自身能力，要刻苦学习，充实文化知识，更新文化思想，紧跟时代步伐，真正提升理论知识水平。二是不断改进工作方法和提高工作实效，通过收集、询问、采访，了解群众最真实、最迫切、最关心的各种问题。三是努力研究和创作作品。在创作过程中，要虚心听取群众建议，要注重作品的多样化，如秧歌舞、大鼓、歌曲、相声等，但是多样化这一要求仍然要以抗日为主要宗旨，不可偏离宗旨。

20世纪40年代，西战团的活动比前几年更为活跃。他们真正做到与群众"水乳交融"，常常深入农村，帮助村剧团，还潜入敌人剧团附近开展对敌宣传演

出,并创作几十部剧本,包括话剧《程贵之家》《模范公民》《慰劳》等和歌剧《团结就是力量》《八路军和孩子》等。后来,西战团奉命调回延安。1944年8月,根据周扬的建议,由西战团组成创作组将邵子南在晋察冀边区收集的"白毛仙姑"的故事编成歌剧。最初,由邓子南执笔写出《白毛女》初稿。次年,抗日战争全面结束,中宣部决定撤销西战团建制,至此,轰轰烈烈的西战团告一段落。

总之,西战团一直坚守主要目标与根本宗旨,一直以提高西北战地前线战士们的战斗信心和强化他们的战斗意志及坚定他们的战斗决心为目标,以期更好地促进军民作战配合,促进抗日战争早日取得胜利。西战团取得了突出的成绩,为我国抗日战争胜利作出重要的贡献。

(三)抗大文艺工作团

抗大文艺工作团成立之前,抗大最早只有"救亡室"创作与抗日战争相关的艺术作品,为战斗在一线的将士们加油打气。此外,"救亡室"还进行其他相关活动,并不是单纯的文艺组织。"救亡室"中由学员推举一名主任与几名其他委员,下设小组,经常举办一些主题晚会。

20世纪30年代后期,曾经在中华留日戏剧协会与上海救亡演剧二队演出过的戏剧工作者颜一烟一行来到延安,并进行了几场活报剧的演出,取得不错的反响。于是,抗大副校长罗瑞卿下令以该剧组为班底,成立抗大文艺工作团(以下简称"抗大文工团")。

抗大文工团的基本目标和任务是根据战争形势为战士们创作不同的剧目。抗大文工团要密切观察战争形势,当战争陷入胶着状态,要为战士排练和演出有一定激励性的剧目;当战争取得重大胜利,则为战士们演出幽默、喜庆的剧目,从而为抗日战争服务,宣传动员、鼓舞士气。

1939年,抗大文工团演出了《延安三部曲》,使用了比较新颖的电影拍摄手法,如电影暗转手法,激发了观众的热爱与兴趣。

1945年,抗大文工团在整风运动的影响下,有了更加明确的演出导向,涌现出多部优秀作品,如《廉颇蔺相如》《三打祝家庄》《规范管理员》《败走麦城》等,赢得部队的广泛好评。

在抗日战争结束后，虽然抗大文工团的演出告一段落，但是他们所培养的文艺人才，他们优秀演出所产生的社会影响，都对我国演艺事业发展起到重要作用。

（四）鲁艺音乐工作团

鲁艺音乐工作团（以下简称"工作团"）成立于20世纪40年代初，全称为"鲁迅艺术学院音乐工作团"，由鲁迅艺术学院直接领导。1941年，工作团团长改称工作团主任，并由著名音乐家冼星海兼任。

工作团的主要工作包括音乐表演、音乐传播、音乐普及、音乐研究等，对于延安音乐发展起到重要的助推作用。例如，1941年12月庆祝十月革命，工作团举办时长为三天的大型音乐会，获得音乐界人士与音乐爱好者的广泛好评。

1942年之后，鲁艺音乐工作团改制隶属于鲁艺音乐部音乐研究室，工作以音乐研究为主。至此，历时一年半的鲁艺音乐工作团圆满完成了它的光荣任务与使命。

（五）中国文艺协会

中国文艺协会于1936年11月15日召开第一次筹备会，发起人包括著名文学家丁玲在内共计34人，是希望通过设立文艺协会，网罗天下文艺界人才，大力发展我国文艺事业，促进艺术水平显著提升。1936年11月22日，中国文艺协会成立大会正式召开，李伯钊为大会责任人、主席，他首先向各位到场的来宾讲明成立文艺协会的重要意义，一方面，对国内艺术发展具有推进作用，能够给文艺工作者与爱好者提供一个交流与进步的平台；另一方面，能够宣传和推广比较先进的思想，促进人们思想水平提升。他还说明了文艺协会成立过程的基本情况，包括如何筹备、如何组建、如何选取人员等问题。大会最后通过会章，选举文艺协会主要成员，形成文艺协会的管理层与执行层。经过一到两年的发展，中国文艺协会已经初具规模，下设各种小组。不同小组研究不同中国文艺的不同方向，包括小说、戏剧乃至漫画，可谓种类繁多、包罗万象。其中，以戏剧组成员最多，水平最高，成就最多。

（六）陕甘宁边区文化界救亡协会

陕甘宁边区文化界救亡协会曾更名多次，具有不同称呼，但一般简称为"边区文协"。边区文协成立于1937年，是陕甘宁边区各种文化的统领机关和组织，主要针对抗日战争、生产活动，以培养群众爱国热情，培养军民斗争精神，培养劳动大众团结意识与奋斗意识为目标，进行文化创作。其主任为艾思奇，后为吴玉章，协会地址由最初的延安杨家岭迁至西北旅社旧址。抗日战争14年间，边区文协发表了诸多文艺作品，如《特区文艺》《文化工作中的统一战线》《延安文艺》等，发挥了十分积极的重要作用。

第二节 延安时期音乐家

一、冼星海及其作品

冼星海是我国著名音乐家，是中国近现代音乐发展历程中的代表性人物，是继聂耳之后又一位伟大的人民音乐家。

他自幼就对音乐具有十分深厚的兴趣，一直坚持学习音乐。他学有所成之后，有志对我国音乐事业的发展贡献自己的力量，一方面，他广泛收集各种音乐素材，学习音乐理论，强化自身修养，发展了聂耳音乐一直所贯彻的革命音乐传统，并且以更加广阔的题材与更加丰富和成熟的艺术表现手法，深刻地反映了中国人民革命斗争和民族解放的伟大现实；另一方面，他在作品中加入更多与人民群众具有联系性的内容，使其音乐作品受众明显增多，成为人们街头巷尾广为传唱的曲调。

（一）冼星海简介

冼星海出生于1905年，毕业于巴黎国立音乐学院，1935年毕业回国，投入抗日歌曲创作与一系列救亡爱国活动之中。他为电影《壮志凌云》《青年进行曲》以及话剧《复活》《雷雨》作曲，并且为当时的立信会计学校建立了音乐训练班，培养出一大批优秀音乐人才，如鲁剑光、杨祚铭、孟波、麦新等，这些音乐家都

图 2-1　冼星海

为延安音乐的发展起到一定程度的助推作用。

1938 年,因接到延安鲁迅艺术学院全体师生的邀请,冼星海前往延安,这也意味着开启了延安音乐的历史新篇章。冼星海在延安期间担任鲁迅艺术学院音乐系主任,为学生教授音乐史与指挥技法。延安特殊的地理环境和文化氛围为冼星海提供了充足的创作灵感,他开始迎来创作的高峰期,谱写出许多著名的乐曲,如《黄河大合唱》《生产运动大合唱》《军民进行曲》《九一八大合唱》等。

然而,冼星海为了创作更多优秀音乐作品长期艰苦工作、劳心劳力,患上了严重的肺病。1945 年年初,延安方面与苏联取得联系,将冼星海送至莫斯科克里姆林宫医院进行医治,但是由于病情严重,医生已经无力回天。伟大音乐家冼星海于 1945 年 10 月 30 日病逝,年仅 40 岁。

(二) 冼星海作品

1.《黄河大合唱》

冼星海最著名的音乐作品为《黄河大合唱》,该作品于 1939 年创作完成,由光未然作词,冼星海作曲,在结构上分为八部分。其中,《黄河船夫曲》开始部分吸取民间劳动歌曲,描绘了船夫们与风浪搏斗的动人场面;中间部分以原有主

题核心拉宽节奏,放慢速度,表现人们登上河岸时的乐观情绪;尾声又以快速有力的动机进行,由强渐弱,由近到远,表示中国人民的斗争仍在艰苦顽强地继续。《黄河颂》音乐壮阔,第一段唱黄河的雄姿,第二段赞五千年文化,第三段颂民族精神的发扬。《黄河之水天上来》吸取《义勇军进行曲》和《满江红》的音调材料,痛诉民族的灾难,歌颂时代英雄。《黄水谣》是一首歌谣式的三段体歌曲,第一段抒情,第二段是悲痛的呻吟,第三段情绪更为凄凉,展现了日本侵略者给中华民族带来的深重灾难。《河边对口曲》采用乐段反复的结构形式,吸取山西民歌音调,并借用锣鼓伴奏的某些手法,形象地叙述了流亡群众的悲惨遭遇,表达了把敌人"打回老家去"的希望。

2.《在太行山上》

《在太行山上》是1938年由冼星海作曲、桂涛声作词的一首合唱曲,整首歌曲既包含浪漫主义情怀,展现太行山的大美之境,又具有一定的现实主义特点,体现出中华民族所面临的时代危机以及中华儿女为保卫祖国所作出的努力。

太行山脉位于晋冀鲁三省交界地带,可谓层峦叠嶂、树木苍翠,不仅具有一定的自然价值,还具有十分重要的战略价值,自古就是我国的兵家必争之地。太行山东部衔接华北平原,西靠山西吕梁山,南部与黄河相连,北依五台山。1937年七七事变之后,日本侵华战争全面爆发,毛泽东同志认为,这一战争将会转化为一场长期战争,要巧妙利用太行山的地理环境,以我们对于太行山地形的熟悉,运用各种迂回战术打击日本侵略者。他说道:"整个华北工作,应以游击战争为唯一方向。"在共产党的正确带领下,我国的抗日战争取得了一定的成绩。为了歌颂党的正确领导,为了之后的抗日战争更加顺利,冼星海与桂涛声共同创作了这一首《在太行山上》。

《在太行山上》歌词

红日照遍了东方,
自由之神在纵情歌唱!
看吧!
千山万壑,铜壁铁墙!
抗日的烽火燃烧在太行山上!

气焰千万丈!

听吧!

母亲叫儿打东洋,

妻子送郎上战场。

我们在太行山上,我们在太行山上,

山高林又密,兵强马又壮!

敌人从哪里进攻,

我们就要他在哪里灭亡!

敌人从哪里进攻,

我们就要他在哪里灭亡!

二、时乐蒙及其作品

时乐蒙,原名时流海,中国文联荣誉委员,延安时期重要音乐家,师从冼星海,对于指挥和作曲都有高深的造诣。

(一)时乐蒙简介

时乐蒙,1915年出生于河南省伊川县,1922年进入小学,从此开始广泛接触民间音乐,1928年进入开封师范学校开始学习音乐,学习钢琴与二胡,并参加抗日救亡运动。1934年,时乐蒙毕业后于郑州任教,期间对河南地区戏曲文化产生浓厚兴趣。1938年,时乐蒙进入陕北公学学习。

1939年,时乐蒙进入延安鲁艺音乐学院学习,师从冼星海先生,1940年毕业后留校任教,并兼任延安女子大学与部队艺术学校教员等职务。之后,他一直致力于音乐创作。虽然时乐蒙1944年后离开延安前往河南省军区,但是他曾经创作的歌曲仍然在延安这片热土传承发扬。

时乐蒙的音乐创作深深植根于民间音乐的沃土之中。他善于将民间传统音调加以选择、变化、丰富、发展,使其为表现新的生活内容而焕发出异彩,获得新的生命力。

（二）时乐蒙作品

时乐蒙的创作始于20世纪40年代，之后的30年间为其作品创作高峰期，名作有《保卫莫斯科》《血泪仇》《周子山》《三套黄牛一套马》等。1950—1984年间，时乐蒙创作歌曲数量高达500多首，包括大合唱《祖国万岁》与《长征大合唱》，歌剧《两个女红军》与舞剧《湘江北上》，以及电影《泪痕》《五彩路》《探亲记》《柳暗花明》的配乐。此外，时乐蒙还创作有组歌《千里跃进大别山》《雷锋》《缚住苍龙》，合唱曲《红军想念毛泽东》《不朽的战士黄继光》《怀念周总理》《南湖颂》《社会主义放光芒》，等等。总的来看，时乐蒙先生的音乐作品深深扎根于民间音乐，在民间音乐中熠熠生辉。他十分擅长将民族音乐发挥和丰富，并使之大放异彩。

1.《三套黄牛一套马》

1949年，时乐蒙在远行途中目睹农村生机勃勃的景象，感触颇深，于是创作出这一歌曲。歌词分为三段，表达翻身农民的喜悦之情，以及他们对于建设改造家园的美好希冀。歌曲第一段饱含浓厚的地方风情与特色，第二段则运用动态音型重复表达人民喜悦之情，模拟马车行进的景象与前端形成"合尾"，更加凸显人民群众的喜悦之感。

2.《歌唱二郎山》

《歌唱二郎山》是由时乐蒙作曲，祝一明作词的一首歌曲，改编自大合唱《千里跃进大别山》，具有蓬勃豪迈的革命豪情。20世纪50年代初，中国人民解放军为了和平解放西藏，为了促进西藏与其他地区进行广泛交流，进入藏地修筑公路。修路历经艰难险阻，很多地段都对解放军提出考验，其中险要地段以二郎山地区为甚。时乐蒙为了歌颂解放军同志不畏艰难、勇于拼搏、敢于奉献的精神，创作该曲目。1951年，《歌唱二郎山》由当时的著名男高音歌唱家孙蘸白所演唱，受到人民群众的广泛喜爱，传遍祖国大江南北。

三、唐荣枚及其作品

唐荣枚被誉为"延安夜莺"，是我国著名女高音歌唱家、音乐教育家，对延安音乐发展作出了突出贡献。

（一）唐荣枚简介

唐荣枚，1918年出生于湖南长沙，1933年入上海国立音乐专科学校，开始专修声乐课程，师从周淑安和俄国歌唱家苏石林与克利诺娃等人。在战争时期，她身为女性并没有退缩，而是勇敢站出来，投入抗日救亡的洪流之中，努力创作抗日乐曲，利用慷慨激昂的美丽谱曲，激发千万人民心中对美好生活的向往以及勇于反抗列强侵略的坚定决心。1938年，唐荣枚赶赴延安，为延安音乐发展助力，担任鲁艺学院教员，从事声乐教学工作。随后几年，唐荣枚一直在延安地区勤恳工作，升为延安鲁艺学院音乐系副主任。

进入20世纪50年代，唐荣枚先后担任中央音乐学院华东分院声乐系副教授、华东人民艺术剧院艺术指导、中央歌舞团声乐指导等职务。1957年，唐荣枚又努力筹划建立北京业余合唱团，自己担任团长，大量招收学员，对学员进行广泛的声乐教育活动。

1960年，唐荣枚与李焕之共同组建中央民族乐团，并经常率领乐团成员去其他国家进行友好访问演出活动，在上海、延安时期也经常参加重大音乐会并担任独唱、重唱。

（二）唐荣枚作品

唐荣枚的代表作有《玫瑰三愿》《潇湘夜雨》《打到东北去》《守望曲》《延安颂》《黄河怨》《三十里铺》《翻身道情》《晋察冀小姑娘》，苏联格鲁吉亚民歌《苏丽珂》与外国歌剧咏叹调等。

四、王大化及其作品

王大化，又名端木炎，是我国伟大的青年艺术家，国家著名话剧演员，也是一名木刻家。

（一）王大化简介

王大化，1919年6月13日生，山东省潍县（今潍坊市寒亭区）人，1935年毕业于济南育英中学，出于对音乐的热忱以及对艺术的追求又进入北平艺文中学

高中部读书。1936年,王大化正式加入中国共产党。同年7月,为了纪念爱国学生郭清,王大化用黑白版画制作出名为《抬棺游行》的作品,却遭到北平政府强力通缉,不得已逃亡南京,后进入国立戏曲学校。

王大化在国立戏曲学校就读期间,抗日战争全面爆发,他跟随戏校前往长沙,参加洪深领导的演剧二队,广泛活动于川渝一带,后又撰写《八百壮士》剧本,和刘岘共同创作各种风格的抗日版画。

1938年,王大化在成都组织了"十月歌咏队"和"木刻讲习班",以戏剧表演与木刻艺术作为掩护,暗中进行地下工作。次年春,他在重庆创作了一组反映《阿Q正传》套色木刻连环画,后又赶往延安,进行马列主义相关内容学习。凭借在《马门教授》里的出色演技,他轰动了当时延安整个艺术界乃至延安社会。

20世纪40年代初,王大化到鲁迅艺术文学实验剧团工作,后创作并演出了《拥军花鼓》和秧歌剧《兄妹开荒》《赵富贵新传》《张楱锄奸》《周子山》等。另外,他还编写《东北人民大翻身》《祖国的土地》《我们的乡村》书籍,编辑《新音乐》《介绍黄河大合唱》《音乐八一五》《关于曹禺先生》等作品。1946年,王大化在由齐齐哈尔赶赴讷河的路途中坠车遇难,年仅28岁。中共中央决定并经毛泽东主席批准,授予王大化"人民艺术家"荣誉称号。

(二)王大化作品

王大化的作品主要集中于1939—1945年,大部分作品不是以单纯的音乐进行表现,而是以歌剧、戏剧的形式表现出来。1939年有《马门教授》《维也纳工人暴动》《俄罗斯人》《前线》《海滨渔夫》等话剧。1943—1944年有《拥军花鼓》《王小二开荒》《赵富贵自新》《张丕谟

图2-2 《兄妹开荒》演出照(1)

图 2-3 《兄妹开荒》演出照（2）

锄奸》《二流子变英雄》《前线》《白毛女》等作品。1945年有《兄妹开荒》《抓特务》《东北人民大翻身》《祖国的土地》《我们的乡村》《把眼光放远点》《血泪仇》等。

以《兄妹开荒》为例，这首秧歌剧以陕北民间音乐为基础，根据表现群众生活新的需要而做出适当调整与改变，反映当时陕北的新生活方式与未来生活趋向。《兄妹开荒》中有这样一段歌词："哥哥本是庄稼汉那么依呀嗨，送给他吃了。要更加油来更加劲来，更多开荒，那哈依哟嗨嗨哎嗨那哈依哟嗨，要更加油来更加劲来，更多开荒，那哈依哟嗨嗨哎嗨那哈依哟。"可见，歌词中充满浓厚的泥土气息，把简单的开荒种地形容得十分有趣。

五、马可及其作品

马可是我国杰出的人民音乐家，促进了延安时期音乐的多样发展，在众多音乐领域创造了不朽的功勋，为新中国音乐事业作出了巨大的贡献。

（一）马可简介

马可（1918—1976），中国近现代著名作曲家，出生于江苏徐州。马可最早就读于河南大学，学习化学专业，这本与音乐创作毫无关系。然而，1937年抗日战争全面爆发，战争的残酷带给他强烈的心灵震撼，他认为，当代实用性最强的不是化学，而是能够改变人们内心思想与感情的"东西"，而音乐艺术却能做到这一点。于是他在冼星海的感召与引导之下，参加河南抗敌后援会演剧三队。

1937年，马可开始投身于抗日宣传活动，两年后达到延安，在鲁艺学院广泛开展教育教学活动。之后，他担任中国音乐学院副院长，全力发展延安音乐事

业。他在歌剧事业上的不断创作和探索,对我国歌剧事业发展起到很大的助推作用。中华人民共和国成立之后,马可又到北京担任中央戏剧学院歌剧系主任、音乐研究室主任,中国音乐学院成立后担任副院长兼任中国歌剧舞剧院院长、《人民音乐》杂志主编。之后,他也从未停下创作的脚步,只是后期以音乐、歌剧事业的管理为主。

(二) 马可作品

1.《纪念碑》

《纪念碑》是马可于1942年所作的歌曲,词为安波所作,是联唱《七月里在边区》中的第二首。该曲目是鲁艺学院第一批学员参加"河防将士慰问团"时收集民歌进行创作的结果。

《纪念碑》是一首结合陕北民歌特有的悲凉、雄壮特色的艺术作品,倾听前奏能够联想到为了保卫祖国河山而抛头颅洒热血的将士们,歌曲进入正式部分时,作曲家又把前奏的部分曲调引入进来,表达出对于革命先烈的缅怀之情。

整首歌曲"表达出作者对千千万万抗日阵亡将士深切的悼念之情和崇高的敬意,在具体的针对性中有蕴含了普遍性因素,使乐曲上升到了对所有死难的英雄们缅怀的高度"[①]。

2.《南泥湾》

《南泥湾》是马可于1943年在延安所创作的歌曲,由贺敬之作词。该歌曲是延安鲁迅艺术学院的秧歌队在南泥湾向三五九旅的英雄们献上新编的秧歌舞《挑花篮》中的插曲。歌曲旋律缓慢、抒情、优美,歌唱南泥湾由荒凉变成"江南",热情歌颂了开荒生产建立功勋的八路军战士。整首《南泥湾》可以分为前后两部分,前半部分曲调比较柔和婉转,后半部分曲调明显加快,充满欢快的节奏,最后采用五度上行的甩腔手法结束全曲。该歌曲由郭兰英首唱,取得巨大反响,传遍神州大地。该歌曲能深受广大民众好评,一方面是因为它曲调优美,给人以心

①冯希哲,敬晓庆,张雪艳.延安音乐 延安音乐家(上)[M].西安:太白文艺出版社,2012:3.

旷神怡之感，另一方面是由于它能够深刻表现当时人民在抗战时期的顽强斗争精神，激励一代又一代的中国人民奋发前行。

3.《夫妻识字》

《夫妻识字》秧歌剧由马可编剧、编曲，发表于1945年2月的延安《解放日报》。该剧整体为诙谐、幽默的风格，生动形象地再现了1944年冬季陕甘宁地区的冬学运动，对于激发人们的学习热情，促进和构建良好的社会学习氛围具有重要意义。"发表后，即迅速传遍陕甘宁边区。它久演不衰，直至20世纪80年代仍有专业剧团在全国演出，其中的夫妻对唱选段至今仍为音乐会或其他文艺演出的保留曲目。"[①]

4.《咱们工人有力量》

《咱们工人有力量》是马可于1947年创作，整首歌曲慷慨激昂、富有热情，深切表现出中国工人为支援全国解放与生产活动而进行的"战斗式"生活。

整首歌曲采用二部性的结构，前一个段落以坚定有力的切分节奏、一唱众和的豪迈音调和连续上行模进的乐句，刻画工人阶级沉着坚毅的性格，表现他们改造世界的雄伟气魄；后一个段落节奏紧凑，出现了欢快的劳动呼号，并以反复多次的短小乐汇，把歌曲推向最高潮，形象地描绘了工人阶级忘我劳动的热烈场面。

六、吕骥及其作品

吕骥，曾任中国音乐家协会名誉主席，是中国新音乐运动的代表人物，一生致力于音乐研究以及音乐遗产的收集、传承、整理、发展工作，对我国音乐发展作出不可磨灭的重要贡献。

（一）吕骥简介

吕骥（1909—2002），曾用名霍士奇等，出生于湖南省湘潭市。吕骥的幼年

[①] 冯希哲，敬晓庆，张雪艳. 延安音乐 延安音乐家（上）[M]. 西安：太白文艺出版社，2012：4.

时期恰逢中国社会变动最为剧烈的时期,各种思潮都出现在世人眼前,新文化运动也在蓬勃展开。吕骥深受影响,一边在学校学习文化课程,一边在学习之余自学箫、扬琴、琵琶等各种传统乐器。当演奏这些乐器的熟练程度已经有所提升之后,他又把目光转向了西洋乐器。他认为,无论是治学还是搞艺术,都要讲究"学贯中西"四个字,学术上要学习中国文化与西洋文化,在音乐上同样如此,只有对中西方的乐器都有一定了解,才能够在音乐上真正取得成就。

图 2-4　吕骥

于是,吕骥又开始学习钢琴、小提琴等乐器。由于中西方音乐的差异,初学西洋乐器面临一定的困难与阻碍,但是他自小就有坚定的志向,在音乐的道路上从不轻言放弃。1930 年,吕骥考入上海音乐专科学校学习音乐,接触了越来越多的新型乐器与音乐作品。他认为,音乐应当多样化,应当具有多种表现形式,既能够符合不同人群的审美需求,也能够带给人们更多的情感体验。两年后,他加入上海中国左翼戏剧家联盟,又于 1935 年正式加入中国共产党,并于 1937 年赶往延安,开始与众多音乐界领军人物共同筹建鲁艺学院。

在延安期间,一方面,吕骥积极筹办各种与鲁艺学院建设相关的事宜,自己担任教务主任与副院长等职务,协调各单位共同开创各种音乐活动;另一方面,吕骥也从未放下自己的音乐学习与创作,随着自身音乐水平不断提升,创作了一篇又一篇的音乐佳作,如《自由神》《新编"九一八"小调》《中华民族不会亡》《武装保卫山西》《抗日军政大学校歌》《开荒》《参加八路军》等。这些音乐作品主要题材围绕共产党、八路军、抗日战争、保家卫国等,符合当时中国的社会特性,从歌曲创作完成之日起就开始在祖国大地广泛传播,对社会产生了广泛影响。中国处于水深火热之中,这些饱含深情而又充满顽强反抗精神的音乐作品,能够带给人以积极向上的力量,从而在一定程度上激励起我国民众对抗外来侵略的决心与斗志。

20 世纪 50 年代后,随着我国整体实力的逐渐提升,吕骥将工作的重心从创

作转到管理，历任中央音乐学院副院长、中国音协主席，曾当选人大代表、全国人大常委会委员等，为我国音乐发展与现代化作出不朽贡献。

（二）吕骥作品

自 20 世纪 30 年代起，吕骥进入上海音乐学校开始系统性音乐学习之后，他就一直沉浸在音乐作品的创作之中。其主要作品有电影《自由神》主题曲，活报剧《新编"九一八"小调》插曲，《保卫马德里》，等等。进入延安之后，吕骥的作品开始以歌颂延安、歌颂祖国为重心，如《红领巾万万岁》《祖国颂》《开荒》《参加八路军》等。

吕骥的作品普遍具有如下特点：

第一，在曲调上往往采用多种风格曲调融合使用的方法。在多数作品中，都不仅仅使用一种单独曲调，甚至在很多作品中将民歌曲调风情与充满时代性的新曲调加以融合，创造出独具特色的曲风。

第二，在结构上往往采用新的手法。之前的歌曲作品在结构上都是单一的、简单的声部，而吕骥常常使用多重声部混合进行展现，如《凤凰涅槃》这一旷世佳作则由八声部及四声部混合使用的 5 个乐章组成。这不仅是吕骥音乐创作上的创新，更是我国音乐史上的伟大创造。

第三，在题材上往往体现出更多战斗性。由于吕骥所生活的年代恰逢各种革命运动与抗日战争，为了调动军民团结奋斗的积极性，增强人民的战斗力，吕骥在题材上展现其创作个性，创作了大量与抗日救亡相关的音乐作品。同时，他还发表了许多与抗日相关的文章，如《新音乐的展望》《伟大而贫弱的歌声》《论国防音乐》《音乐的国防动员》等。

1.《新编"九一八"小调》

《新编"九一八"小调》是吕骥在上海学习时期所创作的一部作品。当时发生了震惊中外的"九一八事变"，为了激发军民的抗日斗志，吕骥认为必须创作一首慷慨激昂的作品。于是，由崔嵬、钢鸣作词，吕骥作曲，共同创作出《新编"九一八"小调》。

《新编"九一八"小调》歌词

高粱叶子青又青,九月十八来了日本兵。
先占火药库,后占北大营,
杀人放火真是凶,杀人放火真是凶。
中国的军队有好几十万,恭恭敬敬让出了沈阳城。
九月十八又来临,东北各地起了义勇军,
铲除卖国贼,打倒日本兵。
攻城夺路杀敌人,游击抵抗真英勇。
日本的军队有好几十万,消灭不了铁的义勇军!
九月十八又来临,不分党派大家一条心,
先要复国土,再来讲和平。
"亲善合作"不要听,抗日救国要齐心。
中国的人民有四万万,快快起来赶走日本兵!

2.《抗日军政大学校歌》

《抗日军政大学校歌》是吕骥作曲,凯丰作词,于1937年冬天创作的一部作品。

1937年冬天,时任中共中央委员会宣传部部长的凯丰同志,希望能够创作一首校歌,自己为校歌作词,请吕骥谱曲,二人便很快完成了这首校歌的创作。这首歌曲仍然以抗击外来侵略,团结自身力量作为主要题材,以毛泽东同志的各项主张作为歌曲的重心与重点:一是强调艰苦朴素的优秀作风,反对铺张浪费与过度享受,将节俭作为最重要的美德之一;二是强调灵活机动的抗日斗争与抗日战术,不要试图与敌人进行"硬碰硬"的战斗,要以小胜多,以智取胜;三是要保持"团结、紧张、严肃、活泼"的校风,不断开拓进取,发扬优良作风。该作品歌颂了中华优秀儿女为追求民族解放而英勇奋斗的崇高革命情操。曲调庄严、沉稳、雄壮、有力,具有勇往直前、所向披靡的气概,抒发了中华儿女肩负救国重任、献身远大理想的革命豪情。后来,各抗日根据地相继建立抗大分校,这首校歌随之流传至全国各地,对激发广大青年奔赴抗日前线起到了有力的鼓舞作用。

《抗日军政大学校歌》歌词

黄河之滨,

集合着一群中华民族优秀的子孙。

人类解放,救国的责任,

全靠我们自己来担承。

同学们,努力学习,

团结紧张,严肃活泼,

我们的作风。

同学们,积极工作,

艰苦奋斗,英勇牺牲,

我们的传统。

像黄河之水,汹涌澎湃,

把日寇驱逐于国土之东,

向着新社会前进,前进,

我们是劳动者的先锋!

七、李焕之及其作品

李焕之,延安时期著名作曲家、指挥家,为延安音乐创作作出不可磨灭的贡献,一直活跃在音乐战线上,曾担任中央音乐学院音乐团团长、中央民族乐团团长等职。

(一)李焕之简介

李焕之(1919—2000),生于香港,自幼频繁接触音乐,曾在基督教会唱诗班,后参加学校组织的合唱团。长期浸润在音乐文化之中,使得李焕之对音乐产生了浓厚的兴趣。

1934年,李焕之就读于泉州培元中学,经过一年的系统学习,次年李焕之就开始为著名学者郭沫若的《牧羊哀歌》谱曲,从此开始正式踏上音乐之路。

1936年,李焕之进入上海国立音乐专科学校。当时上海国立音乐专科学校

刚刚成立8年左右,但已经初具规模,具有十分系统的教学计划安排。在该校的学习过程中,李焕之师从萧友梅学习和声约两年。两年间,李焕之勤学苦练,对于和声能够熟练地运用。

1938年,李焕之踏上去延安的道路,开始进入鲁艺音乐学院学习,深受马列主义影响,并加入中国共产党,之后跟随当时的著名作曲家冼星海学习作曲与指挥。由于天赋异禀又十分刻苦,李焕之的音乐才能迅速得到显著提升。中华人民共和国成立后,李焕之开始担任中央音乐学院音乐团团长、中央歌舞艺术团指导。

李焕之一生作品颇丰,20世纪40年代至50年代为其作品创作"爆发"阶段,创作声乐作品300多首,比较著名的有《青年颂》《民主建国进行曲》《社会主义好》等,另外,他还为多部电影配乐,为冼星海《黄河大合唱》总谱进行整理。

(二)李焕之作品

李焕之最著名的作品莫过于1955年至1956年间创作的《春节组曲》,该乐曲生动而形象地表达出人民在春节期间的喜悦之情。《春节组曲》共分为四个乐章:

第一乐章《序曲——大秧歌》是复三部曲式,快板的主部由两首陕北民间唢呐曲调组成;中间部为中板,陕北秧歌音调,由双簧管和大提琴相继奏出旋律;最后由小号主奏的乐队全奏再现主部音乐。

第二乐章《情歌》为如歌的行板,开头是英国管奏出的引子,随后出现陕北情歌主题。情歌反复6遍后,逐渐回到由小提琴、大提琴对答的徵调式主题,经过连接句,最终重现引子音调。

第三乐章《盘歌》为回旋曲式的圆舞曲。由一个象征人民在节日中欢乐聚会的主题和作为第一、二对比部的两个副题组成,音调均来自陕北领唱秧歌调素材。

第四乐章《灯会》为三部曲式,中板,主部音乐源自陕北民间队列音乐唢呐曲《大摆队》;中间部采用秧歌调《摘南瓜》《跑旱船》音调交叠出现,表现秧歌中的小场场面。结束部再现主部音乐,加进热烈的秧歌锣鼓节奏结束全曲。

八、刘炽及其作品

刘炽，中国著名作曲家，曾担任延安鲁艺音乐系教员，中华人民共和国成立后担任中央戏剧学院歌剧团作曲兼艺术指导，对我国音乐艺术发展以及音乐作品创作题材的丰富作出卓著贡献。

（一）刘炽简介

刘炽幼时生活较为艰难，其父本为银行职员，还算衣食无忧。然而，刘炽9岁时父亲失业，全家唯一的收入来源被阻断。刘炽为了帮助家人减轻生活负担，跟随民间艺人学习鼓乐手艺。在学习过程中，刘炽十分刻苦，学习唐代古乐，如萧与云锣等，又跟随当时笛子界权威人士学习笛子演奏技艺。经过日积月累的训练，刘炽对各种古乐器都能够熟练掌握。

1936年，全国处于动荡之中，刘炽也跟随部分先觉群众加入抗日红军队伍。在军队中，刘炽利用自己掌握的音乐技能进行各种艺术创作，对激发红军斗志起到一定作用。

1938年，刘炽加入中国共产党并考入鲁艺文学院音乐系，拜师于著名作曲家冼星海。在延安受教之前，刘炽只是掌握各种音乐的手法与技巧，对于体系化的理论研究并不深入。在拜师于冼星海之后，他开始学习广泛的乐理知识，如音乐概论、视唱、练耳、作词法、指挥、自由作曲等。这些科学的理论体系进一步丰富和充实了刘炽的音乐创作与表现能力。

1940年，刘炽从鲁艺音乐系毕业后进入研究室读研究生。在这一时期，他进一步丰富音乐理论并前往西北与边疆地区进行采风，融合陕北、蒙古、新疆等地区特色曲调，创作独具特色的民间音乐。同年，刘炽还与马可、安波、张鲁、关鹤童在延安被称为与民间音乐结缘的"五人团"，共同进行了多场演唱，取得良好的演出效果。

之后的几年间，刘炽又创作了多部名曲，如《七月里在边区》《五朵金花》《送盐》《翻身道情》等，并与贺敬之共同创作《胜利鼓舞》，该乐曲表现抗击法西斯联盟所取得的一系列胜利以及人们心中对于和平与胜利的向往，曲调高亢欢快，与此时社会中喜庆与欢快的气氛相得益彰。

中华人民共和国成立后,刘炽担任中央戏剧学院歌剧团作曲兼艺术指导等职务,继续进行音乐方面的工作,以研究为主。虽然创作数量与之前相比有所减少,但是刘炽对于音乐理论的研究、对于音乐活动的筹办都对我国音乐发展起到至关重要的推进作用。

(二)刘炽音乐作品

1.《塞北黄昏》

《塞北黄昏》是刘炽与李庆森共同作曲的一部歌剧,该作品真切表现出塞北风光的气候特点。塞北地区属于我国边塞之地,一般指古代长城北部的辽阔疆域,气候比较干燥,以冷空气为主,这些地区的居民以畜牧为主,性情较为豪迈奔放。《塞北黄昏》运用隐喻的手法,讲述风雨动荡时期,中国共产党与塞北骑兵共同抗击日寇的壮丽诗篇。整部歌剧饱含蒙古族曲调风格,在传统羽调式基础上,还带来一定创新性,增加宫、徵调式,塞北风情突出,给听众带来一种辽阔豁达的心理感受。

2.《祖国颂》

《祖国颂》是由刘炽作曲,乔羽作词的一部合唱作品,本为 1957 年纪录片《祖国颂》的同名歌曲,后来成为著名的曲目,并于 20 世纪 80 年代入选音乐舞蹈演出《中国革命之歌》。《祖国颂》整部作品以爱国为主要基调,歌颂祖国大好河山,既从个人角度出发,描写田野风光,又从宏观角度赞美祖国大地,抒发了作者真诚而热烈的爱国之情。

《祖国颂》分为三部分,第一部分为单三部曲式,第一段是领唱与合唱形式,极力赞美社会主义祖国所面向的美好未来,感情饱满,气势宏大;第二段是复调合唱;第三段为朗诵。第二部分是分节歌,表现广袤的祖国大地一派丰收景象与人民群众脸上洋溢的幸福笑容。第三部分为动力再现部,改为 6/8 拍,最后进入 4/4 拍,以饱含气势的合唱结束整首合唱。

第三节 延安时期音乐的价值与意义

一、延安时期音乐的社会价值与意义

（一）有利于丰富人民精神文化生活

在陕北延安地区，人民群众的物质与文化生活一直比较匮乏，毛泽东同志针对这种情况指出，革命文艺应该成为革命宣传中的有力武器，革命文艺也必须和政治结合，为人民服务。

而延安时期的音乐就是革命文艺的重点，所以，延安音乐开始在延安大地上广泛流行。久而久之，人们开始与延安音乐广泛接触，把延安音乐作为日常生活必不可少的文娱方式。

"虽然当时革命根据地还进行着残酷的革命斗争，不管是人力还是物力都很匮乏，人民的生活条件十分艰苦，但是在党的领导下，革命文艺事业仍然得到了很大的发展，广大文艺工作者努力把文艺工作与革命斗争以及群众实际生活联系起来，使用群众所喜闻乐见、易于接受的音乐形式来进行革命宣传，使大家理解歌曲想要传达的思想内涵，通过大家的相互传唱，使得革命思想逐渐深入人心，提高了抗战热情，团结了抗战力量，极大地丰富了人民群众的精神文化生活。"[①]可见，延安音乐在丰富人民精神文化生活这一层面，体现出十分重要的地位。这一时期的音乐都是围绕比较单纯的几个基调，即抗日、奋斗等，如《八月桂花遍地开》《会师歌》《秋收暴动歌》《南泥湾》《打破旧世界》等，但是也为人民的日常生活增添色彩，带来充足的活力。尤其是20世纪40年代后，延安地区在各种音乐形式大力发展的趋势促进下，文艺爱好者共同进行音乐创新，改良音乐，创造出十分浓厚的艺术氛围，更进一步丰富人民的精神文化生活。

① 石苏平. 延安时期音乐艺术的价值研究［D］. 西安石油大学，2012：22.

（二）有利于促进边区生产建设活动

从 20 世纪 30 年代后期开始，由于侵华日军的"三光"残酷"扫荡"，以及国民党政府的排挤与打压，陕甘宁根据地面临很大的困难，无论是人民还是军队，都普遍缺乏粮食。在这种艰难的环境下，党中央提出发展经济、积极生产的主张。延安地区的音乐工作者尤其是鲁艺音乐学院的广大师生，对劳动创造表现出极大的热忱。

于是，他们共同创造出许多不朽的音乐篇章，极大地促进了边区生产建设活动。例如，《送鞋帽》《二月里来》《送军粮》《生产谣》《加紧生产》《吴满有之歌》《自力更生歌》《解放区的天》《南泥湾》；又例如，秧歌剧《夫妻识字》《兄妹开荒》《生产舞》《运盐》，以及大合唱《秋收突击》《七月里的边区》《生产运动大合唱》《生产四部曲》，等等。这些音乐艺术的形式、内容在响应党中央号召的背景下应运而生。一方面，音乐内容凸显了大众参与性，使领袖、师生、军民间的联系更紧密，军民关系更加融洽，为边区大生产运动的政策宣传提供了很好的舆论基础；另一方面，丰富了广大军民的精神生活，促进了生产，提高了广大群众参与生产、发展生产的积极性。可见，延安音乐的大力发展与广泛发扬，培养出边区军民不畏艰辛、乐于劳作的革命豪情，极大地促进了生产力的提高。

（三）有利于建设人民军队思想作风

由于延安时期的音乐具有很强的社会导向功能，能够起到宣传革命思想、提升人民觉悟的作用，基于此，毛泽东同志发表重要讲话，作出重要指示。

例如，毛泽东亲自主持制定的中国共产党红军第九次代表大会的《决议案》，强调把演唱革命民歌列为对部队进行思想作风建设的方式之一，并要求政治部负责征集和编写不同风格的革命民歌，使得歌曲编写与咏唱工作有组织、有领导地开展起来，并创作了大量关于军队题材的音乐作品，内容多以反映人民军队英勇战斗、军队开展大生产、抗敌英雄模范等，为我军的思想作风建设发挥了重要作用。

于是，当延安音乐在社会中普遍流行之后，对于人民军队思想作风的转变与

提升也有重要意义。

二、延安时期音乐的艺术价值与意义

除了社会与政治上的价值外，作为一门音乐艺术，延安音乐对于艺术本身也具有深刻的意义，以下所述就是延安音乐对于音乐艺术发展的作用。

第一，延安时期之前，我国的音乐艺术一般以山水风景、民风民俗等为主题，与绘画艺术题材相似，虽然写意性极强，但是题材种类较为单一，缺少政治导向。在延安时期之后，我国音乐创作的主题开始围绕抗日、奋斗而展开，这在题材、结构上丰富和充实了我国的音乐艺术。这一时期涌现出大批优秀音乐作品，它们对于之前的音乐作品来讲，更具现实性、时代性、革命性、战斗性；对于之后的音乐作品来讲，也起到"承前启后"的作用，为我国音乐艺术的发展提供了借鉴。

第二，延安时期音乐界最为著名的机构莫过于鲁艺音乐学院。鲁艺音乐学院十分重视人才的音乐理论培养，这与我国音乐之前没有形成系统化理论的情况形成强烈反差。延安时期，我国音乐教育更加注重培养音乐人才，搜集音乐素材，形成系统音乐理论，并积极推动音乐风格、形式、内涵等要素民族化、大众化。

第三，延安时期的音乐除了要求具有系统化的音乐理论之外，还要求音乐理论的建设要与音乐实践紧密结合，认为应当研究和讨论现实与历史、传统与创新等多方面的问题。这些问题的提出与研究，对于音乐艺术近现代发展具有重要意义。

三、延安时期音乐的文化价值与意义

延安时期音乐所包含的文化价值与意义也是不容忽视的，延安音乐中含有中国传统文化的痕迹，也包含延安时期的文化特征。

《黄河大合唱》中包含我国的地域文化特征，如"河西山岗万丈高，河东河北高粱熟了"一句，凸显出我国不同地域间的差异性，西部地势较高，有挺拔巍峨的山脉；河北等地为平原，种植着大量庄稼，以供人民食用。另外，"保卫家乡，保卫黄河，保卫华北，保卫全中国"凸显了我国传统文化中以国为家、以身

报国的爱国主义精神与文化。《南泥湾》体现了勇于开拓、敢于拼搏的艰苦奋斗精神,展现了西北江南的美丽画卷。"如呀今的南泥湾,与呀往年不一般,再不是旧模样,是陕北的好江南"可以看出,南泥湾如今发生了翻天覆地的变化。可见,延安时期音乐既包含爱国与奋斗的传统精神文化,又包含我国多样的地域特色文化,具有十分重要的文化价值与意义。

第三章 山高水长：延安精神的音乐传承

第一节 延安歌曲

一、延安时期新民歌

延安时期，指的是 1935 年至 1948 年中共中央在延安的这一段历程。当时，毛泽东、周恩来等中共中央领导人及中国工农红军来到陕北地区，为该地区社会经济文化等方面的发展以及地方音乐发展起到重大影响。

这一时期的歌曲表现为新民歌、大合唱等不同类别。延安新民歌是对延安民间小调和延安传统山歌等音乐体裁的再创作，对传统民歌进行进一步丰富与改编，融入更多陕北的风情，同时加入更多与革命、抗战相关的历史故事与思想感情，生动展现了 1935—1948 年间人民生活劳动的真实风貌。

按照延安时期新民歌的结构与思想主旨的区别进行分类，大致可以将新民歌分为抒情歌曲、进行曲、颂赞歌曲等不同类别。

（一）抒情歌曲

抒情歌曲本来是声乐表演艺术中的重要类别，与大众歌曲完全不同，抒情歌曲一般表达歌曲作者自身对于事物的主观看法，不过在特殊情况下也体现集体主义和民族情感。抒情歌曲包含不同类别，只要是蕴含"情"的歌曲都可以被看作抒情歌曲，如爱情歌曲、友情歌曲、思乡之情的歌曲等。

延安时期的抒情歌曲的特点为气息宽广、表情细腻，通过音色与表情的和谐处理，清晰展现歌唱者内心的感受，从而表达不同的"情"。例如，有些抒情歌曲热情奔放、饱含激情，如《延安颂》《纪念碑》等；有些抒情歌曲温婉含蓄、恬淡自然，如《又唱浏阳河》《妹妹找哥泪花流》等。

（二）进行曲

1. 进行曲的起源

进行曲最早出现在古希腊时期的歌剧中，但是此时的"进行曲"还只是初具雏形，而没有现在的完整模型。后来，进行曲在音乐领域正式形成大致是在 17 世纪后，一般是由多名演奏者共同进行，运用铜管演奏音乐，做周期性反复。由于进行曲产生于军队的战斗生活，所以其表达的内容与思想也总是与战斗、行军、革命等主题紧密相连。进行曲能够有效激发战士对于战斗的热情，后来西方也经常在日常生活中，利用进行曲表达集体力量与团体决心等。一般的进行曲在乐曲形式上常常运用二部或三部曲式，也有一些作品为回旋曲式。

2. 延安时期进行曲

进行曲传入我国始于 19 世纪末期，当时恰逢甲午中日战争结束，清朝政府军力衰败，袁世凯训练士兵时则开始采用德国顾问的建议，购置了一批西洋进口乐器，并特地组织了一支现代典礼乐队。但是，我国仅仅组建起一支演奏进行曲的队伍，却没有真正属于我国自己的进行曲。只是有些作曲家参考国外部分音乐，并进行填词，如 1918 年李叔同创作的《大中华》等。直到 1924 年，我国作曲家肖友梅按照西方进行曲的创作规则，创作出我国自己的进行曲，即《五四纪念爱国歌》。后来，我国在此基础上做出一些改变和改良，让进行曲更加符合我国的特色。延安时期的进行曲常常在原有器乐曲上添加歌曲，把声乐与器乐结合起来，更加生动地展现出进行曲所蕴含的深刻感情。总的来看，中外的进行曲大同小异，但是由于各国的文化基础不同，进行曲也存在一些差异。

（三）颂赞歌曲

颂赞歌曲，是人民运用歌曲赞美事物的歌曲，与运用赞美和歌颂的诗文共同属于赞歌。延安时期的颂赞歌曲一般用于颂赞光荣而伟大的革命队伍、为人民着想的共产党领导者、前仆后继的奋斗者。

总之，延安时期的新民歌种类多样，能够通过不同的节奏和表现手法，表达歌曲情感，调动群众感情。例如，《东方红》《拥军花鼓》《山丹丹开花红艳艳》《安塞是个好地方》《毛主席来到了生产队》《我们人民扛起枪》《提防鬼子来抢

粮》《军队和老百姓》等。这些歌曲大部分都是在之前的民歌基础上改变而成，既保留陕北风情的"原汁原味"，又融合当时时代的主要旋律，让歌曲创作的体裁得到进一步发展与开拓。

二、延安时期大合唱

大合唱，指群体演唱多声部声乐作品的艺术门类，一般包含独唱、重唱、对唱、齐唱、合唱，有时还会在合唱中间穿插一段朗诵。大批知识分子与音乐人才来到延安后，让大合唱这一气势磅礴的艺术形式得到空前发展，形成延安时期特色的大合唱艺术形式。这种大合唱不仅在1935—1948年间取得重大发展，也在之后的几十年间持续影响延安地区的音乐建设与发展，使得延安被人们誉为"歌咏的城"。

在延安时期，影响最大、种类最全的大合唱作品莫过于冼星海的作品。冼星海曾在1940年1月的陕甘宁边区文协代表大会上说道："边区音乐运动成了全国的中心。"之后，冼星海创作了多首脍炙人口的合唱作品，并带动延安开创大合唱音乐创作风气。在短短3年内，延安地区一共产生了39部优秀的合唱作品。冼星海是这一运动的核心人物，而鲁艺音乐系师生是这一运动的主力军和佼佼者。这些音乐包括杜矢甲的《秋收突击》和《蒙古马》，马可的《吕梁山大合唱》，田涯等的《儿童大合唱》，吕骥的《凤凰涅槃》和《抗日骑兵队》，刘炽的《工人大合唱》，卢肃的《春耕大合唱》和《平原大合唱》，鲁艺集体创作的《保卫西北大合唱》，郑律成的《八路军大合唱》和《蒙古沙漠的骑兵》，向隅的《七月里在边区》，麦新的《中国共产党颂》，冼星海的《太行山大合唱》《黄河大合唱》《生产大合唱》《九一八大合唱》《牺盟大合唱》，等等。后来，冼星海又继续带领鲁艺学院师生共同进行合唱作品创作，对延安音乐发展起到重要作用。

总之，大合唱是延安时期最重要的音乐体裁形式之一，其内在主题、外部风格共同反映了延安社会的思想倾向与诉求，把延安的生活、革命、战斗等活动进行艺术化展现，起到了振奋精神、鼓舞人心的作用，为延安发展带来巨大动力。

第二节 延安戏剧

一、戏剧的相关概念

戏剧是一种运用文学、表演、美术、舞蹈等多种不同艺术手段,塑造剧中人物形象,反映特定历史与社会状况的综合性、表现性、创造性的舞台艺术。

(一)戏剧的特点

戏剧具有综合性、舞台性、整体性的特点,以上特点是由戏剧的本质与概念所决定的。

1. 综合性

所有的戏剧都是多种表演艺术的结合,单纯运用一种表演艺术无法形成一出完整的戏剧,更无法生动展现剧中人物的特性与戏剧的思想主旨。

首先,戏剧需要剧本。剧本为戏剧的整个架构作出指导,如果没有剧本,那么戏剧则失去演出的依据。而具有完善可靠、逻辑清晰的剧本,可以使戏剧演出呈现出完美的效果。所以,可以说剧本是"一剧之本",是戏剧的根本和基础。

其次,戏剧需要表演。当戏剧演出在舞台上拉开帷幕之时,必须要有戏剧演出者的表演活动,表演是戏剧的具象化、生动化展现。没有表演,戏剧只会停留在人们大脑的思维与想象中,而无法活灵活现地呈现在人们眼前。所以,在有剧本的前提下,加上演员的生动表演,才能够让戏剧活现在舞台之上。这样一来,也更有利于发挥戏剧的社会教育功能。

再次,戏剧需要配乐。音乐是表演艺术中的重要组成部分,虽然没有音乐也能够进行表演,但是绝大多数情况下缺乏音乐的渲染会使演出的整体效果大打折扣。这是因为,音乐作用于人的听觉,表演作用于人的视觉,音乐与表演的结合,才能够建构出一种全新的、全面的审美时空。戏剧表演中加入合适的音乐,能够渲染氛围、深化主旨、提高戏剧的感染力。

最后,戏剧需要美术。美术包含构图、道具、布景、灯光、服饰效果等多方

面的因素，不同颜色和图案的搭配，能够使整个戏剧演出充满生动色彩，而又统一和谐。

可见，戏剧需要剧本、表演、配乐、美术等艺术形式，这些艺术形式的综合，才能够呈现最完美的戏剧效果。所以，戏剧具有综合性。

2. 舞台性

戏剧都要在舞台上进行呈现，所以戏剧具有舞台性。虽然剧本早已撰写出来，但是具体到戏剧演出的各个层面，都需要考虑舞台的因素，舞台的因素主要体现在以下几个方面。

首先，舞台的空间是既定的，戏剧要在舞台空间的限定下进行演出。由于不同的原因，不同地区、不同时代、不同场所的舞台大小总是千差万别，有些舞台规模较大，能够有几百平方米的空间，而有的舞台规模较小，可能最多只有几十平方米。所以，不同的戏剧演出要考虑舞台的不同规模，如果在很小的舞台上，则无法演绎千军万马的宏大场面。

其次，舞台的使用时间有所限制。由于每一处舞台都需要进行多场演出，不同节目都要按照既定的时间排好顺序，每一出戏剧都不可能一直在舞台上演绎，都要限制在一定时间内。

再次，戏剧的演绎应当考虑舞台效果。演员所有的表演活动都要符合一定的套路，要以大众的审美为基准，尽可能把观众带入戏剧之中。

3. 整体性

戏剧的整体性指观众群体与戏剧工作人员是一个整体。戏剧工作者包括表演人员、后台工作人员、剧本编写人员等，他们共同努力、共同协作，把一出出完整的戏剧展现在观众面前，使观众获得感官体验、情感体验；反过来，观众们在受到一定的"冲击"后，会表现出不同程度的反响，这些反响程度越强，就越能够激发演员的工作热情，让他们之后的表演更加生动，而假如观众并未做出回应，演员可能会认为自己的演出比较失败，从而失去演绎兴趣。这样看来，戏剧工作人员与观众群体是构成戏剧的一个有机整体，二者虽然所处位置和视角不同，但是共同作用于戏剧创造，离开观众的戏剧演出是难于实现的。

（二）戏剧的类别

按照不同划分标准，戏剧可分为不同类别，如按照内容与性质可分为悲剧、喜剧、正剧，按照容量、场次可分为多幕剧与独幕剧，等等。

1. 悲剧

我国近现代著名的文学家、思想家、革命家鲁迅先生有这样一句话："悲剧是把人生最有价值的东西毁灭给别人看。"鲁迅先生的说法具有一定正确性，但也不能完全包含悲剧的所有种类。马克思认为，悲剧的本质是"历史的必然要求和这个要求的实际上不能实现之间的悲剧性的冲突"。我们认为，悲剧固然有其令人唏嘘的成分，但也更应当重视处于逆境之中的主体内在的旺盛生命力与活力，那种宁死不屈、百折不挠的顽强毅力是悲剧中更加深刻的内涵。历史上著名的悲剧作品有很多，如《红楼梦》《奥赛罗》《李尔王》《麦克白》等。

2. 喜剧

喜剧能够通过运用各种引人发笑的表现方式和表现手法，把戏剧的各个环节，诸如语言、动作、人物的外貌及姿态、人物之间的关系、故事情节等均加以可笑化，从中产生出滑稽戏谑的效果。

最早的喜剧产生于古希腊，源自农民收获葡萄时祭祀酒神的狂欢游行，后来演变为滑稽戏，也就是喜剧的前身。之后，这种戏剧体裁便逐渐发展壮大，成为重要的戏剧表现形式。历史上著名的喜剧作品有《巴比伦人》《云》《骑士》《仲夏夜之梦》《第十二夜》《温莎的风流娘儿们》《费加罗的婚姻》等。

3. 正剧

正剧也是戏剧的重要形式，它不属于悲剧也不属于喜剧，但是却对喜剧与悲剧的因素兼而有之，能够比较全面反映社会生活，揭露社会矛盾。一般而言，正剧中代表积极、正义、进步的一方总能够压倒消极、落后、退步、反动的一方。

4. 话剧

话剧指以对话方式为主的戏剧形式。话剧具有舞台性、直观性、综合性、对话性的特点，包含剧本创作、导演、表演、舞美、灯光、评论等多种因素。

著名的经典话剧有《获虎之夜》《关汉卿》《一只马蜂》《黑奴吁天录》《上海屋檐下》《屈原》《抓壮丁》《于无声处》《天下第一楼》等。话剧界代表人物有田

汉、洪深、白杨、舒绣文、魏鹤龄、王人美、沙蒙等。

5. 歌剧

歌剧是将音乐、戏剧、文学、舞蹈、舞台美术等融为一体的综合性艺术，一般由序曲、间奏曲、重唱、合唱、咏叹调、宣叙调、舞蹈场面共同构成。

歌剧源自古希腊时期的悲剧，经过中世纪、文艺复兴时期的发展，在16世纪时期的佛罗伦萨正式产生。历史上第一部歌剧为1597年上演的《达芙妮》。之后，在罗马、威尼斯、那不勒斯又分别出现《灵与肉的体现》《奥菲欧》《泰奥多拉》等歌剧。我国的歌剧是在民族民间音乐的基础上，借鉴西洋歌剧而创作发展起来的。

6. 舞剧

舞剧是舞蹈、戏剧、音乐三者结合而成的新型表演方式，主要构成元素为人物、事件、矛盾冲突。根据史书记载，中国具有戏剧因素的乐舞在公元前11世纪的周王朝时代已经产生，如《大武》，以及后来的《九歌》等。

进入现代尤其是20世纪90年代，我国的舞剧取得较大发展，出现众多优秀舞剧作品，如《远山的花朵》《青春祭》《霸王别姬》《红楼梦》《阿姐鼓》《阿炳》《闪闪的红星》《风中少林》《胭脂扣》《星海·黄河》《风雨红棉》《阿诗玛》《边城》《虎门魂》《瓷魂》《干将与莫邪》《红梅赞》《妈勒访天边》《大梦敦煌》《野斑马》等。

7. 多幕剧

剧情发展的一个段落，称为"幕"。一幕之内又可分为若干场。有的戏剧不分幕，只分场。幕与幕、场与场之间必须互相连贯，使全剧成为统一的艺术整体。多幕剧与独幕剧相对应，在整个演出过程中，大幕启闭次数为两次以上。与独幕剧相比，多幕剧篇幅长、容量大、人物多、剧情复杂，便于反映广阔的社会生活。

8. 独幕剧

独幕剧与多幕剧相对应，独幕剧的所有剧情都在一幕内连贯完成，所有情节脉络的基本部分——包含开头、发展、高潮、结局却都能够合理展现出来。独幕剧篇幅较短、情节单纯、结构紧凑，要求戏剧冲突迅速展开，形成高潮，戛然而

止，多数不分场并且不换布景。

二、延安戏剧的发展概况

自 20 世纪 30 年代开始，延安戏剧开始从无到有、从小到大的发展过程，各种戏剧组织和戏剧团体如雨后春笋般逐渐发展壮大。这一时期具有代表性的团体有人民抗日剧社、民众剧团、鲁艺实验剧团、烽火剧团等。

（一）人民抗日剧社的发展

1935 年 12 月 25 日，中共中央政治局会议在陕北瓦窑堡召开扩大会议。该会议对于中国发展具有重要影响，不仅在重大方针上提出抗日民族统一战线，而且指出，为了更好地适应新的国际形势，大力发展延安戏剧。1936 年 1 月，党中央将从前的工农剧社更名为"人民抗日剧社"。

人民抗日剧社的内部成员来自五湖四海，他们都操着不同的方言，都有不同的习惯与爱好。不同班级成员的年龄又有很大差异，如戏剧班成员年龄普遍为 15～20 岁，而歌舞班成员大部分都是 10 岁左右的娃娃。所以，剧社的统一规划和要求在实施的过程中遭遇很多阻力。在这种情况下，剧社领导危拱之、刘宝林等人以身作则，与成员们打成一片，克服各种困难，促进剧社发展，最后终于使人民抗日剧社的名气与规模都取得显著提升，并且受到延安地区人民的热烈欢迎。

1936 年 6 月 30 日，人民抗日剧社在《红色中华》报上刊登《征求剧本启事》，开始征求话剧、歌剧、活报等，同时指出，凡是经过审查后，有效部分修改尚可表演的各种剧作品，一律给以报酬；倘若特别出色，表演取得巨大成功而受观众好评的作品，给以特等报酬。这极大地调动了人们创作、表演的积极性。同年夏季的某一天，延安地区数千名观众汇集于保安城西南周河岸边的大草坪，共同观看人民抗日剧社的首次公演，此次公演节目数量较多，其中重要的节目有《亡国恨》《丰收舞》《侵略》《红色机器舞》等。《丰收舞》为十几名年轻活泼的女孩共同演绎，展现军民取得战争胜利与粮食大丰收之后的喜悦之情。《红色机器舞》为许多小演员共同表演的舞蹈，模拟汽缸的运动，为人们展现祖国未来工业能力与生产力提高的伟大蓝图。1936 年 10 月，人民抗日剧社又在剧社领导班子的带领下，前往吴起镇、定边、盐池等地，开展为期较长的巡回演出活动。

1937年1月,很多来自敌占区的知识分子加入剧团,共同创作出许多优质话剧作品,如《小先生》《丁零舞》《梦游北平》《送郎上前线》等。同年2月,剧社作出重要决定,要求在其他地区创立分社,著名分社有中央剧团、平凡剧团、站号剧团、青年剧团等,人民抗日剧社成员数量也获得快速增长。

随着抗日战争全面爆发,党中央为了加大抗日宣传力度,于1937年8月将人民抗日剧社更名为"抗战剧团"。之后几年,剧团一直在我国各地进行抗日宣传的巡回演出,对于调动我国人民的抗日热情具有重要意义。

(二)民众剧团的发展

1938年4月,延安文艺界为陕甘宁地区的工人代表大会组织了一次文艺晚会,毛泽东同志也应邀参加。该晚会表演了《武家坡》《升官图》《二进官》等剧目。毛泽东同志向时任工会负责人毛其华指出,这些演出受人欢迎,我们应当努力搞,但是这些形式比较陈旧,我们最好另辟蹊径,寻找更新的革命内容。于是,民众剧团负责人当晚便召开会议,力图寻找更加新颖的演出方式与内容。次月,边区文协组织便成立了一个"边区民众娱乐改进会",主张寻找更多利于戏剧工作发展的因素,全力为抗战服务。

经历了一系列改革与筹备,1939年民众剧团焕然一新,当年2月13日,一大批艺术工作者"浩浩荡荡"出发去进行演出。他们带着马健翎创作的《一条路》《查路条》《好男儿》等优秀作品以及张季纯创作的《回关东》等秦腔现代戏,辗转陕甘宁多地,实现了文艺史上的"小长征",也终于打造出一套全新的演出方式。有一次演出后,群众十分激动,并赠送一副对联,上联为"中国气派,民族形式,工农大众喜闻乐见",下联为"明白事理,尽情尽理,有说有笑红火热闹",横批为"团结抗战"。

此后,民众剧团一直沿着这样一套路线不断发展前进。在1938—1946年,剧团平均每8天中就有3天在乡下,他们走过23个县,190处市镇村庄,演出了1475场戏。

民众剧团一直坚持为群众演出的正确方向,努力开辟创新性的演出方式,在群众中一直受到热烈追捧。1944年还被授予"特等模范"奖旗。1949年后,民众剧团更名为"西北民众剧团",后来又经历几次更名,现在为"陕西省戏曲研

究院"。

（三）鲁艺实验剧团的发展

1938年7月，鲁艺学院演出了《农村曲》《流寇队长》《血宴》等作品，受到观众的广泛好评。在这样的情势下，也为了更好地进行之后的演出，学校领导挑选部分演出水平较高的学员，正式组建鲁艺实验剧团。

1938年8月1日，鲁艺实验剧团正式成立。成立后，演出活动十分频繁，团员们将工作与学习相结合，常常一边排戏，一边组织晚会，一边学习。后来，为了提升剧团的影响力与号召力，剧团成员发表了实验剧团给全国各地演剧团体负责人的一封信，希望和其他剧团广泛联系，进行经验交流。

次年3月，鲁艺实验剧团大部分成员前往晋东南抗日战场进行演出。据相关资料记载，此次出行演出，剧团共开晚会112次，节目也有上百个，产生了广泛的影响。

1941年，鲁艺实验剧团又进行了一定程度的改革，成立了11位专家组成的团务委员会，以更好地指导团员的学习与演出活动。

1942年之后，鲁艺实验剧团逐渐和鲁艺戏剧系融合到一起。此后，鲁迅艺术学院的一切演出都不再以鲁艺实验剧团为名而开展，而是统统以"鲁艺"为名进行。

（四）烽火剧团的发展

烽火剧团创立于1938年10月，其前身为红军大学宣传队。1936年6月，陕北瓦窑堡地区的红军大学得以创办，领导者为了丰富人们的课余生活，提升社会文艺素养和水平，成立了一个小型宣传队，宣传队成员中的多数人都曾经是红军宣传员，队长由蔺子安担任。后来，宣传队前往甘肃庆阳。1937年10月，八路军后方政治部以宣传队为基础，成立新的宣传大队。"在教导师宣传队还未到达延安之前，筹建工作已由后方政治部宣传科长李兆炳负责进行。李兆炳从部队挑选了几名男女小同志，由宣传干事高波率领，暂时前往杨醉乡领导的抗战团学习唱歌、跳舞。不久，蔺子安率领的教导师宣传队来到延安，高波也带领小同志们返回，八路军后方政治部正式宣布后方政治部宣传大队成

立。"①宣传大队成立后,便为其取了一个响当当的名字,即烽火剧团。

三、延安戏剧的演出概况

延安戏剧演出活动是从小到大慢慢发展起来的。20 世纪 30 年代前半期,延安的文艺活动很少有戏剧演出,一般就是各个学校、各个机关单位自己组织举办的联谊会、晚会等。即使人民抗日剧社的演出场次也十分稀少,大致也只有《红军会师》《亡国恨》《侵略》等几个节目。不过,20 世纪 30 年代后半期延安戏剧的演出活动便开始逐渐增多。这一方面由于党中央重视力度的加强,另一方面也与人民所处社会环境的文化氛围逐渐浓厚不无关系。

1937 年,延安开始出现一些规模较大的话剧与独幕剧,包括《阿 Q 正传》《广州暴动》《矿工》《卖国贼》《秘密》等。同年 8 月,西北战地服务团在延安创作出几个颇具特色的独幕剧,有《重逢》《东北之光》《王老爷》《最后的微笑》等。

1939 年,延安的戏剧节目开始明显增多,戏剧工作者对于戏剧的创作热情高涨,人民群众对于戏剧的呼声也明显提升。这一时期开始涌现出许多优秀的戏剧作品,如著名的《军民进行曲》《流民三千万》《冀东起义》《中国魂》等。正如艾克恩在《延安文艺史》中所说:"1939 年,是延安戏剧运动初期红火热闹的一年,首演的剧目有近四十个。"

(一)《矿工》简介

独幕剧《矿工》,又名《装矿夫》,由中国文艺协会戏剧组于 1937 年首次进行公演。该剧目最早是一部日本剧本,内容主要是描述日本矿工的悲惨生活遭遇,如他们遭受资本家的残酷剥削与镇压,每天食不果腹,过着暗无天日的日子。但是某一天,矿山发生了大爆炸,这使得矿工群体开始联合起来进行大罢工。我国的戏剧工作者吸取该剧本的部分内容,加上自己的二度创作,形成深刻反映和揭露我国东北三省矿工反抗日本侵略者与日本资本家的斗争的戏剧。在《矿工》中,廖承志扮演老矿工,朱光扮演老矿工的儿子小矿工,其他演出人员

① 艾克恩. 延安文艺史(上)[M]. 石家庄:河北教育出版社,2009:109.

由当时北平的部分学生共同担任。这次演出十分成功。总的来讲，我国对于该剧本的改编相当成功，取得不错的反响。

（二）《秘密》简介

《秘密》是反映西班牙工人革命的一出独幕剧，其主要内容为，在警察的秘密审讯室中，一名狡猾诡诈的警长在审讯一名工人，希望他能说出工人的秘密，从而找到他们的秘密军械库。因为工人群体已经商议好当天晚上集体罢工，并进行一系列的秘密行动，需要充足的军械，所以这名工人则宁死不说。但是，警长对他进行一系列拷问，而且在工人口渴难耐之时端来一杯水，不过工人仍然没有说出军械所在的位置。这时，故事的高潮开始到来，警长为另一名工人服下毒药，眼看另一名工人就要在毒药的药性下神经错乱，并说出军械的藏匿地点，工人灵机一动，说道："你们不要折磨我的同伴了，请将他了结，让他痛快一点，免受折磨，我会马上说出秘密。"警长将同伴杀死后，工人疯狂大笑，说道："秘密只有我知道，而我绝不会说，你们杀死我吧。"这时，外面突然传来声音，说工人已经开始暴动。气急败坏的警长感到惊恐万分，用手枪抵住工人的胸膛，幕布在工人的笑声中缓缓落下……

这场节目由五个演员共同完成，故事情节比较简单，但是却需要表现出警长的阴险、工人的心理变化等，这对演出人员的要求极高。最后，由廖承志扮演警长，朱光扮演工人，王玉青扮演半疯工人，王汝梅与黄植扮演警长。《秘密》一经演出，就取得极大的成功，使观众内心深受震撼。

四、延安戏剧的代表人物

延安戏剧之所以能够取得重大成就，与这一时期涌现出的戏剧活动家的努力是分不开的。人们永远不会忘记沙可夫、李伯钊、廖承志、朱光、危拱之、赵品三、温涛等人对戏剧所作出的努力与贡献。

（一）沙可夫

沙可夫（1903—1961），原名陈明、陈微明，又名维敏，字树人，号有圭，笔名克夫、古夫、明、冥冥、萨柯等。

图 3-1 沙可夫

沙可夫出生于海宁新仓，后来迁居到海宁市东南处的袁花镇，其家世显赫，曾祖父与父亲均为政府官员。在这样的生长环境下，沙可夫从小就受到良好的教育，并对艺术产生浓厚的兴趣。1917年，沙可夫小学毕业，开始进入海宁第三高小，3年后考入上海南洋公学附中。1925年，受到五卅运动的影响，内心受到较大冲击，开始回乡组织晦明社，出版了《红花》，反对封建迷信，宣扬进步、民主、科学。次年，沙可夫加入中国共产党，成为一名坚定的唯物主义者。

1927年，沙可夫任中共旅欧支部领导成员，全身心投入革命工作，后来前往俄罗斯学习，一边学习一边进行戏剧创作与排练。1928年，沙可夫翻译苏联著名话剧《破坏》并改编为《决裂》。1931年，他回到上海，却被敌人抓住，后来经营救得以保释。沙可夫的革命热情并未因此减退，他也并未因此灰心和恐惧，反而极大地激发了他的革命斗志。之后，他又创作《我——红军》《广州暴动》《血祭上海》《团圆》《穷人乐》《熬着吧》《弃暗投明》等多部优秀作品。

（二）李伯钊

李伯钊（1911—1985），中国著名的戏剧家，对于延安戏剧发展作出重大贡献。

1925年，李伯钊加入中国共青团，曾组织多次进步运动。1931年，李伯钊正式加入中国共产党。之后她广泛参加各种革命活动，还曾创作《母亲》《老三》《金花》等著名话剧。抗日战争胜利后，李伯钊担任戏剧界重要职务，为我国戏剧发展作出突出贡献。

图 3-2 李伯钊

（三）廖承志

廖承志（1908—1983），廖仲恺之子，中国无产阶级革命家，不仅是党和国家的重要领导人，而且是延安戏剧的代表人物。

1908年，廖承志出生于日本东京，青少年时期曾经跟随父母为了革命事业奔走于祖国多地。1924年正式加入中国国民党，次年领导岭南大学工人罢工斗争。但是之后由于蒋介石的反革命政变，使得廖承志愤怒脱离国民党，并于1928年加入中国共产党。

图3-3 廖承志

1930年，廖承志参加在俄罗斯莫斯科召开的共产国际第五次代表大会，同年冬天入莫斯科中山大学学习。1931年，到荷兰鹿特丹，领导中国海员工作，建立中华全国总工会西欧分会。1932年回国，任中华全国总工会宣传部长、全国海员总工会中共党团书记。1933年，被国民党逮捕，经营救获释，同年9月参加中国工农红军，任川陕苏区省委常委。1934年，任红军第四方面军总政治部秘书长。1937年4月任党报委员会秘书，参加筹备出版中共中央政治理论刊物《解放》杂志。为党报、党刊和通讯社做了大量工作。他在延安时期，曾创作歌剧《亡国恨》、独幕剧《卖国贼》、重编话剧《矿工》，并且亲身投入戏剧的演出当中，让每一个自己所扮演的角色都活灵活现、栩栩如生，如《矿工》中饰演的老矿工、《秘密》中饰演的警长。

（四）朱光

朱光（1906—1969），原名朱光琛，曾于1927年参加广州起义，后来主要进行戏剧创作，以此掩护自己的地下党工作，同时也利用戏剧传播和发扬革命斗争精神。

在延安时期，朱光与廖承志共同担任戏剧组负责人，亲自领导并且参演陕北各种戏剧活动，如《卖国贼》《矿工》《血祭上海》《秘密》《广州暴动》等。

（五）危拱之

危拱之（1905—1973），原名危玉辰。

危拱之的父亲为清朝末年秀才，所以十分重视教育。危拱之从小就进入私塾和教会小学，对学习产生浓厚的兴趣，后来接触鲁迅先生的文艺作品，心中开始萌生走上艺术道路的念头。她早年广泛参加各种起义活动、革命活动。后来，随红军长征到达陕北，一方面担任教员，教学员各种戏剧知识与技术；另一方面在延安社会中广泛传播中央苏区所流行的艺术节目。她还为烽火剧团、战斗剧社等诸多戏剧团体培养了多名后备人才，为延安戏剧发展提供有力支持。

图 3-4 危拱之

第三节 延安秧歌剧

一、秧歌与陕北秧歌

秧歌，作为我国重要的文化瑰宝，于 2006 年 5 月 20 日被选入非物质文化遗产名录，是一种极具群众性与代表性的民间传统舞蹈。

（一）秧歌简介

秧歌在我国已经具有上千年的历史，是中华民族传统文化宝库中的一朵奇葩。无论朝代如何更迭，社会如何变迁，秧歌文化都以其独特的风格与顽强的生命力在华夏大地广泛流传，展现和表达人们内心的呼唤，经久不衰。

关于秧歌的起源，民间大致有以下三种说法。

第一种说法认为，秧歌源自古代农民插秧种地的活动。人们在进行农事劳动时，总是面朝黄土背朝天，比较乏味、劳累。为了消解这种乏味，同时为了增加

一些劳动乐趣，人们便一边劳动一边唱歌，久而久之形成了秧歌。

第二种说法认为，秧歌源自古代劳动人民的抗洪斗争。华夏民族起源于黄河流域，古人经常与洪水作斗争，在斗争中取得胜利后，人们为了表达和抒发心中的喜悦之情，便拿起手中的工具边唱边跳，逐渐便形成了秧歌。

第三种说法认为，秧歌源自社日祭祀土地爷的活动。《延安府志》中记载有："春闹社，俗名秧歌。"可以从中推断，秧歌可能是用于祭祀的一种活动。

图 3-5　秧歌女角形象

不过，秧歌这种艺术形式的真正兴盛和流行应从明朝初年开始算起。明朝之后，每逢重大节日，都会有秧歌演出。不同的村邻之间还会扭起秧歌互相拜访，比歌赛舞。人们在锣鼓喧天的喜庆氛围之中载歌载舞，从而抒发和表达心中的喜悦之情，更饱含着对于美好生活的热爱之情。

中华人民共和国成立之后，经过国内众多文艺工作者与爱好者共同对秧歌文化进行广泛整理与研究，秧歌正式被搬上文艺演出的大舞台，以山东海阳大秧歌为最。

（二）秧歌种类

由于我国地貌复杂，疆域辽阔，在不同的省份产生有不同类型的秧歌，如东北秧歌、华北秧歌、伞头秧歌、陕北秧歌、湖北秧歌、河南秧歌等。

1. 东北秧歌

我国东北地区具有丰富的民间艺术遗产，各种民间舞蹈与民间音乐种类众多，其中，东北秧歌则是一朵奇葩，以其独特的艺术魅力与表现形式，生动反映了东北人民的精神风貌。东北秧歌的服装具有两个主要特征：其一，服装颜色鲜艳，具有色彩的跳跃性，从而展现给观众一种诙谐性；其二，服装能够鲜明展现演出中不同角色的特征，人们可以从演员的装束来判断角色。

2. 华北秧歌

关于华北秧歌则有这样的记载,《民社北平指南》中对于北京"秧歌会"提道:"全班角色皆彩扮成戏,并踩高跷,超出人群之上。其中角色更分十部:陀头和尚、傻公子、老作子、小二格、柴翁、渔翁、卖膏药、渔婆、俊锣、丑鼓。以上十部,因锣鼓作对,共为十二单个组成。各角色滑稽逗笑,鼓舞合奏,极尽贡献艺术之天职。"

3. 河南秧歌

河南秧歌种类较多,既包含一般的汉族秧歌,又有回民秧歌。相传河南地区的秧歌源自唐朝时期,当时的唐朝名将郭子仪率领雄兵平定叛乱,为了安顿军心,号召士兵载歌载舞。之后,这种舞蹈形式便代代相传,在河南逐渐形成歌、舞、戏为一体的民间舞蹈艺术形式。

(三) 陕北秧歌

陕北秧歌,又名"陕西秧歌",因为陕西省的秧歌主要集中在陕北地区,虽然陕西其他地区也有秧歌的身影,如韩城秧歌,但是尤以陕北秧歌舞的历史最为悠久,特点最为突出。相传,在11世纪的北宋年间已经形成体系,称为"阳歌"。

图 3-6 陕北秧歌

《延安府志》记有:"春闹社,俗名秧歌。"由于这种艺术形式主要集中在陕西北部的榆林、延安、绥德、米脂等地,所以被称为"陕北秧歌"。

作家曹谷溪在《再谈陕北秧歌》中说:"陕北人闹秧歌,就是图个红火。每年正月二三开始,几乎要闹腾一个正月天。一直到二月初二才压了锣鼓五音。"陕北秧歌形式多样,是一种民间广场集体歌舞艺术,表演起来,多姿多彩,红火热闹。

二、陕北秧歌的艺术特色

陕北秧歌是陕北地区结合秧歌舞的特色并糅合各种唱腔而形成的一种民间戏曲。

(一)表现形式

陕北秧歌在表演前一般选取宽敞空旷的广场作为表演地,在广场中央围起一个"场子",几名演员就在"场子"中进行表演,表演内容一般为情节简单、通俗易懂、诙谐搞笑的小段子。

陕北秧歌形式多样、表演灵活,注重自由发挥、贴近现实。其角色行当和京剧类似,分为生、旦、净、末、丑,生下又分老生、小生、武生等,旦下又分老旦、小旦、武旦等,行当周全。人物的服饰、行头、脸谱也与京剧大致相同,个别角色如徐延昭、包拯的脸谱则在细节上与京剧略有分别。

(二)表演特点

秧歌戏的表演特点主要体现在四个方面,一是扭,二是走场,三是扮,四是唱。

1. 扭

扭,就是表演者手拿扇子、手绢、手帕等物品,一边注意听着锣鼓节奏,让自己的步伐、扭动与节奏保持一致,同时,口中还要吟唱秧歌词,不能出错,要做到边扭边唱。

2. 走场

走场,分为大场与小场,一般演出开始和结束时为大场,是边走边舞的各种

队形所组合而成的大型集体舞；演出中间所穿插的为小场，是两三个人表演，并且带有比较简单故事情节的舞蹈。

3. 扮

扮，指表演者把自己打扮成历史典故、民间传说中的人物形象，常见的有公子、少妇、小孩等形象。

4. 唱

唱，指表演者演唱当地的民间歌谣，演唱内容常常为即兴发挥，应注意的是要与扭结合，要在锣鼓与唢呐的伴奏下，按照节奏进行演唱。

第四节 延安鲁艺音乐作品

一、延安鲁艺音乐作品选段分析

延安鲁艺师生在延安时期创作了大量脍炙人口的优秀作品，题材多样、风格独特，各有其优点与长处。不过总的来看，这些作品都围绕马列主义与共产党的领导，这也与当时的社会历史环境息息相关。

（一）《翻身道情》

《翻身道情》出自秧歌剧《减租会》，是其中的一个重要部分。《减租会》创作于 1943 年，由当时鲁艺文工团的著名音乐工作者贺敬之带领大家共同作词，由刘炽编曲，是专门反映和表达人民对于减租减息政策的喜悦之情的作品。由于贺敬之与刘炽等人在陕甘宁地区生活多年，对于减租减息运动深有感触，他们了解民众自身经济情况，也亲眼看到群众在得知减租消息时的喜悦之感。这些"画面"深深打动了贺敬之，他决心要将这值得纪念的一刻记录下来，表明党中央的正确决策，也能从中看出人民生活越过越好。

《翻身道情》全曲分为六段，每两段之间都具有不同长度的间奏，间奏并不是凭空产生，而是为了丰富音乐的结构，能够有利于调动听众内心的情感体验，让人们在间奏中酝酿倾听音乐所产生的内在感受。

第一段歌词为:"太阳一出来,满山红,共产党救咱翻了身。"这一段歌词以共产党为主,突出党中央以人民为中心,把劳动人民当作国家最重要的组成部分。该部分旋律则运用了道情"平调"的素材,这一旋律既是全曲的开始,也是全曲的本质、核心、关键。其音乐充满活力、热情奔放,充分而巧妙表现出人民群众内心的雀跃与脸上洋溢的欢笑。全部配乐速度为小快板,加上一连串的节奏密集的衬词"哎哎哎咳哎咳哎咳哎咳哎咳哎咳哎咳哎咳咳咳咳",把翻身农民的喜悦之情表达得淋漓尽致。在这一段的开始,sol、re 和 re、so 两个明朗响亮的纯四度跳进给人以肯定和自豪之感,农民当家做主的形象旋即呈现于我们眼前。

《翻身道情》选段①

① 吕骥,冯光钰.中国新文艺大系(音乐集 1937—1949)[M].北京:中国文联出版公司,1997:184-185.

(二)《凤凰涅槃》

大合唱《凤凰涅槃》是著名音乐家吕骥于 20 世纪 40 年代初创作的一部曲目,取材于郭沫若 1920 年创作的同名抒情叙事诗,创造性地实现了诗歌与音乐的结合。

整部作品分为五个部分,第一部分为《序曲》,第二部分为《凤歌》,第三部分为《凰哥》,第四部分为《群鸟歌》,第五部分为《凤凰更生歌》。

《凤凰涅槃》选段①

① 吕骥,冯光钰. 中国新文艺大系(音乐集 1937—1949)[M]. 北京:中国文联出版公司,1997:187.

总之，《凤凰涅槃》包含十分丰富的中国传统文化内涵，并有深刻的时代寓意，暗示旧制度的灭亡与新时代必将来临。而新时代的到来必将伴随一定的痛苦与煎熬，必将在熊熊烈火燃烧之后得到重生，但是这并不会影响伟大革命者心中的理想，表达了对共产党的高度颂扬。

（三）《延安颂》

《延安颂》是著名作曲家郑律成所创作的歌曲，词为莫耶所作。20世纪30年代后期，郑律成来到革命圣地延安后，深深地被延安的地理景象与当地的风土人情所感动。据他所说，在1938年的一天，他曾带领一批学生参加延安当地举办的会议，会议人数众多，主题为歌颂共产党、大力发展生产力等。人们在会议上热情高涨，充满豪情壮志，会议从上午一直持续到傍晚时分。在如此声势浩大的会议中，郑律成感触颇深，会议结束后，他与几名比较亲密的学生共同爬上鲁艺学院附近的一个较高的山坡，望向延安周边的山川以及城内的延安人民，便产生了创作一首歌颂延安的歌曲的想法。

于是，郑律成对身边的莫耶说："莫耶同志，请帮我写作一首歌吧。"莫耶面对此情此景，同样感触颇深，她望着延安清澈的河流，高耸的宝塔，连绵起伏的山脉，以及人们脸上洋溢出的热情笑容，便写出了《延安颂》的歌词。郑律成后来回忆道："延安时期，延安地区还比较荒凉，这里风沙大，物产低，山上都是光秃秃的，没有几棵树木，人们的生活比较艰苦，大家虽然在这种困苦的条件下，但是心中都充满信仰。宝塔山上的宝塔就像人们心中的指路明灯，指引人们的方向。我所创作的这首歌曲，不仅要能够展现延安地区优美的风景环境，还要能够展现延安人民心中的奋斗精神，以及充满青春气息与战斗气息的社会风气，从而歌颂、赞美延安。"

《延安颂》歌曲在风格与结构上不仅具有中国陕北民歌的元素，还结合了当时比较流行的其他国家民歌特色，如朝鲜民歌、西洋抒情歌等，从而实现多元素、多风格的巧妙融合。

《延安颂》选段①

在以上这段歌词中,"啊,你这庄严雄伟的古城",用了中音 so 到高音 mi 这一上行大六度大跳的赞颂性音调,是整首歌曲抒发感情的核心和重点,倾注着对革命圣地与中国革命无比的赞颂。

(四)《南泥湾》

《南泥湾》是著名作曲家马可在延安所创作的歌曲。在 1943 年的一天,马可走在南泥湾的道路上,看到南泥湾与之前发生了翻天覆地的变化,之前的南泥湾到处是荒山,杳无人烟;而如今的南泥湾"到处是庄稼,遍地是牛羊",展现出一派勃勃生机。勤奋的陕北人民,茁壮生长的庄稼,漫山遍野的鲜花,带给了马可极大的心灵震撼,他意识到必须要为当今的南泥湾创作一首歌曲。一方面,这首歌曲要展现南泥湾此时此刻与彼时彼刻的不同。要告诉世人,南泥湾已经与曾

① 吕骥,冯光钰. 中国新文艺大系(音乐集 1937—1949)[M]. 北京:中国文联出版公司,1997:123.

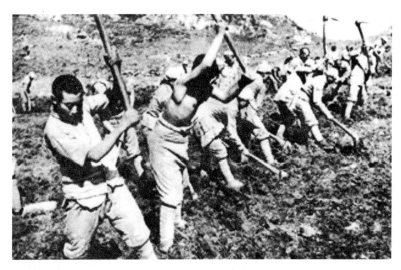

图 3-7　南泥湾拓荒

经不可同日而语,产生了翻天覆地的变化,真正摇身一变成为一片风水宝地。另一方面,这首歌曲要展现南泥湾发生变化的最根本的内在原因,即 359 旅起到的模范带头作用,党和政府对人民群众和对开荒拓土的关心。

《南泥湾》歌曲分为五声音阶,徵调式。在音乐风格上,既有陕北风情又有南方曲调的特色,给人以一种南北方音乐风格结合的感触。其表现形式不单单是唱歌,也包含舞蹈形式,即载歌载舞。另外,"歌曲由我国传统民歌惯用的起、承、转、合的四句构成。起句与承句带有江南民歌的风格,委婉抒情,两句的结束处都带着一个小拖腔下行。这两句的旋律属于同头换尾,起句的结尾处重复歌词'唱一呀唱',承句的结尾处重复歌词'好地呀方',这两个重复对每一句进行两小节的扩充,使作品听起来更加婉转亲切。转句(第三句)和合句(第四句)则具有西北民歌爽朗质朴的特点,转句的旋律跳跃而轻巧,音调下行,情绪较坚定,过渡转折非常自然,平稳地引出了上行的合句,在句尾运用了一个上行纯五度,使全曲在明朗而欢快的赞美中结束。"[①]

① 王丽虹.时代的烙印:延安鲁艺音乐作品研究[J].沈阳音乐学院学报,2014(3):106.

《南泥湾》选段①

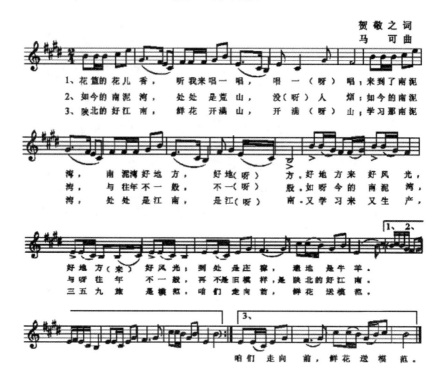

二、延安鲁艺音乐作品历史意义

延安鲁艺音乐对于我国近代音乐创作的发展以及社会风气的调动和转变，都具有举足轻重的意义。

（一）延安鲁艺音乐作品使近现代新音乐与音乐文化真正融入百姓群体之中，拉近音乐与民众的距离

在延安鲁艺音乐作品产生之前，中国绝大部分地区的劳动人民都很少有接触

① 吕骥，冯光钰. 中国新文艺大系（音乐集 1937—1949）[M]. 北京：中国文联出版公司，1997：138.

音乐的机会，即使是接触音乐，也往往是传统音乐，如古时的部分乐器和曲调。而延安鲁艺音乐自创作之日起，就直接展现在劳动大众的面前，并且其所歌颂的内容也往往与劳动人民息息相关，这些内容凸显了劳动人民对于时代发展与创造的积极意义，这是音乐上伟大的革命，与古代传统音乐形成十分强烈的反差。

可以说，在20世纪30年代之前，即延安成为我国革命根据地之前，我国的音乐还仅仅存在于音乐家和部分爱国学生之中，群众就是旁观者，根本没有亲身体验近现代音乐魅力的机会，而延安鲁艺音乐作品打破了这种隔阂与界限，尽力适应各种人群的审美口味，让下层民众真正接触和体会到他们能够听得懂的音乐，使音乐创作进入大众化、中国化、现代化的进程之中。

（二）延安鲁艺音乐作品为我国今后的音乐创作提供了借鉴思路与评价标准

在延安鲁艺音乐作品得以创作并问世之前，我国的音乐还停留在传统阶段，在音乐的风格、结构上都比较单一，其内涵也比较"复古"，缺乏时代性。

著名音乐家马可、王大化、冼星海等人认识到20世纪中国社会面临的新问题和取得的新成就以及未来努力拼搏奋斗的新方向，在音乐的结构、主题、风格等方面进行创作与革新，产生了近现代音乐。这些音乐包含时代的意蕴，体现劳动民众对于社会发展的重要意义，体现出社会环境与社会风气的明显转变，更体现出党和中央方针政策对于国家发展的重要作用。所以，鲁艺音乐作品让人们意识到，只有艰苦奋斗、听党指挥，才能取得革命的胜利，才能实现社会主义向前大步迈进。简单来说，只有听从党的指挥，才能过上好日子，这让之后很长一段时间内，我国的音乐作品创作都沿着这一路径发展。可以说，鲁艺音乐作品为我国的音乐创作提供了借鉴。

另外，鲁艺音乐作品也为音乐创作提供了评价标准。评价标准指判断某件事情或某个事物的意义与价值的重要指标与内容。鲁艺音乐告诉我们，共产党的宗旨是为广大劳动人民谋福利、谋幸福，在共产党的领导下，陕北地区民众的生活已经发生翻天覆地的变化，只要继续跟随共产党的步伐，坚定拥护、维护党的指示，就会让民众的生活迈上更高的台阶。所以，评价音乐风气与导向正确与否的关键，就在于音乐本身是否与共产党的努力方向一致。如果音乐所

倡导的活动与风气，与共产党的指导路线一致，那么该音乐作品便是积极向上的"好作品"。

（三）延安鲁艺音乐作品为我国今后的音乐人才培养提供了丰富的指导素材

延安时期涌现出多位著名的音乐家，如冼星海、时乐蒙、王大化、马可等。延安音乐家群体在自身坚实的音乐基础上，结合多种音乐文化，创作了数百篇音乐佳作，如《长征》《东方红》《地道战》《南泥湾》《望星空》《祝酒歌》《珊瑚颂》《春天里》《小白杨》等。这一时期大量的音乐佳作中，蕴含着著名音乐家的灵感与智慧，这为今后我国音乐人才的培养提供了丰富的指导素材。学子们可以通过学习和感受这些作品，提升和丰富自己的音乐素养。

第四章 铮铮唱腔：陕西地方特色的戏曲音乐

第一节 陕西秦腔戏曲文化

一、秦腔的起源与发展

秦腔，又名"梆子腔""乱弹"，是我国西北地区古老的传统戏剧形式，是四大声腔中时代最为古老、体系最为丰富的声腔之一。

（一）秦腔的起源

关于秦腔的起源，在学术界有不同的看法，可谓众说纷纭。

第一种说法认为秦腔源自先秦时期。先秦时期，顾名思义是秦朝之前的时期，一般是殷商、西周、春秋战国的统称。

在先秦时期，陕西、甘肃等地就已经出现神舞仪式。这种仪式也发展出不同的流派，但都是为了与鬼神取得联系，从而让人的未来发展更加顺利。人们在进行仪式时，总会头戴面具，面部涂泥，发出叫声，久而久之，这种仪式便为戏曲的发展播下种子，成为秦腔的起源。

第二种说法认为秦腔源自秦汉时期。秦汉时期，即秦朝成立至东汉末年。秦始皇封自己为始皇帝后，每次在酒席之前，总会要求先奏乐。有人认为所奏之乐为"燕赵悲歌"，而"燕赵悲歌"最大的特点就是悲壮，这恰恰与悲壮、慷慨的秦腔风格十分相似，所以"燕赵悲歌"与秦腔就联系到一起。

第三种说法认为秦腔源自唐朝。唐代是我国历史上最为辉煌的朝代，当时的社会十分注重包括音乐在内的各种艺术。唐朝时期著名的音乐家李龟年曾作曲《秦王破阵乐》，这首曲子慷慨激昂、富有激情与生命力，展现秦王李世民擒贼平叛的威武雄姿。后来，这首曲子不只是唱，还加入许多舞蹈与阵仗，声势浩大，

气吞山河，与秦腔风格接近。

第四种说法认为秦腔源自明朝。明朝万历年之前，甘肃的西秦腔传入江浙一带，当时西秦腔的一部戏《钵中莲》与秦腔无论是结构还是板腔都几乎一模一样，所以很多学者认为秦腔产生于明代。

综上，学界对于秦腔的起源各执一词。关于秦腔起源的不同说法都各有其依据，只是不同学者为"产生"所下的定义有所不同。有学者认为秦腔的部分特征开始显现就算是秦腔的产生，而有些学者认为秦腔如今真正的全貌得以显现才算是秦腔的产生。我们认为，万物都处于变动之中，文化当然也不例外，古时的秦腔与当代秦腔绝无可能完全相同，所以不应以当今的眼光比照古时的秦腔。当古时的"秦腔"已经具备当代秦腔主要的根本的特征与内核时，就应当算作秦腔的"问世"，所以，先秦时期的仪式即大傩为秦腔的渊源，而秦腔的产生也应在先秦时期。不过，秦腔的发展却是经历了漫长的时间，直到明清时期才真正完整成型。

（二）秦腔的发展

秦腔自先秦时期开始萌芽和产生，在陕西、甘肃一带逐渐发展。关于秦腔的发展，有人曾说："秦腔形成于秦，精进于汉，昌明于唐，完整于元，成熟于明，广播于清，几经演变，蔚为大观。"据考证，明朝《钵中莲》抄本中有一段注明用"西秦腔二犯"的唱腔演唱的唱词，而《钵中莲》已经在我国多地传唱已久，可见，秦腔自然早已经在中华大地开始传承与发扬。

进入20世纪，中国社会进入大动荡的时代，各种新思潮与革命运动让人们思想开始发生变化。在风起云涌的潮流下，很多新的有关秦腔的社团在华夏大地如雨后春笋般建立起来，如西安最为著名的易俗社。

谈到秦腔的发展，就不得不谈西安易俗社。西安易俗社创建于1912年，由陕西同盟会部分成员与部分热衷于戏曲艺术的知名人士共同创办。易俗社曾名陕西伶学社，专攻秦腔，成为当时人们公认的秦腔权威社团，并被公认为世界演艺界三大古老剧社之一，另外两个为莫斯科大剧院、英国皇家剧院。易俗社为秦腔的发展与改良作出巨大贡献。"易俗社对秦腔剧目、音乐唱腔、舞台的表演与设计做出一些革新，并且大量编排了一些资产阶级民主革命的新剧目。辗转各地进

行表演，以至于后来在多个省份出现了类似的戏曲团队。"①1938 年，在抗日战争全面爆发的背景之下，秦腔工作者大量创作新作品，以中华英雄儿女抗击外寇的英勇斗志为主题，让秦腔艺术在当代取得发展，并进行了一定程度的改革。1958 年，秦腔《火焰驹》被拍成电影，这是作为戏曲艺术的秦腔第一次在大荧幕上展现自身魅力。随着科技进步和社会的不断发展，电视节目成为秦腔新型的表现形式。

时至今日，由于社会结构与人们的生活现状与之前大不相同，人们对于文化娱乐的要求与追求也发生重大转变，加之戏曲形式自身的衰老，各种剧团数量减少等，秦腔开始呈现出式微的局面。

不过，作为我国重要的文化艺术瑰宝，秦腔必须受到应有的重视。我们必须设法突破当前的发展困境，为秦腔发展创造健康和积极的环境；努力扫除各种障碍，为秦腔的发扬注入新的活力。

（三）当代秦腔发展的对策

秦腔在当代社会想要取得发展，应当从多方面进行努力，不仅要努力营造适合秦腔发展的文化环境，还要给予相应的政策支持等，更要保护好秦腔的传承人与组织。

1. 建立健全立法

在短时间内显著提升人民群众对于传统秦腔文化的重视程度并不是一件易事，所以需要运用强制性的立法手段，保护秦腔文化。"当地政府应结合本地实际情况，对秦腔艺术进行立法保护，确定保护的范围、内容等。完善秦腔传承制度，对秦腔传承人的选择应采用评选制。明确评选制度及使用方式。此外，政府也应设立专项保护基金，成立专门的保护机构并设置专人监督管理，制定奖惩措施，将秦腔艺术的保护与传承融入法律法规之中。"②

① 田艺超. 浅谈秦腔发展与传承 [J]. 戏剧之家，2019（17）：26.
② 乔全龙. 秦腔的发展与传承保护 [J]. 戏剧之家，2017（18）：40.

2. 实施鼓励政策

秦腔发展还需要鼓励政策。政府制定的鼓励政策应具有灵活性,能够激发秦腔艺人的积极性。"许多专家学者在谈到秦腔艺术的发展与传承的过程中提出,秦腔艺术的发展应遵从其来自民间的原生态特性,不能过分将其商业化或产业化。政府应利用政策对其发展方向进行积极引导,使秦腔艺术走向基层社区,寻求最原始的发展环境。"[①]此外,政府还可以鼓励各地的教育部门,让他们在学校中开展秦腔艺术的选修课程,加大秦腔的文化宣传力度,为学生、学校提供更多文化交流和发展的平台,以促进秦腔发展。

3. 保护秦腔艺人

秦腔之所以能够延续至今,就是因为一代接一代从未中断的民间艺人的传承工作,才有了我们珍贵的秦腔文化。所以保护秦腔艺人尤为重要。首先,针对秦腔传承人的认定工作已经陆续展开,通过这一形式来肯定秦腔传承人的努力及贡献。其次,从政府的角度给予传承人一些物质及精神奖励是出于当前经济社会形态下,以人为本的基本要求。再次,政府应针对传承人制订相应的优惠政策,鼓励其将自身所学及对艺术的感悟传播出去,培养秦腔艺术的传承人,是每个秦腔艺术从业者应具有的基本素养。最后,建立传承人认可的灵活传承制度。废除传承人的终身补助、奖励制度,为秦腔艺术发展与保护节约资金。

综上,只有通过政府的硬性要求、鼓励政策、保护手段"三管齐下",才能够使秦腔在现在与未来获得更好发展,越过障碍,焕发新的光彩。

二、秦腔的艺术特点

秦腔的艺术特点为板式与彩腔,其中板式作用尤为突出。秦腔板式一共包含六种不同形式,分别为二六板、慢板、带板、二导板、垫板、滚板。

① 乔全龙. 秦腔的发展与传承保护 [J]. 戏剧之家,2017(18):40.

（一）板式

1. 二六板

二六板即一板一眼的形式，其节奏紧凑，灵活性强，便于记述事件。二六板的大致形式是以两个前后呼应、长度相等的乐句组成一个乐段，两句都起于"眼"，落于"板"。

2. 慢板

慢板即一板三眼的形式，节奏较为缓慢，曲调悠扬婉转，虽然叙事性不强，但是写意性与抒情性极强，能够表达更多内在思想感情层面的内容。这种形式下，句中和句末常常伴有比较长的拖腔与彩腔，如《麻鞋底》《十三腔》等。

3. 带板

带板即有板无眼的形式，是秦腔中最具戏剧性的一种板式，经常体现在秦腔整个戏剧的高潮部分，可用于推进剧情与情绪的发展，既能够单独使用，又能够与其他板式共同使用，常带给听众一种酣畅淋漓的畅快之感。"带板之所以有这样的艺术表现特长，就在于这种板式自身各方面的变化非常丰富。"[①]

4. 二导板

二导板为一板一眼形式，一般情况下，二导板只具有一个乐句即上句，并无下句，需要和其他板式衔接，起到导入其他板式的大段唱腔之中的作用。"即可叙事，又可抒情。基本节奏特点为'碰板'开唱。当它和从高音开始的旋律相结合时，往往能够表现出人物内心激烈的情绪。"[②]

5. 垫板

垫板是根据不同戏的需求，直接从带板中发展而成的一种板式，包含上下两个乐句。垫板节奏自由，抒情性强，能够根据剧情的需要进行不同程度的发挥，不需受到固定节拍的限制。不过要注意，垫板自身也有欢、苦、快、慢的分别。

[①②] 焦文彬，阎敏学. 中国秦腔 [M]. 西安：陕西人民出版社，2005：100-101.

6. 滚板

滚板是半吟半唱的板式，节奏同样比较自由，唱词一般是齐言的七字、十字对偶句，偶尔为一字一音或一字多音有机结合的散文。与垫板不同，滚板只有苦音而没有欢音，便于表达人物内心的悲痛、酸楚等情感。

（二）彩腔

彩腔在戏曲演唱中占据十分重要的地位，可以说，缺乏彩腔，将会让戏曲的演唱成功率陡降。那么何为彩腔？彩腔，是戏曲的神来之笔、点睛之笔。彩腔包含多种类别，在此处不做一一列举，只挑选部分彩腔进行论述。

1. 花腔类

花腔类注重腔调的花哨，通过这种花哨感染和带动观众的情感。花腔具有情绪自在洒脱、腔调婉转多情的特征，具有十分浓厚的艺术气息，能够更加细腻多样地表现戏曲中人物的内在心理与固有性格。

2. 长拖腔类

很多秦腔演唱中，都在唱段的终止句和中间部分段落的终止句处伴有长拖腔。这种精彩的长拖腔常常能作为最后的点睛之笔，瞬间打动观众，紧扣人心。事实上，不仅是秦腔具有长拖腔，在其他很多戏曲中都具有长拖腔的痕迹，如京剧《杜鹃山》的"乱飞云"最后一腔"壮志凌云"以及京剧《沙家浜》"毛主席党中央指引方向"的最后一腔"万丈光芒"都具有明显的长拖腔。需要注意的是，秦腔长拖腔不可随处乱用，只有恰当地部分使用，并且注重音乐的力度、长度、速度等因素，才能真正凸显其作用。

3. 紧拉慢唱类

紧拉慢唱注重快慢结合，运用多种节奏打造出一种巧妙的唱腔形式，一般是唱腔节奏较慢，而伴奏节奏较快。这样，一方面能够表现人物内心思想的深刻，另一方面能够表现局面的紧迫与焦灼。这种鲜明的对比手法，如果运用得当，能够让人产生十分独特的审美感受。所以，很多非戏曲的艺术作品对此也多有借鉴，如歌剧《江姐》《红霞》等。

三、秦腔的角色行当

秦腔的角色行当分为生行、旦行、净行、丑行，各类中又有较细的分支；表演方式分为唱、念、做、打，这四点同时也是很多其他戏曲演员需要修炼的基本功，也被称为"四功"。

（一）生行

生行是秦腔中除了花脸之外所有男性人物的统称，根据人物的年龄、性格、地位等方面的差异，又可以分为须生、老生、武生、小生等。

1. 须生

须生，一般指中年以上的男子，由于其表演形象常常挂上胡须，所以被称为"须生"，也叫作"胡子生"。须生的性格特点一般是刚直不阿、善良诚实、不分文武。有艺谚称："须生艺要精，离不开三子功"，这是说须生要在胡子、鞭子、帽翅子上多多练习。同时，须生由于年龄差异，也分为正生、红生、鞭子生、马褂生、靠把须生、衰派老生。

（1）正生

正生一般是中年男子或壮年男子，其地位可为官员、将帅、百姓，动作稳重，台步较小，如《辕门斩子》中的杨延长、《临潼山》中的李渊等。

（2）红生

红生是秦腔中独有的行当。红生"面正赤，挂黑三、白三或红三。动作威严神勇、凝重简练，多静少动。多扮演刚毅正直、威武不屈的壮年男子，表现出非凡的英雄气度"[①]。例如，《下河东》中的宋太祖赵匡胤，《巡南城》中的明朝著名将领赵德胜，等等。

（3）马褂生、鞭子生

马褂生一般为外出将帅，身穿箭衣套马褂。鞭子生一般为骑马带箭的壮年男子，注重马鞭动作。

① 焦文彬，阎敏学. 中国秦腔 [M]. 西安：陕西人民出版社，2005：126.

（4）靠把须生、衰派老生

靠把须生是使用刀枪把子的须生,如《定军山》中的黄忠等。衰派老生是衰老、疾病、贫困的老年形象,如《四进士》中的宋世杰等。

2. 老生

老生是老年男子,其地位虽包括官员与平民,但以扮演平民居多。老生的动作要符合老年人的一贯形象,以老迈龙钟为主,如《李陵碑》中的杨继业、《卖画劈门》中的白茂林等。

3. 武生

武生指武艺高强、胆识过人、具有侠义风范的青壮年男子,在秦腔中也被称为"铁生",这是因为他们常常带给人一种坚毅、强硬、盛气凌人之感。武生又分为长靠武生与短打武生,长靠武生扎长靠,穿厚底靴,注重身架和把子功,如《哭头》中的马超;短打武生是穿着包衣包裤或黑色滚身的江湖豪杰,动作灵活矫捷,擅长各种跌、打、腾、跃动作,如《春秋配》中的张雁行、《卧薪尝胆》中的越王勾践等。

4. 小生

小生一般是青年男子,有文小生、武小生、文武小生、贪生的区分。文小生指文弱的青年男子,动作潇洒、性格温柔。武小生指能够舞枪弄棍的豪杰、侠客,动作干净,富有力量感。文武小生指允文允武的青年男子,既要有书生的儒雅,又要有武生的豪情。贪生指郁郁不得志的青年书生或寒门士子,动作拘谨,凸显其内心的自卑与焦虑,满面愁容、郁郁寡欢,如《激友》中的张仪。

（二）旦行

旦行是在秦腔中扮演女性人物的总称,与生行一起作为秦腔演出中最为重要的角色,同样也十分注重人物造型。根据剧中人物的不同阶层、年龄、性格、身份等,可以分为正旦、小旦、花旦、老旦、彩旦、武旦等。

1. 正旦

正旦指青壮年女性中品行端正、稳重大方的人物,注重唱、念、做。由于正旦常常穿着青色服装,也被称作"青衣"。

2. 小旦

小旦指各阶层不同身份与性格的青年女子，多为仙女、小家碧玉。小旦"动作轻盈含蓄，神态温顺；表演端庄秀丽，稍有女性的羞涩之感"①。与正旦稍有不同，小旦注重唱与做。另外，在小旦之中，出身名门者为"闺阁旦"，扮演公主者为"红床小旦"，擅长舞弄刀马者则为"刀马旦"。

3. 花旦

花旦指年轻美丽的中青年女性，性格一般比较火辣，富有活力，有时具有天真活泼的一面。花旦外形美丽妖媚，动作轻盈，注重唱、念、做、表。

4. 老旦

老旦指老年妇女，由其身份地位高低与贫富差距，也可以分为"富老旦"与"贫老旦"，前者具有一副尊贵高雅的形态，后者则老态龙钟。

5. 彩旦

彩旦，又名"女丑""丑旦"，以往总是由男性演员扮演，现在常由女性演员扮演。彩旦人物性格具有明显缺陷，或者心狠手辣、蛮不讲理。人物动作充满滑稽与诙谐，面部涂抹厚厚的胭脂，以凸显人物的滑稽可笑，如《玉堂春》中的鸨儿等。

6. 武旦

武旦指武艺高超、技艺超群的中青年女性，人物性格骁勇、有胆识，动作洒脱飘逸、灵活矫捷。

（三）净行

秦腔的净行通称为"花脸"，由于他们脸上常常涂抹颜色，从而形成五颜六色的花脸形象，不同颜色的花脸也有助于直接展现人物的性格。根据人物差异，净行分为大净与毛净。

1. 大净

大净指正直刚健、性格粗犷的朝廷忠臣，动作大气老练、富有气势，以唱为

① 焦文彬，阎敏学. 中国秦腔 [M]. 西安：陕西人民出版社，2005：128.

主,如《将相和》中的赵国大将廉颇,《群英会》中的吴国大将黄盖,等等。

2. 毛净

毛净指性格粗犷,但是具有部分缺陷的中壮年男子,符合一般现实人物的形象。毛净既可以扮演绿林、草莽好汉,又可以扮演凶残、暴戾的人物。例如,《打焦赞》中的焦赞,《打孟良》中的孟良,《芦花荡》中的张飞,等等。

(四)丑行

俗话说:"秦腔重丑,唐代就有。"据说唐玄宗李隆基甚爱戏曲,常常在大明宫中的梨园扮演丑角,以博杨贵妃一笑。而陕西恰恰是唐王朝时期的都城,所以产生于陕西的秦腔也十分注重丑行。具体来讲,丑行分为大丑、小丑、老丑、武丑。

1. 大丑

大丑时常扮演具有一定的身份与社会地位的男子,他们性情温和、举止儒雅、风度翩翩,有文墨、着冠带,故在秦腔中又被称为"冠带丑""文丑",其语言与肢体动作较为诙谐。例如,《蒋干盗书》中的蒋干,《忠保国》中的赵飞。

2. 小丑

小丑时常扮演天官或下层人物,他们有的心地善良,为人正直,喜欢打抱不平,如《烙碗计》中的保柱;有的是酒店的酒保、客栈的伙计,如《白玉钿》中的董寅;有的是草菅人命的纨绔子弟,如《六月雪》中的张驴儿;等等。

3. 老丑

老丑一般扮演心地善良的老年男人或公人,也可以是心怀鬼胎的恶人。

4. 武丑

武丑扮演身怀绝世武功的人物,动作灵活敏捷、轻盈飘逸,但是同时又有滑稽的特征。

总的来说,秦腔的各种行当都是从生活实际出发,是对生活与历史中人物的总体把控、审视、归类,以凸显不同阶层、不同年龄人物的性格特征、动作特点,从而表达和展现不同的戏曲故事。

四、秦腔的著名艺人

秦腔在长时期的发展与沉淀中,出现了一批又一批著名艺人,他们是秦腔发展过程中的重要实践者。虽然他们没有全部被我们所发现和铭记,但是我们仍然能够通过一些蛛丝马迹,获得关于他们的部分资料,从而丰富我们关于秦腔文化的知识,以利于秦腔今后的发展。

（一）魏长生

魏长生（1744—1802）,字婉卿,清朝乾隆年间著名秦腔演员,生于四川省金堂县。魏长生从小家境贫寒,13岁时为了生计前往西安学习戏曲。他具有一定的戏曲天分,而且踏实好学。1774年,他曾随戏曲班子赴京城演出,但是卖座不佳。回到西安后,魏长生苦苦思索不卖座的原因,继续下苦功研习戏曲理论并加以实践。1779年,魏长生再次进京演出,在《滚楼》中扮演黄赛花,名震京师。相传,秦腔中的踩跷与旦角化妆"贴片子"都由魏长生所创。他常演的剧目有两类："一类为秦腔花旦、彩旦、武旦戏,如《滚楼》之黄赛花、《倪俊烤火》之尹碧莲、《卖艺》之村妇、《卖胭脂》之王桂英、《富春楼》之陈三两、《庆顶珠》之萧碧莲、《铁弓缘》之陈秀英等；一类为青衣戏,如《香联串》之秦香莲、《背娃进府》之表大嫂等。"[①]

（二）申祥麟

申祥麟（1753—？）,小字狗儿,俗呼"申大狗儿",清乾隆时秦腔演员,旦角。申祥麟出生于陕西渭南农家,幼时由于家境贫寒被寄养在邻居家。

1766年,申祥麟从蓝田越秦岭,由汉水东下武昌学艺。他先拜当地名姬胡妲为师,胡不肯授；旋至汉阳名伶金弹儿家作佣,见其一颦一笑,一举一止,饮食寤寐,明姿冶态,备极诸好,悉心从金弹儿学习表演艺术。

申祥麟后来赴山西蒲州、太原等地寻亲、演出。1775年他入双赛班为班主,

[①] 焦文彬,阎敏学. 中国秦腔［M］. 西安：陕西人民出版社,2005：140.

与同班旦脚艺人岳色子相埒,人称"双绝",故双赛班又称为"双才班"。申祥麟以表演技艺超绝享名西安剧坛,与江东班的樊小惠、姚锁儿共称西安剧坛"三绝"。

(三)张南如

张南如(1764—1785),艺名三寿官,祖籍为四川省德阳,生长于陕西,是清朝乾隆时期秦腔著名旦角演员。张南如从13岁开始学艺,由于天资聪颖,踏实勤奋,一年后便能登台演出。他扮演闺门旦,不需要额外涂抹胭脂,只凭借天然的美貌即可。同时,他还十分擅长技艺,经常演武旦戏,做工精致、临摹真切,代表剧目有《樊梨花送枕》等。

(四)赵杰民

赵杰民(1868—1938),秦腔演员、教练,名维俊,字杰民,陕西富平庄里镇人。赵杰民幼年家贫,闯荡江湖,结交了些"刀客"弟兄。光绪年间,他入同州(大荔)梆子戏班学艺,转秦腔,流浪于省东各县。他性强心直,常抱打不平,遇豪霸无赖,舍死拼斗,因而保护了戏班。辛亥革命前,赵杰民已成青衣名角。

易俗社成立后,赵杰民被聘为教练,早期学生多受其教益。他们排练的大小新戏有四五十出,主要有李桐轩的《天足会》《鬼教育》《孤儿记》《强项令》《闹都院》;孙仁玉的《金玉莲》;高培支的《二郎庙》;李约祉的《算卦骗人》《杨氏婢》;吕南仲的《十二先生》《十二戏迷》;李仪祉的《复成桥》《卢采英》;王辅丞的《友于鉴》《玉壶泪》。赵杰民还与陈雨农合排《双明珠》《螟蛉案》《鸡大王》《惜花记》《慈孝图》《鸳鸯剑》《风尘三峡》等。

(五)孙广乾

孙广乾(1883—1948),艺名为孙葫芦,出生于陕西,是著名秦腔须生演员。孙广乾早期曾在西安学习秦腔,后来自己创办秦腔社团广盛班,在陕甘一带流动演出。1918年,孙广乾被朔方道尹陈必淮接至宁夏,之后便在这里长期生活,推广秦腔艺术。相传孙广乾博学多才,具有很多奇思妙想,人称其为"戏包袱",足见其戏曲思想的广博。在宁夏生活的20多年,孙广乾培养的学生不计其数,出名的有党甘亭等人。

（六）王文鹏

王文鹏（1884—1953），原名双喜，后来更名为"文鹏"，是著名秦腔演员，工须生。王文鹏出生于陕西长安周边的村庄，由于家境贫寒，仅在私塾中读了5年，15岁时便辍学，前往西安西大街的盐店做学徒。次年，由于遭逢荒年，王文鹏被盐店辞退，又入长安县（今西安市长安区）南乡马超庙村太师洞内武秀才刘玉润所办的鸿泰科班学戏。

王文鹏20岁出师后，跟随花旦四川红所带领的戏班流动演出。他凭借自己的好嗓子常常代替须生"赖子"演戏，后来便改工须生。经过多年演艺的磨砺，王文鹏终于增长了戏剧知识，提高了演技，成为著名的秦腔演员。

五、秦腔的著名剧目

秦腔名剧数不胜数，在此仅以《八义图》《荆轲刺秦》为例予以介绍。

（一）《八义图》

《八义图》，又名《狗咬赵盾》《赵氏孤儿》，是著名秦腔传统戏，也是中国古代著名四大悲剧之一，影响极为深远，昆曲、京剧及各较大的梆子剧种都有此剧目。

《八义图》的演出内容基本与史实相同。春秋时期，晋灵公被奸臣杀害，景公嗣位，屠岸贾陷害赵盾，赵盾下狱，满门抄斩。盾子驸马朔逃匿盂山，周坚替死。赵朔妻公主庄姬怀孕，被囚寒宫，生孤儿赵武。程婴曾受赵朔托孤，遂扮草医藏孤儿于药匣，混出宫门。韩厥盘问，程婴讲出实情，韩放之出宫。屠岸贾搜宫未获，拷问宫女卜凤，卜凤触柱而死。屠岸贾又出榜文，不献出孤儿，将杀尽国中与孤儿

图4-1　秦腔《八义图》演出剧照

同龄之男婴。程婴乃与公孙杵臼计议，程舍其亲子，杵臼舍命，以救孤儿。程去出首献之，屠岸贾腰斩假孤儿，杵臼撞墙而死，程乃救孤儿至盂山。

15年后景公去世，赵盾显魂索命，韩厥陈述赵氏之冤，景公乃悟。遂封韩厥为上大夫，命复审赵氏冤案，程知韩厥为相，来见韩厥。韩不知与杵臼救孤儿之计，屈打程婴。程以实情告之，韩遂命接回孤儿，奏明景公，景公封孤儿为上大夫，仍作司寇，子承父职，并命去寒宫认母。程以杵臼等八义救赵之事绘制图形，月夜挂画，述与孤儿。孤儿母子痛哭欲绝。程婴又告驸马赵朔仍在人世，母子喜出望外，即命程婴去到盂山迎接驸马。赵回朝后，景公降旨命孤儿赵武手斩屠岸贾。程婴完成重任之后，赐官不坐，赠金不受，自刎以践与杵臼之约。赵朔遂修烈士祠，每年春秋二祭，以彰八人之义。

《八义图》唱词

第一场　花园
有寡人出宫来天摇地动
屠爱卿率武士保孤安全
每日里在桃园笙歌欢宴
为民请命把御驾拦
修桃园选民女百姓遭难
引主公贪酒色作恶多端
眼看着俺晋邦内忧外患
还　敢　说　你
不是害国的奸谗
修桃园选民女主公之意
君有旨臣效忠理自当然
降霄楼同主公张弓射弹
直打得众百姓叫苦连天
君臣们哈哈笑真不羞惭
尔好比狗豺狼太得凶残
老匹夫骂的我无言答辩

压住了心头火咬紧牙关
　　狗奸贼气得我团团打颤
　　仗势力对老夫敢把脸翻
　　我手执朝笏往下打
　　君臣们定巧计风雨不露
　　放灵獒咬赵盾老命难留
　　从此后满朝中咱家为首
　　到将来屠岸贾要坐王侯

（二）《荆轲刺秦》

《荆轲刺秦》也是秦腔经典剧目之一。秦王嬴政一心想统一中原，不断向各国进攻。燕国太子丹见秦王嬴政决心兼并列国，又夺去了燕国的土地，就偷偷地逃回燕国。太子丹把燕国的命运寄托在刺客身上，就物色到了一个很有本领的勇士，名叫荆轲。

荆轲认为，刺杀行动具有一定的可行性，但是若真想亲身到达秦王身边，必须要献上对其具有诱惑的贡品。听说秦王在悬赏樊於期，他要是能拿着樊将军的头和督亢的地图去献给秦王，秦王一定会接见他。樊於期得知消息后，爽快应允遂自刎。太子丹又为荆轲派了个12岁时便杀过人的勇士秦舞阳，做荆轲的副手。

公元前227年，荆轲终于进入秦国。秦王嬴政一听燕国派使者把樊於期的头颅和督亢的地图都送来了，十分高兴，就立刻穿上上朝的衣服，在咸阳宫接见荆轲。朝见的仪式开始了。荆轲捧着装了樊於期头颅的盒子，秦武阳捧着督亢的地图，一步步走上秦国朝堂的台阶。荆轲捧着木匣上去将地图与头颅献给秦王嬴政。秦王嬴政打开木匣，果然是樊於期的头颅。荆轲又开始慢慢把那一卷地图打开，到地图全都打开时，荆轲预先卷在地图里的一把匕首就露出来了。荆轲连忙抓起匕首向秦王嬴政胸口直扎过去。秦王嬴政奋力躲闪，绕着朝堂上的大铜柱子跑，荆轲紧紧地逼着。旁边虽然有许多官员，但是都手无寸铁；台阶下的武士，按秦国的规矩，没有秦王命令是不准上殿的。最后，秦王嬴政把宝剑背在背上，利用长度的优势，拔出宝剑砍伤荆轲左腿。荆轲倒在地上，他拿匕首直向秦王嬴政扔过去。秦王嬴政往右边一闪，那把匕首就从他耳边飞过去。最后，秦王嬴政

见荆轲手里没有武器，又上前向荆轲砍了几剑。荆轲多处受创，傲慢地说："我没有早下手，本来是想先逼你退还燕国的土地。"

第二节 秦腔戏曲的地域特征和风格

一、秦腔戏曲的自然地理环境特征

文化学家普遍认为，文化的起源与发展需要依靠一定地理环境的支持与滋养，这与历史决定论的史学家的观点如出一辙。也正如一些地理学家所认为，文化的形成是文化群体对于特殊地理环境作用的结果。地理环境为不同地区的文化内容的发展与改变提供基础条件，并在其他层面上影响地域人群性格特征的形成。换句话说，秦腔文化的特征与风格也深受其产生地环境的影响，反过来，秦腔也承载和包含着地方文化认同感与地方性延续的意义。

第一，秦腔的起源地区中，高原、高山、盆地相间分布，气候温差变化较大，同时经常表现为干旱少雨、多风沙的特征，这些地理特征深刻影响了秦腔文化。

第二，秦腔在发展历程中，又受平原广阔和高原雄浑的双重自然特性影响，反映出地域文化中豪迈粗犷、慷慨悲壮、耿直爽朗的精神内涵。"例如，秦腔通过包括'欢音'（铿锵明快）与'苦音'（哀婉凄怆）的彩腔调式，配以苍劲洪亮的胡琴，响亮清脆的枣木梆梆，附和以凄婉绵邈的二胡与激奋悲怆的唢呐等乐器，折射出孕育秦腔文化的双重地理环境基础。"[①]

另外，陕西一带起伏的丘陵地形也对秦腔声腔的高低有着深刻的影响，一方面，秦腔流行于兼具平原与高原自然特性的地区，沟壑纵横的塬区人口密度较小，因此人与人之间呼应须以高声高调，方能得以实现；另一方面，丘陵地带本就凹凸不平，多有沟壑，在这种地域中，人们日常说话的声波时常会有所反射，

[①] 张健，严思琪，卫倩茹. 秦腔戏曲文化的地域特征分析[J]. 宝鸡文理学院学报，2020（5）：88.

声音回荡在山谷、丘陵间，会出现不同的声音效果。久而久之，人们擅长模仿不同地形中的喊声，慢慢演变为或高或低的声腔特征。

二、秦腔戏曲的人文地理环境特征

不容忽视的是，秦腔在发展过程中除了受到自然地理环境的深刻影响之外，也受到区域人文地理环境的影响，人文地理环境同样对秦腔的形成与发展起到极其重要的作用。"有学者将我国文化区划为五大不同的文化圈层。对于地方戏曲而言，一方面受文化圈其他要素的影响，另一方面又是文化圈层的分异指标。作为不同文化圈的显著指标，也同时展示了文化圈的各自特征。"[①]根据这一理论，从人文历史的范畴上进行追溯与考察，陕西地区本来是周秦汉唐文化的发祥地，更是中华文明的最初生根发芽的地方。这里先后有13个朝代建都于此，历经千余年王朝更迭与政权变换，正如唐朝大诗人杜甫诗中所说，"秦中自古帝王州"。在这样一片经历了历史无数次变幻的地域中，中华历史舞台留下了无数可歌可泣的篇章，无数英雄儿女在此处抛头颅、洒热血，为当地的人民做出忠孝节义、公正廉洁等优良传统美德的亲身示范。久而久之，这里产生的文化氛围在很大程度上强化、影响、构建了当地民众家国天下的豪迈情怀。也因此，秦腔戏曲演艺的主题与内容经常取自弘扬爱国精神、忠孝节义和公正廉洁等历史故事。

第三节　陕西眉户

一、眉户的起源与发展

眉户是陕西省著名的传统戏剧形式，眉户即眉鄠（hù），或称"迷糊""迷胡""曲子戏""弦子戏"，是国家非物质文化遗产之一。

① 张健，严思琪，卫倩茹.秦腔戏曲文化的地域特征分析[J].宝鸡文理学院学报，2020（5）：88.

(一)眉户的起源

关于眉户的起源,学界对此有不同的说法:

第一种说法认为眉户源自陕西眉县、户县(今西安市鄠邑区),所以这种戏曲也被称作"眉户",形成于清朝中期。

第二种说法认为眉户源自陕西华阴市。相传"清朝嘉庆、道光年间,眉户逐渐由坐摊清唱发展为舞台演唱,成为独具特色的地方戏曲剧种。眉户剧种形成后,迅速在陕西、山西、河南等地群众中流行,并随着人口的迁徙传入甘肃、青海等地和新疆、四川、西藏、河北、湖北的部分地区"[①]。

第三种说法认为眉户源自山西省蒲州、解州一带。

第四种说法认为眉户是山西与陕西地域交流与融合的产物。学者崔凤鸣先生在《略叙晋南眉户》中认为,晋南眉户有眉、户二县的太白山歌,有华县的民间小曲,还有晋南的民歌调,恰恰是文化包容并存、合理发展的依据。

综上,关于眉户的起源,尚无确切文献可考,学界的不同说法各有其合理之处,还有很多疑点需要我们进行进一步的研究和论证。无论眉户源自陕西还是山西,眉户音乐都是中华传统文化的重要组成部分,应积极传承与发扬。

(二)眉户的发展

眉户的发展可以分为不同的阶段,起初并没有受到广泛关注,发展过程较为艰难,但是随着眉户演艺工作者不断努力,眉户逐渐为人所熟知,开拓出自己的一方天地。

1. 发展期

眉户最初并没有十分浓厚的观众认可度,当时的人们主要关注的是秦腔等梆子戏。为了取得更好的发展,眉户不得不依附于其他戏曲,从而逐渐积累自己的"名声"。这一时期,眉户戏活动通常以农村自乐班演出为主,同时有大量艺人三

① 李真. 试述中国传统戏曲眉户的地域特色[J]. 商丘职业技术学院学报,2015(6):105.

五成群共同做地摊说唱演出，主要剧目包括《三婆娘打灶》《张连卖布》《小寡妇上坟》《二姑娘问病》《闹书馆》《四岔》《烙碗记》《光棍哭妻》等。虽然很多时候眉户并不是戏曲演出的主角，要插入梆子戏中，但是却在不断的演出中积累经验，逐渐发展。终于，经过眉户与梆子戏长期的合作演出，眉户的表演艺术形式越来越丰富，群众对其的呼声也越来越高，眉户戏开始取得比较快速的发展，大致在清朝光绪至民国初年，眉户迎来发展历程中的成熟期。

2. 成熟期

眉户戏进入成熟期，具体体现在以下几个方面：

第一，眉户的戏曲剧目数量显著增多。经粗略计算，这时的戏曲剧目数量已经超过 600 个，其中最为著名的有《定边娶妻》《张妈解劝》《争夫》《冯尚娶小》《红灯照》《火焰驹》《白玉兔》《劈山救母》等。而且，戏曲题材也变得较为多样，既有人生百态，又有各种历史剧与神话剧，可谓应有尽有。

第二，眉户的从业人员数量显著增多。据史料记载，19 世纪末期陕西凤翔县的眉户社团已经达到 20 余个，包括柳林班、北街班、仓巷班、董家河班等，其中，尤以柳林班成员数量最多，约 30 人。同时，这一时期还涌现出许多著名的眉户艺人，如雷峰、雷勇、刘作栋、宁宁娃、杨保、赵长河、天命、九子、川喜、双喜、卜山、满胜等。此外，其他社团成员数量也呈现明显增加的趋势，这些都代表眉户的热度正在提升。

第三，眉户的自身完整性和丰富性显著提升。随着眉户演艺场次逐渐增多，在中国多地尤其是黄河两岸地区引起十分强烈的反响。眉户在群众的期待中，在眉户工作者的努力下，不断丰富和充实自身，久而久之，民间也开始流传关于眉户的顺口溜"宁看眉户《打经堂》，不看蒲剧《反西凉》"。这足以说明眉户所取得的成就，其丰富的表演形式，以及悠扬的曲调，已经成为眉户和其他戏曲竞争的重要特色。

3. 完善期

由于 20 世纪上半叶中国处于一段特殊的历史时期，社会较为动荡，眉户的发展暂时陷入停滞阶段。不过，伴随 1949 年中华人民共和国成立，进入 20 世纪 50 年代后，在党中央的正确领导下，社会的戏曲文化开始重新获得适应生长与发展的大环境，眉户迎来它的完善期。例如，1949 年，中国青年代表团于莫斯

科、布达佩斯演出《十二把镰刀》，获得好评。毛泽东《在延安文艺座谈会上的讲话》中认为：文艺为人民大众服务，首先为工农兵服务；文艺要在普及基础上提高，在提高指导下普及；文艺来源于生活，要真实地反映生活；文艺是有阶级性的，必须服从于政治；必须批判地继承一切优秀的文学艺术财产；文艺批评有两个标准，政治标准第一，艺术标准第二。眉户戏的特点决定了它稍作加工就可以表演符合《在延安文艺座谈会上的讲话》精神的内容。政治上的支持使眉户戏这个剧种受到了一定的保护而有了更大的生存空间。1955年，陕西省戏曲剧院又特地成立眉户团，并创作《梁秋燕》等现代眉户戏，这标志着眉户开始发生转型，朝着现代眉户形式转变。

总之，眉户于晚清时期在陕西地区产生，与其他戏曲文化交织，使自身不断发展与完善，最终呈现出丰富多样的眉户戏曲文化。并催生出现代眉户戏的创作，成为一笔不可多得的艺术财富。

二、眉户的其他类别

眉户剧种形成后，伴随着人们的迁移以及文化的传播，迅速在我国山陕地带、河南、河北、湖北等地流行开来，甚至新疆与西藏等偏远地区也开始有了眉户戏。

（一）山西眉户

山西眉户，也被称为"晋南眉户"，又名"曲子""迷胡"等，主要流行于我国山西地区南部，包括山西运城与临汾等地。随着清朝康乾盛世的到来，我国各地之间的贸易往来逐渐频繁，加之乾隆皇帝六下江南，更是引领了旅游与贸易的"风尚"。其中，我国陕西与山西两省联系紧密，方言也比较相近。于是，山西便从陕西"引进"了眉户戏，并将其迅速发展完善。之后，山西眉户逐渐发展为两种流派，一南一北遥相呼应，诉说着传统戏曲文化。山西眉户的主要代表作有《两个女人和一个男人》《凤凰岭》等。

（二）河南眉户

眉户传入河南比传入山西稍晚，大约在清朝后期。眉户流传到河南后，主

要在河南灵宝与陕县发展,灵宝又名"弘农""桃林"等,具有悠久的历史文化,被誉为"道家之源",其地理位置居于陕西、山西、河南三省的交界处,所以自古以来就是兵家必争之地。据史料记载,"清代的灵宝老城是连接豫、晋、陕三省的水旱码头,三省客商多在这里中转、交流,使当时的灵宝经济呈现一派繁荣景象。清代末年,眉户在灵宝和陕县一带可以说相当盛行,开始出现一些业余的眉户戏班,灵宝的县城、坡头和陕县的原店、大营、会兴、高村等地的演出十分红火,被称为'眉户口'"[①]。既然灵宝与陕县处于河南的西部,所以河南眉户也被称作"豫西眉户",其主要代表作为《生命之光》《千金风波》等。

(三)甘肃眉户

甘肃眉户戏又名"迷胡",这与甘肃方言不无关系,久而久之眉户便成为迷胡。20世纪50年代初,陕北很多群众迁往其他地区,其中包含甘肃,陕北人民便把眉户戏也带到了甘肃,这使得甘肃地区眉户取得很大发展。据统计,当时甘肃全省有多所陕西剧团,而这些剧团经常进行眉户戏剧的演出,如《群雁比翼》《钢铁钻井队》等。虽然演出刚刚开始的一两年内,很多甘肃地区的演员一直处于向陕西演员学习的阶段,但是经过他们努力学习与虚心请教,在短短一两年之后,甘肃的眉户戏演员已经能够独当一面,能够为观众奉上近乎完美的眉户戏演出,舞美与表演形式均取得重大进步。

(四)青海眉户

青海眉户与甘肃眉户都是伴随来自陕西的移民而传入。眉户戏首先传入青海省东部的河湟地区,这一地区古称"三河间",汇集多民族多元文化,如汉族、藏族、土族、回族、撒拉族等。而眉户文化与这些多元文化发展碰撞,并在碰撞中不断交融,产生全新的眉户戏曲形式,成为青海地区重要的文化艺术组成部

① 刘景亮. 中原文化大典·文学艺术典·戏曲卷[M]. 郑州:中州古籍出版社,2008:258.

分。20 世纪 80 年代，随着我国对文化艺术重视程度的逐渐提升，青海地区开始组织人员在原有眉户戏曲的基础上加以创新，力图改编和创造全新的现代眉户戏曲，从而使青海眉户获得更好的发展。

（五）新疆眉户

新疆地区自古以来就比较注重艺术，如各种各样的歌曲与舞蹈。在清朝收复新疆之后，大批汉人迁入新疆，为新疆地区带来多元的戏曲艺术。一直就重视艺术的新疆人民则对"远道而来"的戏曲文化加以吸收与发扬。正如李真所说："清朝在新疆实行的屯田政策，使陕西、甘肃等的大量移民迁入新疆，也把当时的曲子戏传入新疆。经过艺人们的演出传唱，至 20 世纪 30 年代，眉户（小曲子）在北疆和东疆的流行达到了鼎盛时期。新疆眉户在表演上吸取了其他剧种的元素，有了角色分工，增加了服装和道具，对唱腔和音乐进行了创新，使其逐步走向舞台。"[①]

三、眉户的演出特点

（一）眉户的演唱形式

陕西眉户的演唱形式主要有两种。

第一种，眉户演唱形式保留了传统地摊演艺的特色。地摊演艺是我国传统曲艺形式，该演艺形式具有一定的随意性、街头性，与听众有一定互动性。此种眉户的唱本多为折子戏，如《皇姑出家》《古城会》等著名折子戏剧目。在这些节目上，演唱者很少一唱到底，也很少说白，一般要把戏曲分为几场进行演艺。

第二种，眉户演唱形式是舞台演出形式。相比于地摊演艺出现较晚，但是舞台演出比地摊演艺具有很强的正式性、规模性，演出一定要具有正式的舞台，听众与演出者基本不做出互动，演出者通过听众观看时的神态表情与细微动作，

① 李真. 试述中国传统戏曲眉户的地域特色［J］. 商丘职业技术学院学报，2015（6）：106.

判断其内心感受，从而调整自己的演出。舞台演出的著名作品有《火焰驹》《反大同》等。

（二）眉户的曲调

眉户的曲调比较多样。事实上，陕西大部分的民歌、曲艺在曲调特征上都具备一定的多样性，这与陕西地区的地理特征与社会历史因素都不无关系。在20世纪40年代，眉户爱好者曾提出陕西眉户的曲调大致包含72挚蟮鲳，36撂鲳，共计108种，但是，眉户的实际个数早就已经不限于此。在20世纪50年代之后，相关艺人经过细致严密的整理，发现陕西眉户曲调已经超过300种，如果再加上陕南、陕北、关中等不同地区的不同特性的曲调，种类则更多。1955年出版的《郿鄠音乐》中收录有120个不同的眉户曲调，其音乐结构为曲牌联套体，一般的套曲格律是：越调—背宫—五更—金钱—背宫—越尾，中间可以自由选用曲牌，有时背宫、五更、金钱也可不用，但是越调起与越尾落对于眉户来讲却是必不可少的。这种套曲格律在坐场清唱中尤为严格，后来发展为舞台演出，运用曲调就较灵活了。

第四节　华阴老腔

一、华阴老腔的起源与类别

华阴老腔是陕西地区的传统戏曲形式，是以民间说书艺术逐渐丰富、演化而成的一种皮影戏曲剧种，于2006年被国务院正式列入我国第一批非物质文化遗产名录。

（一）华阴老腔的起源

提起华阴老腔，我们想必都不会陌生，都知道这是陕西地区著名的文化遗产，是一种宝贵的戏曲文化财富。但是，关于老腔的由来、特点、内容，我们却知之甚少。大多数心中关于华阴老腔的记忆，或许都只是著名歌手谭维维与华阴老腔艺人共同演绎的歌曲《华阴老腔一声喊》。事实上，老腔作为古老的艺术形

式，有着十分久远的历史渊源，以及深厚的文化底蕴。

老腔，是华阴皮影戏的一种，表演活动由5个人共同进行，分别为前手（怀抱月琴，配合演奏）、签手（操作全场皮影表演）、后槽（主要演奏马锣、勾锣、梆子和碗碗）、板胡手（主奏唱腔过门并兼奏小铙喇叭）、坐档（安装皮影道具并帮签手进行表演）。

关于该戏曲的产生时间，学界认为其古已有之，大致分为三种不同说法。

第一种，认为华阴老腔源自2000多年前的西汉。陕西省华阴市双泉村是背靠华山的一座小村庄，处于黄河、渭河、洛河汇聚之处。在西汉时期，这里曾经是军事粮仓，漕运直通当时的都城长安。带头船工为了统一大家的动作，一边喊着船工号子，一边用木块敲击船帮——这就是老腔的由来。

第二种，认为华阴老腔源自明清时期。相传，当时有一位来自湖北的说唱艺人，他在陕西华阴地区的大户人家进行说唱演出，在不断发展中，逐渐形成了体系化的华阴老腔。

第三种，认为华阴老腔是由明清时期的评书发展而来。评书经过改良后的一个分支，加入了器乐伴奏，采用边弹、边说、边唱的形式进行表演。

我们认为，第一种说法的可信度较高，第二种与第三种推测与传说的成分较多。而第一种说法比较符合事实，西汉时期本就有"常平仓"制度，人们通过生产劳动逐渐产生了这种便于劳作，又能够缓解乏力的艺术形式，无论是从史料的层面，还是从社会发展规律层面，都具有较强的可靠性。

关于老腔的起源、音乐特色及名称，普遍认为：①老腔与当地流行的其他剧种相比，产生年代较早，大部分戏曲都是产生于宋明时期，即使有些戏曲产生较早，其具有一定规模也往往是在唐朝之后。而老腔自汉朝时期便已萌芽，并迅速流行于陕西地区。②老腔的音乐与其他戏曲不同，其他戏曲大部分呈现给人一种温柔婉约的清新之风，如昆区，但是老腔与其不同，尤其是音乐显得古朴悲壮、沉稳浑厚、粗犷豪放，为古老之遗响，所以称为"老腔"。③老腔是从湖北老河口的说唱传到华阴演变而成，所以取老河口第一个字命名为"老腔"。

（二）华阴老腔的种类

华阴老腔分为阿宫腔与弦板腔两种，两种老腔具有明显不同的形式与特点。

1. 阿宫腔

阿宫腔,也被戏曲界人士常常称作"北路秦腔",具有翻高遏低的表现特点,广泛流行于陕西省中部与北部地区。这些地区大部分都处于渭河平原冲击带,地理环境优越,十分适应农作物的耕种,人们的生活较陕西西部地区更加富足,这一点在阿宫腔中也有所体现。阿宫腔时而婉转动人、缠绵悱恻,时而刚硬粗犷、豪情万丈、充满力量,并时常伴有拖腔,其拖腔带有"噫咽"之音,给人一种"说不清、诉不尽"的惆怅之感。

阿宫腔属板式变化体音乐,声腔表现形式也随着变化,呈现出不同的特点,总的来看包含欢音与苦音。阿宫腔欢音能够突出一种愉悦、欢快、舒畅、轻松的感觉,而苦音则能够突出一种凄凉、愁怨、伤怀之感。可见,上述欢音与苦音的区分与秦腔相似,而且也十分注重对于苦腔的演绎。

在20世纪40年代之前,中国处于风雨飘摇之际,在内忧外患的压力下,老腔并未取得较好的发展,仅有段天焕一个戏班艰难生存。在20世纪50年代之后,段天焕等艺人开始成立民乐皮影戏社,努力筹备各种老腔相关活动。1958年,富平县三团正式更名为富平县阿宫剧团,并在这一时期进行了大量创作与排练,进行了多部优秀作品的演出,取得不错的社会反响,人们也开始对老腔提起重视。

2. 弦板腔

弦板腔流行地区部分与阿宫腔相同,二者都涉及陕西咸阳、礼泉、兴平等地,但是弦板腔还在陕西西部地区以及甘肃东部部分地区有所流传。有学者研究表明,19世纪30年代,弦板腔已经在民间进行较多演出,其武戏明显多于文戏。

弦板腔音乐形式比较单调,一般为上下两句反复,二次板与紧板更似说唱性的板壳子。总的来看,弦板腔大致有10余种板式,其中,正板为主体与核心。另外,紧板、滚白、撇板等使用频率也较多。弦板腔的唱词,主要是7字句和10字句,也有6字句、8字句和9字句的。其音乐伴奏,除部分模拟唱腔或衬托节奏外,一般只伴奏句中或句尾的过门,宛如曲子戏的演唱形式。扎板子在唱腔中起主击节作用,所以唱腔清新明晰,雅而易懂。

二、华阴老腔的现状与传承

华阴老腔有着辉煌的过去,尤其是在明清时期可谓盛极一时,但是由于诸多原因,它主要流行于陕西地区,并未在全国范围内形成广泛演出的情况。华阴老腔在当代社会的发展呈现"式微"的局面。

(一)华阴老腔的处境

如今华阴老腔面临着许多挑战,虽然有王振中与王喜民这样的优秀艺人扛起了传承和发展华阴老腔这面大旗,但是他们年龄已逾古稀,在精力上已经不比往日,不仅无法进行较多演出与推广活动,还无法进行长时间的授课活动。如此一来,华阴老腔艺人所剩寥寥。而培养老腔传承人,也需要较长时间。可见,华阴老腔看似如火如荼的繁荣背后,也隐含着巨大的挑战。

具体来讲,华阴老腔在发展中主要面临如下几点问题:

第一,华阴老腔传统文献典籍与相关资料丢失与损毁严重,致使艺人们缺乏充足资料,在研究老腔技巧时遇到瓶颈与困难。"华阴老腔传统剧目丰富多彩,从清朝至新中国成立,张氏族人一直都保存着手抄剧本,但由于年代久远,加之是个人保存,所以手抄剧本保存状态并不理想,纸张发黄且有污渍,页脚破损很严重,里面的字迹也模糊不清。此外,很多传统剧目的演唱靠老艺人口口相传,并没有剧本传世,导致目前华阴老腔文献流失情况严重,剧本保存状况堪忧。"[①]

第二,华阴老腔传统思想观念与新时代的新观念具有冲突,二者缺乏一致性。"华阴老腔很多传统剧目由于受所产生时代的影响,其提倡推崇的世界观、人生观、价值观相对落后。"[②]可见,华阴老腔并未随时代发展,而完善和发展自身,基本上还停留在曾经的价值体系之中,很难满足观众日益增长的文化与审美需求。

第三,华阴老腔的观众群体较少,受众较窄,与普通群众有一种"距离感"。

[①][②] 于强福. 多元文化背景下华阴老腔的传承与发展 [J]. 艺术研究,2011(6):64.

加之，现今老腔表演门票价格过高，致使观众群体再次减少。

第四，华阴老腔在传承上遵循"传男不传女"的习俗，所以多年来老腔艺人数量较少。

第五，华阴老腔的学习周期很长，难以在短期内获得成效，更别提取得丰厚的经济收益。而经济收益在当代社会却是人们所普遍关注的重点，所以，这也使得华阴老腔传承艰难。

（二）华阴老腔的传承举措

针对以上问题，在文化自信的大背景下，我国有关部门与华阴老腔工作者共同做出了努力。

第一，有关部门投入了更多人力财力，倾力保护老腔剧本，对老腔剧本进行搜集与整理，甚至专门成立华阴老腔博物馆，从而避免老腔文化因年代久远与保管不当而造成损毁。

第二，有关部门辅助老腔艺人成立各种老腔组织，改变原有"传内不传外，传男不传女"的传统习俗，广泛开展老腔艺术培训。例如，2007年华阴市政府正式设立了老腔艺术保护发展中心，2008年开设了老腔培训中心并招收女学员，2009年西安音乐学院举办华阴老腔音乐会，等等。

第三，相关部门利用各项技术和各种新型传播途径传承老腔。由于新媒体传播具有一定的便捷性、高效性、广泛性，能够对华阴老腔艺术进行大力传播，所以老腔可以借此机会实现自身魅力的极大体现。例如，运用博客、微博、微信等渠道传播老腔知识与文化，运用音频与视频编辑技术把优秀的老腔演出做成视频和音频并进行大力推广，等等。

在有关部门的大力支持下，华阴老腔在传播与推广过程中取得了一定成绩。例如，2006年，林兆华导演的《白鹿原》中，融入了华阴老腔的表演，令国人为之震撼；截至2009年底，老腔艺术保护发展中心组织老腔艺人在国内20多个城市演出400余场，并大胆走出国门，走进外国艺术课堂。可以说，这既是弘扬老腔艺术的机遇，也是老腔艺术向前发展的机遇。

以上举措虽然在一定程度上提高了人们对于华阴老腔的重视程度，拓宽了老腔艺术的传播渠道，但是仍然没有从根本上解决老腔所面临的实际问题。按照马

克思主义哲学的思想观点来看,任何事物发展过程中都是由内部因素决定外部因素,中国也有古话"打铁还需自身硬"。所以,老腔的发展也不能一味依靠有关部门的支持,更应当从自身找到新的出路,而促进华阴老腔与现代音乐融合,不失为一条可供探索的"捷径"。

(三)华阴老腔的著名艺人

纵观民间艺术传承与发展的历史,总是少不了人们口中的"手艺人",华阴老腔同样如此,只有能够担当这样重任的老艺术家,才能够使得华阴老腔在岁月长河中持续发展。

目前最著名的华阴老腔艺人莫过于王振中与张喜民。华阴老腔保护中心主任党安华认为,王振中与张喜民两人都是老腔的重要人物,他们各自从自己擅长的方面演绎着华阴老腔的魅力,王振中注重文戏,长于抒情,催人泪下,感人至深;张喜民注重武戏,长于场面,给人震撼,两位老师把华阴老腔的文化表现得淋漓尽致,为老腔文化发展作出重要贡献。

1. 王振中

王振中于 1937 年出生于秦腔世家,从小耳濡目染,接触了丰富的文化艺术,这使他对于秦腔文化产生了浓厚的兴趣。王振中从五六岁时起便能够唱几板戏,还时常与小伙伴一起在门楼下挂起床单,点亮油灯,捧起用葫芦瓢制成的小胡琴,边唱边拉,很是有板有眼。

经过长期的学习,王振忠对于陕西戏曲文化有了充分的了解,并掌握了各种乐理知识。他在多年的戏曲工作中创作了大量优秀作品,并改进了月琴的演奏技法,把以肘臂运力的传统硬拨弦法,改为以手腕运力的"弹技"法,采用三把固定指法演奏,使音阶准确、音律纯正,丰富了音色和表现力。此外,他还广泛研究我国其他戏曲剧种,从其他剧种里面吸收诸多有益成分,用于发展老腔。总之,王振中多年致力于老腔艺术发展,被授予多个荣誉称号,使华阴老腔在继承传统的基础上,得到新的艺术提升。

2. 张喜民

张喜民,生于 1947 年,陕西省华阴人,第二批国家级非物质文化遗产项目皮影戏(华阴老腔)代表性传承人。他认为,老腔就相当于一个苹果,单纯注重

植物根部提供营养，那么水果不会又大又甜，口感也会不如人意。但是，如果具有高效的光合作用，就会产生香甜的味道。而华阴老腔就好像这样一颗苹果，只是自己"单打独斗"并不会产生美妙的音乐，如果能够吸收其他音乐文化的精华，用于充实自身，则能够产生独特的艺术魅力。可见，张喜民先生对于老腔未来的发展具有十分深刻的见解。

图 4-2 王振中（左）

图 4-3 张喜民（右）

三、华阴老腔与现代音乐融合创新

华阴老腔作为古老音乐文化的传承，既包含陕西地区古朴苍凉、豪迈壮阔的气息，又包含中国传统音乐元素的成分，展现出浓郁的中国传统音乐特色。在新时代下，老腔与现代音乐反差性融合，或许能够焕发更加鲜活的生命力。

（一）华阴老腔与现代音乐融合创新的必要性

艺术具有其生命力，创新是艺术生命力不断涌现至关重要的"法宝"。所以，作为一项重要的传统艺术，华阴老腔在现代艺术的影响下，不应故步自封，而应

该融入反映时代风气、国家政策、社会风尚的新内容，并积极与当下的流行音乐相结合，拓展保护与传承华阴老腔的思路，为华阴老腔注入新的活力。

我们只有努力开拓新局面，勇于与现代音乐进行融合，才能够开辟一条全新的发展创新之路。例如，2016年春节联欢晚会上，谭维维携手老腔艺人，共同演绎《华阴老腔一声喊》，这便是中国摇滚与民间传统艺术融合的典范。这种前所未有的华阴老腔与现代金属音乐的碰撞，迸发出全新的音乐火花，实现了古老摇滚与现代摇滚完美结合，刮起了音乐融合的流行旋风。

（二）华阴老腔与现代音乐融合创新的原则

在寻找华阴老腔与现代音乐的融合道路的过程中，应当遵循如下几点原则。

第一，华阴老腔与现代音乐融合创新过程中，要坚持和保证老腔的主体地位。既然是致力于老腔的传承与发展，无论在什么时候，都应当把老腔作为重中之重。老腔文化历史久远、博大精深，自2000多年前就已经初具雏形，其深厚的文化底蕴，能够为人们赋予充足的文化自信力。我们坚守老腔的主体地位，一方面能够更加准确、高效地提升和丰富老腔艺术，令其吸收更多现代音乐元素；另一方面能够传承千年来的文化底蕴，使得老腔的发展处于稳步提升的状态之中。

第二，华阴老腔与现代音乐融合创新要善于借鉴和利用多媒体技术。老腔应当积极融入多元文化内容，可以与电影、话剧、综艺节目等内容相融合，焕发出全新的生命活力。例如，著名老腔艺人张喜民就在《中国之星》这一档综艺节目中与谭维维演唱《给你一点颜色》，这首老腔与现代音乐的融合，将黄土摇滚的悲凉、沧桑跟现代乐器结合得天衣无缝，谭维维高亢激昂的唱腔更是震撼全场，这使得老腔获得群众广泛关注，瞬间"火"了起来。

第三，华阴老腔与现代音乐融合创新不能只着眼于国内，也可与国外现代音乐进行合作。一方面有利于提升我国文化在国际上的影响力，让世界上更多的人认识我国老腔艺术的魅力；另一方面有利于老腔吸收更加多元的音乐元素，从而使自身获得更多创新活力。

第四，华阴老腔与现代音乐融合创新可以借助高校这一平台。在社会主义现代化建设的今天，我国愈发重视学生的全面发展，高校大力提倡培养高素质型大

学生，支持学生开展音乐艺术等有助于提升自身素质的活动。我国很多高校内部都创办有与音乐、戏曲相关的各种社团与组织。华阴老腔可以尝试与高校合作，对大学生进行老腔文化与技术教学。大学生往往具有更多创新性，他们在学习老腔的过程中，擅长为老腔赋予更多创新性的内涵，从而促进老腔与现代音乐的融合。

（三）华阴老腔与重金属音乐的融合之路

华阴老腔由于历史悠久、年代久远，且诞生于自古就以雄浑、苍凉为显著特征的秦川大地，其音乐具有豪迈、磅礴、宏大、古朴的地域性特征。而重金属音乐具有十分充足的"重量性"与"力量感"，其特点为冷酷与刚硬，给人一种强烈的歇斯底里似的狂躁之感，这种音乐特征与华阴老腔气吞山河、刚强雄浑的特征可谓异曲同工。二者虽分属于不同国度的文化，但是却具有相似的表现形式，二者的结合不失为华阴老腔在当代社会的重要创新。加之当代社会的青年群体普遍喜欢比较劲爆的音乐风格，这种音乐结合方式必将为华阴老腔吸引大批听众，从而扩大其社会影响力。

总之，华阴老腔作为非物质文化遗产无疑需要我们每个人都高度重视。我们应当在华阴老腔传承与发展的过程中，积极创新，发展新的表演形式，结合现代音乐元素，进而真正促进华阴老腔传承、发展、创新。

第五节　陕西汉调二黄

一、陕西汉调二黄的起源与发展

陕西汉调二黄，简称"陕二黄""山二黄"，是十分古老的一种皮黄腔剧种，主要传播和流行于陕西南部地区，如安康、汉中等地。汉调二黄是二黄腔调从湖北地区沿汉水进入陕西，逐渐改编发展而成的一种重要戏曲形式。

汉调二黄颇有历史渊源，其前身为"楚腔""楚调"。在古时，湖北一带物产丰富、经济繁荣，达官贵人、文人才子多聚于此。随着时代发展，由于汉口地区逐渐成为交通要道，人们便越来越多在此生活，再次提升了汉口地理上的重要

性,汉口发展成为著名的经济中心。

居住于此的朝廷权贵为了消磨时光,各种商户为了宣传自己的招牌,他们时常设立戏台,邀请戏班前来演出,一方面能够彰显自己的实力,另一方面也能够娱乐解闷,长此以来则促进了戏曲的发展。正如王骥德在《曲律·论腔调第十》中云:"古四方之音不同,而为声亦异,于是有秦声,有赵曲,有燕歌,有吴歈,有越唱,有楚调,有蜀音,有蔡讴。"袁中道云:"时优伶二部间作,一为吴歈,一为楚调。"可见,"楚调"成为明朝时期在湖北地区著名的戏曲曲种,深受人们喜爱。清朝前期,政治清明,社会繁荣,加上乾隆皇帝为人风雅,其在位时期社会对于戏曲表现出更加浓厚的兴趣,这极大促进了戏曲发展。后来楚调更名为"汉调",至此"楚调"成为旧名,"汉调"正式形成。

汉调正式形成后,经常往来各地进行演出,北至京城,西至陕西,而陕西南部与湖北地区在纬度上比较接近,所以汉调在陕南地区产生影响较大。

总的来说,陕西南部的安康地区具有十分浓厚的历史文化底蕴与丰富的地理资源,共同催生出十分庞杂繁多的民间文化,有羌人文化、巴人文化,又有荆楚文化、关中文化,还有中原文化的交融。这样特殊的文化背景,使得安康具有产生融合性的戏曲的文化优势。

具体来讲,首先,安康地区在陕西南部,北部与秦岭相连,南部紧靠巴山,又有汉江横贯其中,正所谓"秦头楚尾"。丰富的地理资源与优势,让安康自古就是多省必经的交通要道和贸易中心,商贾往来又使得经济高度繁荣。其次,古代官府尤其是清朝官府,对百姓实行鼓励移民陕南的政策,这让本就水土优良的安康地区呈现出更好的发展趋势,出现"寸土皆耕,尺水可灌"的繁盛农业景象。因此,经济与地理的双重优势使得安康地区的文化也取得很大发展。

20世纪50年代后,安康地区正式成立汉调二黄剧团,为称谓方便,更名为"汉剧"。在党中央的正确领导与大力关怀之下,汉剧获得全面发展,如同心社与自乐社共同成立安康人民剧院,进行各种汉剧演出,继承前人宝贵的文化遗产,并进行新时代下的创新演出。虽然在某些特殊时期汉调二黄发展曾陷入停滞,但是由于国家对于文化艺术的重视,以及人民对于戏曲的热情,陕西汉调二黄在当代仍然展现出十分旺盛的生命力。

二、陕西汉调二黄的基本内容

汉调二黄广泛流传于汉江流域及其他省市，是首批国家级非物质文化遗产保护项目，被称为京剧的"声腔之母"。汉调二黄在长期的流传和积淀过程中，产生过众多班社，经典剧目迭出，名角层出不穷。

（一）陕西汉调二黄的流派

由于汉调二黄成型后，沿着汉江流域遍及多座城市，于是在不同区域则形成不同流派的汉调二黄戏，目前大致可以分为四种。

第一种，以商县、龙驹寨、山阳、镇安为中心，流行于洛南、商南及豫西、陕东部分县域。

第二种，以安康、紫阳为中心，流行于旬阳、白河、石泉、汉阳、宁陕、佛坪、镇坪、岚皋等县域。

第三种，以西乡、南郑、镇巴、汉中为中心，流行于城固、勉县及甘南、川北一带。

第四种，以西安、三原、泾阳为中心，流行于富平、咸阳、凤翔、户县、临潼、蓝田一带。

（二）陕西汉调二黄的行当

汉调二黄主要有十大行当，分别为一末、二净、三生、四旦、五丑、六处、七小、八贴、九老、十杂。不同行当在演出时要运用不同的嗓音，对此有一个简单的顺口溜："四旦、八贴用假音（小嗓），其余各角用本嗓，一末、九老用'苍音'，二净、六外用'虎音'，三生、十杂用正音，五丑、七小用尖音（细音）。"

汉调二黄在表演过程中，一是主张表演细腻，要求表演者面面俱到、认真传神，从而真正打动观众，并获得赞赏。拿捏角色时一定从内外两方面入手，不仅要把握人物的内在性格，还要把握人物的外在身份与地位，做到含情入理。例如，《打龙棚》中郑子明与《二虎山》中王英等角，唱角、行腔皆须在乐器伴奏下边歌边舞，唱、做结合，以充分表现其特定性格与内在感情。二是主张运用方言，要求表演者了解剧中人物的相关信息，如人物籍贯与长期生长的地理环境

等，要熟练掌握不同地区的方言和土话。例如，《三搜府》《法门寺》须讲北京话，《渔舟记》得说湖北话，《张松献图》得说四川话，《打龙棚》得说晋中话，借此以增强故事的地方色彩和人物的某些特征。

（三）陕西汉调二黄的唱腔

二黄音乐唱腔属板腔形式，曲调简单素朴、优雅大方，在悠扬婉转的曲调中，又有慷慨与激昂的成分，主体旋律抑扬顿挫、轻重有度，令人能够清晰分辨不同旋律下的"剧情"。在吐字上，则注重尖团分明，同时要求表演者尽可能做到清亮准确、字正腔圆。

二黄主弦胡琴用"5—2"弦。板式有导板（慢三眼）、原板（一字）、碰板、滚板、反二黄（阴板）等十余种。

腔类有"回龙""四柱""流里表""板头""麻鞋底""幽冥钟""梅花题"等十余种。十分擅长表达剧中人物心中的低沉、愤懑、忧愁、苦闷等情绪，时常用于正剧、悲剧的演唱。

西皮调的主弦用"6—3"弦。板式有导板、一字、二流、摇板、散板、反西皮等十余种，腔类有"流里表""二凡""九眼半""麻鞋底""灯笼挂""黄龙滚""八车子""四不沾"等十余种。擅于表现豪爽、欢快一类的情绪，多用于喜乐气氛或愉快热烈的场面。而在实际应用中，却又因人物性格、身份、环境、情绪的不同，两种唱腔又往往灵活处理，甚至有上半句"二黄"下半句"西皮"的特殊唱法。

此外，还有一些其他类别的杂调，它们不属于西皮和二黄，但是能够与西皮、二黄紧密结合、巧妙配合，以供描绘人物或敷陈场景。至于弦丝、唢呐、曲牌的具体数量和种类已不可考，但是据推测有 400 余种，留传至今的约有 150 种，已成为我们宝贵的艺术财富。

三、陕西汉调二黄的发展路径

时代不断变迁，社会不断进步，人们对于戏曲的关注度却逐渐降低。人们更关注的是经济发展与社会转型，而忽视了那些最初给予我们精神能量的文化财富。所以，找寻汉调二黄在新时代的发展方式，为传承和弘扬传统戏曲文化作出

贡献，是新时代每一个中华儿女不可推卸的责任与义务。

（一）大力培养专业人才

戏曲需要人才进行演绎，所以人永远是戏曲发展的根本环节，"政府部门要充分利用当今人才队伍综合实力不断增强，人才资源配置市场化程度不断提高，人才交流环境不断改善的有利条件，充分利用深化文化体制改革、人才需求种类增加、数量大、注重质量的机遇，加强创新型演艺人才队伍建设，推进'人才兴文'战略的实施。"[①]

第一，应当拓宽选拔人才渠道。相关部门开展选拔活动，让更多具有戏曲天赋与能力的人能够被戏曲老师与传统艺人发现。

第二，应当完善培养制度。对戏曲人才进行教育的过程中，既要注重他们技术水平的培养，又要注重他们文化素质的均衡提升，还要关心他们的心理健康，做到全面发展。

第三，应当建立健全戏曲发展保障制度。由于戏曲在当代普遍式微，很多人出于经济的因素，不愿意从事相关工作。有关部门要建立健全各项保障，让他们在学习戏曲的生涯中没有后顾之忧。

第四，各级机构要共同宣传戏曲文化，让更多人能够意识到戏曲的重要作用与意义，从而为戏曲专业人才提供一个更为融洽的社会氛围和社会环境。

（二）实施戏曲保护政策

事实上，我国在 20 世纪后期已经意识到传统戏曲文化对于社会经济发展的重要意义，已经有了保护戏曲文化的相应政策，只是执行力度与社会响应并不强。进入 21 世纪，现代社会强烈要求物质文明与精神文明两手抓，在党和政府的正确指示下，有关部门已经相继出台了许多有关戏曲的保护政策。

2013 年，文化部发布《地方戏曲剧种保护与扶持计划实施方案》，文件中指出："地方戏曲是我国传统文化的重要组成部分，具有悠久的历史传统和独特的

① 董晓茜. 汉剧发展现状及未来趋势 [D]. 华中师范大学，2016：23.

艺术魅力,是表现和传承传统文化的重要载体,为满足人民群众精神文化需求发挥了重要作用……根据中央领导同志关于保护和扶持地方戏曲剧种的指示精神,文化部决定实施地方戏曲剧种保护与扶持计划。"

2015年,国务院办公厅印发了《关于支持戏曲传承发展的若干政策》,指出:"戏曲具有悠久的历史、独特的魅力和深厚的群众基础,是表现和传承中华优秀传统文化的重要载体……坚持弘扬传承、转化创新,保护、传承与发展并重,更好地发挥戏曲艺术在建设中华民族精神家园中的独特作用。"并提出七项具体措施,分别为支持戏曲剧本创作、支持戏曲演出、改善戏曲生产条件、支持戏曲艺术表演团体发展、完善戏曲人才培养和保障机制、加大戏曲普及和宣传。

在当代社会,汉调二黄艺术发展的保护任重道远,每一位戏曲工作者乃至每一位社会公民,都应当意识到保护戏曲文化是一项愈发紧迫的艰难任务,保护汉剧、振兴汉剧,具有十分重要的战略意义与深远影响。

第六节 陕西戏曲的传承与创新

一、找寻观众与市场的兴趣方向

陕西戏曲经过多年的发展,积累着自己臻于成熟的理论基础与表演体系,有十分深厚的传统文化底蕴。所以,陕西戏曲的未来发展必须遵循一定的原则,即要尊重并继承陕西戏曲的特点,否则陕西戏曲将失去它本来的面貌。陕西戏曲的特点主要为曲调深刻细腻、粗犷朴实、唱做合一、婉转动听、以情动人、适当夸张、气势磅礴等。陕西戏曲工作者必须努力充实自身关于戏曲的技艺,把陕西戏曲的风格特点牢记于心、牢牢掌握,努力发展。

新时代,社会环境发生剧烈变革,人们内在的审美倾向也有很大程度的转变。很多人认为传统的戏曲并不适合当代人的"口味",人们普遍不愿意欣赏戏曲,而喜欢听一些流行音乐,认为这才是当代的"潮流",造成戏曲在当代普遍式微的局面,陕西戏曲形式当然也不例外。如果陕西戏曲人仍然按照传统的"老一套"进行演出,很可能使戏曲文化无人问津。纵观当前戏曲门票售卖情况,大部分剧院的观众都屈指可数,老腔老调老面孔根本无法真正满足现代人的"胃

口"。所以，再不寻找创新之路，只会加剧这种式微的局面。

为了应对这一现状，我们应当找准观众与市场的兴趣方向，对戏曲进行适当的创新与变革。当然，这种创新一定要建立在继承的基础之上，继承不是把传统的东西原封不动照搬照抄而不加修改，创新也不是毫无继承的"另起炉灶"，而是在继承传统艺术本质特色的基础之上，根据新时代观众新的审美需求进行必要的改造与创新。

这些创新点可以放在剧本唱腔、音乐舞蹈、灯光布景等方面。事实上，已经有一些演出进行了这方面的创新，并取得一定成绩，如《迟开的玫瑰》、青春版《杨门女将》等。所以，我们不仅应当在新时代保守住戏曲的初心，还应当认识创新是戏曲继续发展的活力源泉，没有创新则没有进一步的发展。

二、促进戏曲唱腔的改变与创新

传统戏曲唱腔以婉转、多情、婉约、铿锵、热烈、奔放等为特点，具有不同风格特点与艺术形式，具有很强的写意性、抒情性，能够有效烘托气氛，表现人物内心情感，并包含深刻的文化底蕴。但是戏曲也要跟随时代作出适当改变，以顺应社会发展的潮流，只有与时俱进，才能永葆活力。而唱腔是戏曲的核心，所以陕西戏曲的唱腔应当做出一定创新。

事实上，20世纪50年代，陕西戏曲在唱腔上已经做出了一定的改进与调整，当时人们认为传统秦腔的程式性较强，有必要做出一些改变、加工、创新，如《血泪仇》《刘巧儿》《十五贯》《屈原》《白蛇传》《窦娥冤》《法门寺》《春秋配》《赵氏孤儿》《游西湖》等剧的唱腔便是当时改革的产物。不过，这时的唱腔虽然有所改变，但是并不明显，仍然以传统陕西戏曲唱腔为主。直到20世纪60年代，秦腔唱腔又进行了一次大胆的创新，如《江姐》，起初人们认为这种改变有违传统，但是后来人们开始认识到这种改变的重要意义——创新与改革使得秦声乐语和时代音响与英雄人物高度契合，形成更加优质的表演效果。

戏曲未来的发展，我们应当效仿曾经的唱腔改革，可以在合唱、帮唱、换调、转调等方面进行适当创新，也可以适当应用各种音乐技巧和艺术形式，从而凸显秦腔的音乐风格与艺术性。一方面，要注重发挥传统戏曲在塑造人物方面的优势；另一方面，也要注重戏曲的多元音乐与唱腔的灵活结合，形成更加纯熟、

更加现代化的陕西戏曲。

三、打破不同戏曲间的固有屏障

我国疆域十分辽阔，不同地域的地理状况、文化习俗、思维方式都存在或多或少的差异，体现在戏曲文化上，则呈现出多样的戏曲形式，有被誉为"国粹"的京剧，有冠以"百戏之祖"的昆曲，有铿锵大气、抑扬顿挫的豫剧，有长于抒情、以唱为主的越剧，有淳朴流畅的黄梅戏，还有唱腔通俗易懂、生活气息浓厚的评剧。

以上不同戏曲都具有其自成一派的表演风格与艺术特色，并在日积月累的演艺实践中形成自己独特的表演路数。对于不同的戏曲，人们都能够作出自己的选择，可谓"仁者见仁，智者见智"。陕西戏曲的特点为表演朴实、豪放，富有夸张性，生活气息浓厚，但"众口难调"，并不能适应所有人的"口味"，所以为了使陕西戏曲获得更好的发展，必须在其内容与形式上进行创新，从而打破戏曲间的隔阂，促进它们互相吸收、交融，则为一条重要的实践路径。

陕西戏曲应当在保留其基本特征的基础上进行融合与创新。例如，老腔剧就是老腔与喜剧的结合，音乐剧就是戏剧与音乐和舞蹈的结合，京剧就是徽剧、汉剧、昆曲的结合，等等。陕西戏曲可以借鉴其他剧种，博采众长，加以创新，争取找到一条更有利于其发展的新道路，从而走向更具特色的辉煌未来。一是要尽力借助新媒体和信息网络发挥推广作用，利用社会团体和地方戏曲名家创立相关的组织和团队，提高地方戏曲的民间影响力；二是要在专业艺术学校设立地方戏曲专业，增加地方戏曲名家讲座，促进不同地区戏曲文化交流与合作演出。

总之，开放、交流、融合是一种趋势，封闭将使地方戏曲远离生活、远离现代、远离市场。只有以开放的心态对待各种戏曲文化，才能获得关于戏曲更加深入的阐释和理解，才能不断拓展戏曲的生存空间，实现真正的创新与发展。

第五章　民间气息：陕西民歌的音乐文化

第一节　信天游的风格构成和艺术特色

一、信天游的起源

信天游，又名"顺天游"，是流传于中国陕西地区的代表性民间歌曲种类，在人民生活中有着极大的影响力，也具有独一无二的艺术价值。"其节奏自由，淳朴大方，高亢悠长。歌有长有短，短歌只有一小节，长的可能链接数十节甚至成百上千节。"[①]"信天游的无比动人旋律激发了许多诗人、作家、音乐家的灵感，创作出一批又一批的好作品，被誉为'艺术之母'。"[②] 它作为我国地方民歌的一种重要形式，对当代民歌的影响也是极为重大。

关于信天游的起源，应从多方面进行考量，一方面，陕西独特的地理结构为信天游的产生提供了有利地理条件；另一方面，陕西地区独特的风俗民情也为信天游提供了充足的精神养分。其中，前者为主要原因，多名学者对此持肯定态度。

祁云峰认为："信天游的形成主要是由其特殊的地理位置决定的。陕北地处西北高原，山沟连着山沟。在这里生活的老百姓们行走在险峻的山道和深深的沟壑之中。"[③] 彭云妹认为："人们不便与外界接触，难以获得最新的信息，但这种环境却成为'信天游'诞生的有利因素，使其成为人们在单调枯燥生活中娱乐自我的音乐工具，并且'信天游'时至今日依然能保留如此浓郁的地方乡土特色，

[①②] 杨群. 浅谈陕北民歌信天游的艺术特点 [J]. 现代交际，2017（19）：89.
[③] 祁云峰. 浅谈陕北民歌信天游的民族风格 [J]. 当代音乐，2015（8）：66.

而没有随着社会发展、历史变迁、生活方式转变等原因被逐步同化以至消亡，也是得益于这种较为封闭的地理环境。"①

具体来讲，在地理环境的层面上，信天游产生于陕西北部与宁夏、甘肃、内蒙古的部分地区，这些地区具有同样的特点。首先，这一地区的东边是奔腾不息、气势磅礴的"母亲河"——黄河，西边是青藏高原与祁连山，南边是巍峨雄壮、树木苍翠的秦岭山脉，北边是连绵起伏的内蒙古高原。这样复杂的地理因素，使得这一区域在生产与交通上有所不便，人与人之间传递信息、进行交流，往往需要靠"喊"，这为信天游的喊腔提供了基础。其次，这一地区经济发展较为迟缓，人们的生活水平较之东南沿海城市显得落后，日常生活比较枯燥乏味，他们需要一种能够娱乐自我的"工具"，信天游则恰恰具备这样的功能，能够让人们在闲暇之余放松身心、娱乐交流。在风俗民情的层面上，由于信天游产生的地域包含陕北、内蒙古、宁夏、甘肃等省份的部分区域，而这些省份都有部分少数民族居住，他们在长久的生活中，发生了很多民族文化上的碰撞与交流，这些民族都把自己独特的艺术形式向外展示，又吸收其他民族的艺术特色。久而久之，在文化渗透的趋势下，信天游便在各种民族与文化融合的基础上逐渐形成。

二、信天游的艺术特色

信天游的艺术特色有题材特点、即兴特点、比兴特点等。

（一）题材重视生活与爱情

与其他民歌相比，信天游音乐的题材具有自身独特的特点，一般的民歌题材多样、内容比较丰富，有的抒发柔情、有的加油鼓劲、有的有助于劳动者协作与分工，但是信天游的题材主要反映封建社会妇女的生活百态，脚夫们工作和生活的状况，以及劳动人民真挚、单纯的爱情，其内容涉及面较窄，但是却富有内涵，能够真正反映生活。

在信天游悠扬的曲调中，我们可以了解"忠贞、执着的陕北人，并没有因为

① 彭云妹. 试论"信天游"的文化背景及其艺术特征［J］. 北方音乐，2014（9）：43.

高山的阻隔与远离故乡的恋人而断了对彼此的思念之情。他们用情歌这种最质朴、最直接的手段表达了心中无限的哀愁与悲痛。用信天游的旋律，诉说着一段又一段火热直白的爱情故事。或美好，或遗憾，而这一切，早已成为了一种本能的宣泄，我们无法阻挡它的出现，因为那已是他们生活中不可或缺的一部分"[①]。

例如，著名信天游歌曲《羊肚肚手巾三道道蓝》中有："咱们见了面面容易拉话话难。一个在那山上一个在那沟，咱们拉不上那话话招一招的手。撩得见那村村撩不见那人，我泪格蛋蛋抛在沙蒿蒿林。"[②]这几句歌词虽然只有寥寥数语，但是却把大西北的苍凉、人与人见面的艰难、人民的朴实憨厚表现得淋漓尽致，充分显示陕北农民内心的情感世界。

又如，《三十里铺》中有："提起个家来家有名，家住在绥德三十里铺村。四妹子爱上（那）三哥哥，他是我的知心人。三哥哥今年一十九，四妹子今年一十六。人人说咱二人天配就，你把妹妹闪在半路口……三哥当兵，坡坡里下，四妹子儿崖畔上灰塌塌。有心拉上两句知心话，又怕人笑话。"[③]通过这段歌词，可以十分鲜活地体现一位成年的陕北女性对于自己心上人爱慕的心情。

（二）演唱具有即兴的特点

我国大部分民歌在演唱中都具有一定的即兴性，即兴性指演唱时不完全按照歌曲演唱既定的方式方法，而根据演唱者当下的心理状态与周边环境，加入自己即兴的创作。在陕北民歌中，人们常常在演唱时随机加入各种语气词，如"那个""哎哟""呀"等，或者加入叠词，如"拉手手""亲口口""舌头尖尖""脑瓜皮皮"等，这种即兴性在信天游中展现得尤为充分。

信天游的演唱形式就好像它的名字一样，让歌曲随着天空、随着微风"飘荡"，是一种随意散漫、自由洒脱、无拘无束的形式。无论是在田间还是家中，人们都能够随心所欲地演唱，不受任何条件的约束。也正因为信天游这种独特的演唱形式，为其增加了特殊的感情属性，如高亢、自由、豪迈等情感，丝毫不会给人以矫揉造作之感。

①②③ 任茹婷. 试谈"信天游"的艺术特征［J］. 当代音乐，2015（1）：59-60.

（三）歌词具有比兴的特点

比兴原是我国古代诗歌的一种常用写作技巧，宋代大儒曾说："比者，以彼物比此物也；兴者，先言他物以引起所咏之词也。"这是说，比是比喻，兴是抒情，这种手段能够更好地抒发与表达作者内在的感情，是一种创造性的修辞手法。

信天游的歌词则巧妙运用比兴手法，让歌曲变得既生动又饱含深意。以著名歌曲《蓝花花》为例：

> 青线线那个蓝线线，蓝格莹莹的彩，
> 生下一个蓝花花，实实的爱死人。
> 五谷里那个田苗子，数上高粱高，
> 一十三省的女儿呦，就数那个蓝花花好。
> 正月里那个说媒，二月里定，
> 三月里交大钱，四月里迎。
> 三班子那个吹来，两班子打，
> 撒下我的情哥哥，抬进了周家。
> 蓝花花我下轿来，东望西眺，
> 眺见周家的猴老子好像一座坟。
> 你要死来你早早地死，
> 前晌你死来后晌我蓝花花走。
> 手提上那个羊肉怀里揣上糕，
> 拼上性命我往哥哥家里跑。
> 我见到我的情哥哥有说不完的话，
> 咱们两个死活呦，长在一搭。

《蓝花花》一共分为八段唱词，在前两段唱词中，上一句运用五谷中高粱最高比女儿中蓝花花最好，这是典型的"比"；下一句运用青线与蓝线的美妙色彩象征蓝花花自身的绰约风姿，这是典型的"兴"。纵观《蓝花花》的歌词，虽然

语言没有太多文学性的修饰,都是比较口语化的通俗语言,但是却给人一种舒适的美感,具有很强的艺术感染力。

第二节 紫阳民歌的风格构成和艺术特色

一、紫阳民歌的起源与发展

紫阳民歌是陕西省南部紫阳县民间歌曲的统称,其语言生动形象,曲调宛转悠扬,具有十分鲜明的地域特色和艺术特征,是紫阳地区劳动人民多年创作活动的结晶。紫阳民歌于2006年经国务院批准,正式列入第一批国家级非物质文化遗产名录。

紫阳民歌的产生与紫阳县所处地理位置及其历史发展有深厚的渊源。

在地理上,紫阳处于陕西省南部,汉水上游,紧靠大巴山,该地区地形形似一片枫叶,南宽而北窄,与安康、汉中、川渝之地交接。在这样的地理环境中,产生了紫阳山川错杂、溪流密布的特点,且四季气候宜人,冬无严寒、夏无酷暑,适合人进行休养生息。因此,道教代表人物张伯端在此隐居,修习各种道术,又因张伯端号紫阳真人,故此地得名"紫阳"。

紫阳县占地2000多平方公里,下辖10镇15乡,人口多为汉族,并有部分回、藏等少数民族同胞。境内多矿产资源,"桑、麻、橘、茶、盐、铜、铁、硒无处不藏,且紫阳拥有世界上最完整的地理起源——特利奇笔石带序列地质保护剖面,被国内外称为'笔石圣地'"[①]。

在历史上,根据考古学家发现,新石器时代我们的祖先已经在这片土地上繁衍生息。由于此地草木丰茂、物种丰富,人们常常与"百兽起舞",如紫阳城关曹家坝、马家营、汉王镇、白马石都保存有比较丰富新石器时代遗物。根据这些文物来看,当时的紫阳地区农业发达。我国最早的诗歌总集《诗经》中的"周南"与"召南"等25首歌谣都流传于汉水上游。

① 杨银波. 紫阳民歌音乐研究[D]. 陕西师范大学,2011:5.

20世纪80年代初,我国考古队曾在此发掘出北魏时期墓葬中的乐舞铜带板,上携有吹笙、击鼓、琵琶等图案。在汉墓的画墙砖上也刻有吹箫、带舞等印迹。

总之,在历史文化的发展过程中,紫阳地区自古就崇尚音乐;加之,这一地区在极具优势的地理环境之下生产力快速发展,南来北往的商队络绎不绝,至明清时期,紫阳地区随着南方移民的涌入,共同构成了一种极具特色、兼容并包的民歌形式,即紫阳民歌的前身。

明末清初的战乱与灾荒使紫阳原本的富庶与安逸消失不见,转而替代的是大量人口死亡与大量人口迁徙。之后,清政府开始采取有组织的移民开垦政策,即"湖广填陕西"。久而久之,新政策不仅促进了陕南的开发和经济的发展,也促进陕南地区不同文化的交流、交融、发展,开创了一派生机勃勃的文化景象。

二、紫阳民歌的音乐特征

紫阳民歌的音乐特征大致体现在主题、歌词、曲调、节奏、风格等几方面。

(一)主题

任何歌曲都有其所要表达的主题与中心,例如,红色革命歌曲所要表达的主题是保家卫国、无私奉献、爱党爱国;抒情类歌曲所要表达的主题是相爱之人抒发自己的情感,并希望得到爱人的感情回应。而紫阳民歌在歌曲主题的选择上十分广泛,具有多样的歌曲主题,既能够表达日常生活所涉及的方方面面、各种食物,又能够表达更加深刻的主题;既能够形成振奋人心、加油鼓劲的劳动号子,又能够形成人们休闲娱乐所演唱的小曲;等等。总之,紫阳民歌无论是在田间沟壑、山野丛林,还是街头巷尾,都能够抒发与表达人们内心的各种情感。

(二)歌词

紫阳民歌的歌词具有两方面的特点,一方面,注重特殊的方言发音,以有利于更加精准地演绎作品内涵,更具有本土气息,能够拉近艺术与群众之间的距离,从而取得更加优质的演出效果;另一方面,注重衬字和衬词的运用,虽然衬字与衬词一般不具有实际含义,但是对于丰富歌词的完整性具有一定的意义。

1. 方言

紫阳民歌运用地域特性的方言读音演唱,以展现紫阳民歌歌词的地域感。

《蜜蜂钻天》歌词

板栗树靠墙栽

板栗树靠墙栽

青枝绿叶长上来

五月端午结栗子

八月十五张口开

干姐姐哎

你不张口我不来

《放羊歌》歌词

二月放羊是春分

百草发芽往上升

羊儿不吃平地草

要吃崖上朵朵青

2. 衬字与衬词

如果要对衬字与衬词进行溯源,最早可以追溯到屈原。屈原在自己的作品中独创"骚体",即在语句中加入"兮"等语气词,它们没有具体的含义,却能够使句子更具抒情性,产生更好的效果。例如:

《离骚》(选段)

路漫漫其修远兮,吾将上下而求索。

饮余马于咸池兮,总余辔乎扶桑。

折若木以拂日兮,聊逍遥以相羊。

前望舒使先驱兮,后飞廉使奔属。

鸾皇为余先戒兮,雷师告余以未具。

吾令凤鸟飞腾兮,继之以日夜。

>飘风屯其相离兮，帅云霓而来御。
>纷总总其离合兮，斑陆离其上下。
>吾令帝阍开关兮，倚阊阖而望予。
>时暧暧其将罢兮，结幽兰而延伫。
>世溷浊而不分兮，好蔽美而嫉妒。

于是，经过多年的发展，衬字与衬词的运用已经巧妙地融入紫阳民歌之中，"当衬字和衬词作为补充加入正词当中时，可以增强整首乐曲的表现力。可见，衬词的使用不仅彰显了地方特色，还使得民歌的表现更具新鲜感和艺术性"[①]。

具体来讲，衬字是正词之后的延伸部分，一般是延续、延长正词的结构或旋律，常见的有"啊、嗬、哟"等。虽然这些衬字在整体语句中一"闪"而过，但是它们却能增强音乐整体的节奏感、韵律感、停顿感、呼吸感，是紫阳民歌不可或缺的组成部分。与衬字相比，衬词在音节数量上有所增多，以三个或三个以上音节最为常见，所以长度较长，有时可能扩充到一条完整句子的长度。例如，紫阳民歌《麻篮调》中有："哟嗬哟嗬哟咿哟"，这便是衬词不断变化重复，从而扩充为一个完整乐句的典型例子。这种衬词的连用，给接下来的歌曲带来较多不确定性，能够给人一种耳目一新的感觉，让歌词所表达的事件与情感更加完整与热烈。

（三）曲调

紫阳民歌的曲调十分丰富，"重复和对比的发展手法、特性的音程组合和跳进、润腔的演唱处理以及多变的调式走向等，这些特点的集合组成了紫阳民歌特有的民族色彩，有着独特的美学意义"[②]。这些曲调共同构成了紫阳民歌的风格特性。

1. 音程跳跃

音程跳跃是紫阳民歌曲调的重要特点之一。在山歌中，经常会出现各种音程跳跃的情况，而且跳跃幅度比较大，并非二三度的小幅度跳跃，而是六度、七

①② 杨银波. 紫阳民歌音乐研究［D］. 陕西师范大学，2011：13，15.

度、八度等大跳跃。这种跳跃方式能够凸显紫阳民歌所特有的那一抹陕西人民所特有的豪情与粗犷，与八百里秦岭山川相得益彰。而之所以会出现频繁而大幅度的音程跳跃，主要有以下两个原因。

第一，紫阳县北部为连绵起伏、跨度较大的秦岭山脉，它自古阻隔了人们向北迈进的脚步。紫阳县南部则为巴山，巴山并不像秦岭一样气势磅礴，它与周围的水系在一起显得更加秀美。这种重峦叠嶂的美妙环境，使得紫阳地区的人民世代居住于此，长年与山为伴，与水为伍，依山而歌，洒脱恣肆。这种环境下形成的曲调展现了人们对美好生活的向往与希冀。

第二，紫阳地区人民自古与中原地区交流便不甚频繁，他们在自己的"小天地"中过着朴实洒脱的生活，久而久之，当地人民都有着乐观开朗的心态，也有着热爱歌舞的情调，这都让他们的民歌演唱显得十分奔放、热情。

2. 润腔

"润腔，是指在原有的骨干旋律基础上，用装饰音演唱技巧达到润色旋律的效果，使呆板单一的旋律更加具有表现力和艺术性。"[①]可见，润腔可以让原有曲调变得更具艺术感与美感，是对曲调的丰富。歌手可以根据歌曲的特征、自身能力以及演唱时的心理感受与想法，对润腔做出不同的处理。对于同样一首紫阳民歌来讲，不同的歌手都会有自己所熟悉和掌握的不同润腔方式。有的歌手在润腔拿捏和处理上恰到好处，而有的歌手可能对于润腔的掌握并不是十分熟练，则需要进行更多练习，以提高自己对于润腔的掌握程度。

（四）节奏

紫阳民歌的节奏包含规律性节奏、散板节奏、赶拍子三种。

1. 规律性节奏

紫阳民歌根据传统理论的指导，出现规律性节奏是民歌发展的需要。这种规律性的节奏在民歌中所占比例较大，使歌曲节奏层次感十分清晰。

① 杨银波. 紫阳民歌音乐研究［D］. 陕西师范大学，2011：16.

2. 散板节奏

散板节奏下的紫阳民歌一般没有固定的节拍，其节奏充满随意性，所以又名"散拍子""自由体"，注重即兴与自由。"曲中的散板节奏主要体现在润腔部分和自由延长记号的音符上，这在传统紫阳民歌中非常常见。"[①]可见，散板节奏在紫阳民歌中十分丰富。紫阳县处于群山万壑之间，人们生活在这样的地理环境中，其他娱乐活动贫乏，更多是通过歌唱来表达心中的各种情感。不过，这种歌唱创作具有很大随意性，久而久之便产生注重即兴与自由的节奏特点。

3. 赶拍子

赶拍子是全曲节拍的一大特色，更是紫阳民歌中的一种特殊节拍的代表。歌手在具体的演唱中，可以根据自身情绪变化，以及歌曲的情绪推进，从而加快曲子的速度，利于更好地展现歌手与创作者内心情感。

（五）风格

由于紫阳县在清朝时期受到明显的移民因素影响，紫阳民歌体现出我国南北融汇的特点。

1. 具有四川民歌特点

四川西南高原地形结构错综复杂，崇山峻岭较多，人们在这样的环境生存，易产生一种豪迈直爽的性格，体现在歌曲上，则注重嗓音的嘹亮与浑厚。紫阳民歌吸收了四川民歌的这一特点，在演唱中要求能够带给听众一种慷慨激昂的情绪体验。

2. 具有江南小调特点

除了四川地区，我国的江南地区也有很多移民迁入陕西，对紫阳民歌产生一定影响。江南地区是鱼米之乡，气候湿润、河流较多且秀美，地区内的居民也性格温和，于是便形成声调柔软、长于抒情、重于写意、善用比兴的歌唱特点。紫阳民歌吸收了江南小调婉约、柔美的特点，如著名紫阳民歌《虞美人》就巧妙借

① 杨银波. 紫阳民歌音乐研究［D］. 陕西师范大学，2011：18.

鉴和吸收了江南小调的合理成分，体现出一种浓郁的江南风情。

3. 具有西北民歌特点

我国西北地区主要指陕甘宁一带，其中尤以甘肃、宁夏等地西北风情最为浓厚，该地区海拔较高、气候干燥、风沙大、山地多，此处生活的居民长期与恶劣的环境作斗争，逐渐形成坚韧不拔、粗犷豪放的心态，他们的歌曲能清晰体现出这一特点。久而久之，紫阳民歌吸收了西北歌曲的部分内容，用于充实和丰富自己的发展，这使得我们在很多紫阳民歌中都能够找到大西北民歌的影子。

4. 具有湖北民歌特点

紫阳民歌也吸收融合了湖北民歌的一些特点。在清朝的人口迁徙中，湖北北部由于与陕西紫阳地区相邻，有很多湖北人入陕，正如上文所说的"湖广填陕西"。在移民大潮之下，湖北人民为陕西带来了丰富的湖北音乐文化，与紫阳民歌慢慢融汇。

总之，正是以上这些富有特色的外来音乐的影响，才让我们当今所听到的紫阳民歌具有多重色彩。

三、紫阳民歌的文化内涵

任何音乐都是在特定文化底蕴与文化内涵之中创作出来的产物，紫阳民歌更是如此，它包含十分浓厚的紫阳地域性文化。

第一，紫阳民歌包含丰富的饮食文化。例如，紫阳民歌《十想》就包含饮食文化，"一想李麦黄……二想胡椒酒……三想橘子酸……四想吃烧饼……"可见，这首《十想》含有紫阳劳动人民喜爱的美食。利用朴素的语言，把紫阳地区丰富的美食生动形象地呈现在人们眼前，一方面让人们感受到紫阳饮食文化的丰富性，既有南方食物，也有北方菜肴；另一方面让人们感受到紫阳饮食文化的悠久性，歌词中有一道菜为"蒸盆子"，而据考证，该饮食在先秦时期便已出现。

第二，紫阳民歌包含丰富的劳动文化。例如，《船工苦》有"上船像儿子，过岩像猴子"，《背二哥》有"打杵子儿二尺八，上山下坡离不得它"，《上茶山》有"左手拿个茶刀子，右手又拿大包袱"，等等。可见，紫阳民歌中包含各种该地区的劳动特色文化。人们生活在山区之中，其劳动方式也多种多样，有人做搬

运,被称为"背二哥";有人做采茶人,一手持茶刀,一手持包袱;有人做船工,为过河者提供方便,如此展现出一幅山中生活的"画卷"。

第三,紫阳民歌包含丰富的节令文化。我国十分注重节气与时令,自古就有不同地区的时令特征与习俗,在紫阳地区也不例外。例如,《放羊歌》有:"正月放羊正月正,家家户户挂红灯,羊儿吃在前面走,奴家脚小随后跟;二月放羊是春分,百草发芽往上升,羊儿不吃平地草,要吃崖上朵朵青……"可见,《放羊歌》包含我国传统节气,以及紫阳地区在不同节气的放羊习俗与特点。

第四,紫阳民歌包含丰富的爱情文化。虽然民歌一般以劳动生活为主,歌唱劳动人民生活百态,是他们劳动生活的真实反映,但是也有爱情成分蕴含其中,为民歌增添了一份浪漫。例如,《昨日到姐家》有:"昨日无事到姐家,姐儿叫我抱娃娃。这娃儿鼻子眼睛都像我,光喊叔来不喊'牙'。"可见,这首《昨日到姐家》表现的是一则现实的聚少离多爱情故事,男人常年在外劳作,女人在家照顾孩子,孩子由于经常见不到父亲,偶尔见到却认不出,直称呼"叔叔"。

第三节 陕北民歌的发展历程

一、20世纪50年代之前陕北民歌的发展

陕北民歌流传于陕北的山林、山谷、村庄、田野中,是一代又一代陕北劳动人民用拦羊嗓子回牛声吟哼吼喊出的山野之声、里巷之曲,是其内在心理感情的真实表达。

我国陕北民歌的发展历史最早能够追溯到上古时期的巫歌与其他祭祀仪式,这也与我国自古就产生的"闹红火"习俗息息相关。例如,陕北绥德曾经出土了许多汉代画像石,这些画像内容丰富,其中就有乐舞百戏与秧歌内容,画中人物形态各异,其舞蹈与秧歌姿态更是不一而足,可见陕北的歌舞已经比较流行。

陕北民歌是劳动人民自发产生的一种比较简单易学的演唱形式,伴随着陕北地区劳动人民的生产活动与日常生活。虽然民歌在发展中其风格特征有所转变,但却始终能够体现一段时期内人民生活的风貌,展现人民朴实的一面,而且留传至今。如著名陕北民歌《脚夫调》中的曲调只有三个音,虽然曲调简单,但它却

是较为原始地反映陕北人民劳动生活的信天游山歌。再如《调兵曲》，曲调也比较简单，但是却反映了宏大的历史场面。

20世纪30年代之前，陕北人民总是根据自己的日常生活及各种风俗习惯，而即兴创作民歌。这些民歌最能够展现人民的真实生活状态。陕北民歌便逐步形成了高亢、豪放、粗犷、悠扬的风格，寄口头传唱而流行，靠集体编创而繁盛，从不同侧面反映了陕北人民的生活、历史沿革和社会变迁。

1935年，在剧烈变动的社会格局下，毛泽东同志率领坚毅的中央红军部队，克服艰难险阻最终到达陕北，至此，陕北开始成为中国革命的重要根据地与指挥中心。这一时期的陕北民歌开始由之前普遍关注人民日常生活与风俗习惯，转变为关注土地革命、抗日战争等内容，形成了以革命、斗争为主要题材的具备强烈历史性的民歌。

1942年，随着逐渐兴起的大生产运动与新秧歌运动，陕北人民在民歌发展中又有所改变与创新。在规模庞大的大生产运动中，佳县、绥德、米脂、清涧等革命老区人民，积极响应边区政府的号召，大规模、有组织地移民到人烟稀少、土地较多的延安地区，开梢林、垦荒地，其中有很多人直接定居在延安各地。移民们将许多民歌和民间艺术带到延安。例如，歌颂"红色"的著名歌曲《东方红》原名《移民歌》，歌中唱道："佳县移民走延安，一定要开老南山，不过几年再来看，尽是一片米粮川。"又如，横山说书艺人韩起祥到延安后，说新书、唱工农，受到毛泽东同志大力赞扬。经革命文艺工作者的采集和改编，出现了《东方红》《翻身道情》《绣金匾》《拥军秧歌》等一批享誉全国的陕北民歌。有人说陕北民歌"唱红了天"，这是指《东方红》唱出了时代的心声，表达了亿万中国人民敬爱毛泽东同志，跟着共产党闹革命求解放，建设新中国的决心。

二、中华人民共和国成立后的陕北民歌

中华人民共和国成立后，陕北民歌与之前相比又展现出不同的特征。由于社会态势开始稳定，社会发展回到正轨，民歌的主题转变为歌颂美好社会、激励生产实践、展现美丽风景等。1952年，中央歌舞团在绥德县大量的优秀歌手中挑选出30余人，对他们进行专业培训，并在培训后由他们组成了陕北民歌合唱队。合唱队在这一批专业人士的共同努力下，使陕北民歌不仅唱响了中国大江南北，

而且开始走向世界舞台,这在我国民歌发展史上是绝无仅有的。

至 20 世纪 70 年代,陕北榆林各地民歌演唱活动变得十分活跃,这使得许多村镇成为远近闻名的"民歌村"。以绥德为中心,各地出现了许多著名艺人,他们有的参加全国民间文艺汇演,有的被音乐院校聘请任教,有的后来成为专家、教授。陕北民歌的曲目,有的被改编为民歌管弦乐曲,有的被改编为电影音乐,有的成为音乐院校的教材。总之,1935 年至 1965 年是陕北民歌的红盛期。

从 20 世纪 70 年代末期开始,陕北民歌逐渐恢复其往日的活力。例如,1979 年榆林民间艺术团开始赶往祖国各地进行演出,甚至进京演出。演出活动使榆林民歌受到群众的广泛赞誉,并被摄入电影艺术片《泥土芳香》中。1982 年,文化部专调榆林民间艺术汇报演出团赴京进行示范表演,对遏制当时国内艺术界崇洋媚外思潮,起到重要作用,并推出了王向荣、郭云琴等一批民歌演唱家和优秀民歌手。可见,这一时期的陕北民歌相关活动已经成为十分重要的乐坛盛事。1985 年,陕北地区正式成立民间艺术团,并连年出国演出,陕北民歌再度唱响国际舞台。从 20 世纪 80 年代开始至 90 年代初,还完成了陕北民歌集成工作,共收集各类民歌 8000 多首。

20 世纪末期,由于陕北民歌相关活动越来越多,并且常在榆林地区举办,榆林地区便源源不断涌现民歌演唱人才。他们在各种歌唱大会中崭露头角、拔得头筹,在全省、全国大赛中频频获奖。总之,陕北民歌经过长期发展,从我国陕北地区走向全国乃至世界,不仅能多方面反映劳动人民的生活现实,还能在一定程度辅助指引社会导向,具有重要的文化意义与社会意义。陕北民歌是我国重要的文化事业,应当在新时代不断发展、不断前行。

第四节 陕西民歌文化发展的地域特性

一、陕北民歌的地域特性

陕北的民歌主要包含陕北山歌、陕北小调、陕北号子三种形式,在第一章已经有简短的描述,此处立足于地域的特性,对它们进行比较详细的论述,并对其特征进行分析。

(一) 陕北山歌

陕北地貌为黄土高原,这一地区气候条件十分恶劣,人民的生活情况比较艰苦。一方面,贫瘠的土地难于生长各种农作物,使人们缺乏基本的食物来源,食材单一,营养结构不均衡;另一方面,黄土高坡地区风沙很大,使人们生活的多数时间总是在漫天风沙中度过,这对当地百姓的放牧活动也产生一定的影响,并伴有一定威胁。

"在面朝黄土背朝天的生活环境下,陕北百姓生活贫苦,只有靠唱两嗓子喊两声来抒发内心的疾苦和对幸福美好生活的向往。"[①]所以,陕北地区民歌中饱含沧桑,有浓厚的淳朴之风,并能够给听者带来一种仿佛置身于荒凉空旷地理环境之中的心理体验。陕北山歌的特征为:①唱词一般为七言上下两句体结构,两句共同形成一个完整的语句,具有一定的衔接性、连贯性、因果性;②由于陕北劳动人民方言,信天游的唱词常常为叠词,这种叠词既能够给人以亲切感与朴实感,又能够增强歌词的情感语境,例如,《兰花花》中有"青线线(那个)蓝线线,蓝格莹莹的彩",《山丹丹开花红艳艳》中有"山丹丹(那个)开花哟";③唱词习惯于运用各种修辞手法,如比拟、夸张、白描、比兴等,这种多样的修辞手法汇成了信天游多样的表现形式。总之,陕北山歌"无论是歌词还是曲调都是自由的不受拘束的音乐形式,在田间山中,放牧劳作时随性即兴演唱"[②]。

(二) 陕北小调

陕西地区广泛分布有小调这种音乐形式,而陕北小调是其中最为丰富的一类,其影响力要明显高于关中小调与陕南小调。陕北小调包含不同形式,大致包含一般小调、丝弦小调、社火小调、风俗小调,一般小调分布范围最广,主要作品包含《走西口》《揽长工》等。丝弦小调是以丝弦乐器伴奏的坐唱小调,场次一般内容丰富,叙述故事比较全面,引人遐想,荡气回肠,余音绕梁,如《耍丝

①② 李安琦.陕西民间音乐空间分布与地理要素的相关性分析[D].西安科技大学,2019:15,16.

弦》《打坐腔》等。社火小调，顾名思义是用于各种欢庆活动的小调，包含秧歌大场子、秧歌转九曲、秧歌旱船、秧歌小场子这四种类型。风俗小调是陕北人民在世代相传的习俗中演唱的歌曲，如"酒曲习俗""祈雨习俗""神官调习俗"等，其代表作有《黑龙爷爷请下山》《螃蟹拳》《你是哪里修的仙》等。

（三）陕北号子

陕北号子包含黄河船工号子、绞煤号子、打硪号子、打夯号子四种。黄河船工号子指的是人们在黄河上进行船运工作时所唱的号子。黄河船工平常工作辛苦异常，身体负担极大，为了便于发力，也为了缓解身体的劳累，劳动人民即兴作词，呼号带领船工协作劳动。绞煤号子分布于陕北地区的最北部，即榆林地区，这是由于陕北榆林地区丰富的煤矿资源，尤其在20世纪60年代时，很多榆林工人用竖井方式采集煤炭，每次下井都需要大家共同发力，保证煤炭成功运送，为了提高效率，减轻疲惫感，凝聚大家的力量，便产生这种由一人领唱，众人合唱的绞煤号子。由于绞煤号子的产生，榆林地区的煤矿工作效率显著提升，工作效率的提升带动当地煤矿开采与经济发展。绞煤号子代表作品主要为《绞煤号子（一）》与《绞煤号子（二）》。打硪号子是用石硪、铁硪打地基时的号子，如《拉起麻绳带上劲》等。打夯号子是进行建房、修渠等活动时所唱的号子。总之，陕北号子分为这四种不同的类型，它们都是劳动人民在劳动实践中不断发展而来的文化产物，已成为独特地理环境的音乐艺术瑰宝。

二、关中民歌的地域特性

关中地区，指潼关、散关、武关、萧关"四关之中"，位于陕西省中部，包括当今西安、咸阳、宝鸡、渭南、铜川、杨凌五市一区。对于关中，古人云："田肥美，民殷富，战车万乘，奋击百贸，沃野千里，蓄积多饶。"可见，关中可谓一块风水宝地。在这样适应人们生存与发展并且以平原为主的地域上，山歌则数量较少，小调与号子的发展规模则与陕北地区和陕南地区基本持平。

（一）山歌

关中平原民歌中山歌分为关中山歌与宝鸡花儿两种，前者数量较少，却具

有多样的表现风格。关中部分地区接近陕南，在气候条件、风俗习惯、社会风气、生产活动等方面与陕南比较相似，关中人民便融合了部分陕南山歌的唱腔特征，代表作如《大号子》《老号子》等。另外，关中又有些地区靠近陕北，在地理、习俗、文化等方面又与陕北相似，便融合了部分陕北山歌的唱腔特征。所以，关中地区的山歌表现出多样的"风貌"。宝鸡花儿是关中地区传唱程度较高，人们比较熟知的一种山歌歌种，流行于秦岭腹地的宝鸡凤县和宝鸡市区，唱腔风格高亢，具有浓厚的西北风情。由于这些地区与西北的甘肃与宁夏接壤，不同地域交往密切，受到甘肃民歌花儿影响，便发展成为具有西北融合特性的关中宝鸡花儿。

（二）关中小调

关中地区小调的丰富性明显高于山歌，小调与陕北一样包含四种，分别为一般小调、丝弦小调、社火小调、风俗小调。关中地区中原文化浓郁，农耕文明发达，乡土气息明显，所以关中地区的一般小调具有明显的中原特征与倾向，长于叙事、抒情，长于体现人生百态，同时又多以方言土语演唱，还具有一定的原生态民歌特色。丝弦小调为关中地区的另一种广泛传播的小调，风格多样，有悲情的风格，亦有欢快活泼的风格；常以生活小事为歌词，歌词结构常为两句体、三句体等；伴奏乐器则一般为笛子、碰铃、二胡等。

值得注意的是，关中地区的社火小调十分著名，可算作关中地区小调的代表，包含秧歌调、对子秧歌、旱船调、打连厢、竹马调五种。其中，秧歌调具有浓厚的历史文化底蕴，为当地人民所熟知。对子秧歌为男女二人对唱表演，以韩城对子秧歌最有特色。旱船调是关中民间跑旱船经常演唱的歌曲，表演人数或多或少，并无确切规定，一般两两一组，一边舞蹈一边进行男女对答形式的演唱。打连厢是流行于西咸之地的民间歌舞表演，规模较大，一般由青年男女共同组成表演队伍，表演时用木棍在特定节奏下点击胳膊、手脚，而手上要提前绑好铜钱串，这样便会发出清脆悦耳的"沙沙声响"，形成各种优美的曲调。竹马调是人们用竹子做成假马，进行舞蹈表演时演唱的歌曲，而演员在演唱时要扮演不同的历史人物，场面十分壮观，与打连厢一样流行于西咸地区。

（三）关中号子

打夯号子是流行于陕南各县的民歌，是陕南群众修坝筑路等土建工程中打夯时所唱劳动号子，代表作为《五黄六月下大雪》。船工号子指的是在行船中为配合航运、船务等劳动过程而传唱的一种历史悠久的传统民歌，属于号子的一种，代表作有《冲滩号子》《下滩号子》等。关中号子除了打夯号子、船工号子外，还有箱夫号子、锄地号子等。箱夫号子源自陕西秦岭脚下的宝鸡凤县，古称"凤州"，该地区把拉风箱的人称作"箱夫子"，久而久之，便产生了拉风箱时的劳动号子——箱夫号子，代表作为《箱夫子号子》。另外，凤县还有锄地号子。凤县作为农业大县，地理位置十分特殊，该地区处于秦岭腹地皱褶最多的地区，使得该地十分适合种植花椒、苹果等作物。勤劳的劳动人民通过耕作，既赚取了丰厚的收入，又产生了锄地号子，其代表作为《十对花》等。

三、陕南民歌的地域特性

陕南地区指陕西南部地区，包括汉中、商洛、安康等地。陕南北靠秦岭、南靠巴山，还有汉江从中穿过，具有十分明显的南方地理气候特征，属于北亚热带大陆性湿润季风气候。该地区内水、热、林、草、各种特产与矿产资源十分丰富，并且还有多种珍贵药材，如天麻、杜仲、五倍子等。陕南人民在这样的地理环境之下，目之所视多为梯田、山峦，创作的山歌便多为高腔唱法，具有很强的穿透力。

陕南山歌包含山歌号子、山歌调子、通山歌、唢呐号子四种不同类别。山歌号子是陕南人民为了抒发心中情感、放松心情所创作的曲种，歌词长短（每句字数）并无过多要求，音乐节奏充满变化。山歌调子一般具有固定词曲名称，具有长短不一的衬词衬腔，以七字句和五字句歌词为主，结构比较完整。通山歌多为即兴填词的情歌，内容都是叙述青年男女之间的情感，常在山中歌唱，男生采用高腔，女生则采用平腔。唢呐号子是模拟唢呐乐器的一种演唱方式。唢呐由于其音色高亢嘹亮，十分受人喜爱，陕南地区尤甚，唢呐成为人们在婚丧嫁娶时必不可少的乐器。

第六章　传统曲艺：陕西曲艺音乐文化

第一节　陕西曲艺的内容与音乐特色

一、曲艺音乐的相关概念

曲艺音乐是中华民族传统文化的重要组成部分，是"说唱艺术"的统称，以说、唱、演、评、噱、学等艺术手法，进行生动而多样的演出。根据相关部门统计，我国目前所流传的曲艺种类已有 400 余种。

（一）曲艺音乐的本质内涵

曲艺是用口语说唱叙述故事、展现人物、抒发感情、反映社会现实的一种传统表演艺术，注重的是"以歌舞表演故事，以说唱叙说故事"，这是曲艺音乐与其他音乐形式最重要的不同之处。其他音乐往往只是刺激听者的听觉，给人带来听觉上的享受，而无法从视觉上给人带来享受。总之，相较而言曲艺更加复杂和多元。曲艺音乐演出时，一般由一人或多人进行说唱，另外由几人进行演唱，再加上小型乐队伴奏。在正式的演出中，常常体现为"一人多角""跳出跳入""一人一台大戏"的特点。

（二）曲艺音乐的历史发展

曲艺音乐历史源远流长，虽然曲艺的完善化是在宋朝之后，但是其起源却要追溯至先秦时期。

在我国古代，就已经出现以科诨为特色并融合各种音乐、戏剧、歌舞的艺人，被称为"俳优"。司马迁在《史记》的《滑稽列传》中记载有著名的俳优"优孟""优旃""郭舍人"等。他们擅长表演，时常能够给观赏者带来审美享受与喜

剧享受。这些艺人只有男性而无女性，社会地位较低，人们总是把这些艺人与侏儒、狎徒相比较，足以见其地位之卑微。不过，在当时的社会这一职业也有一定的用处，古人行军打仗时常需要有人来"助助兴""提提神"，这时他们便被派上用场，所以俳优在我国一直存在。

随着时代发展，曲艺不再仅限于俳优，发展出多种多样的表演形式。唐朝时期，中国成为"国际大都市"，成为世界的中心，万国来朝使得中国吸纳了各种各样的文化。在多重文化的影响下，讲说市人小说和向俗众宣讲佛经故事的俗讲的出现，大曲和民间曲调的流行，使说话技艺、歌唱伎艺兴盛起来，自此，曲艺作为一种独立的艺术形式开始形成。

宋朝时期，我国经济水平显著提升，城市商业空前繁荣，社会中出现各种各样的手工业者，说唱表演当然也在如此繁荣的经济条件下得到发展。社会中开始出现职业艺人，说话技艺、鼓子词、诸宫调等演唱形式也十分昌盛。

明清时期，曲艺文化的发展较宋朝再次取得飞跃。城市数量的增加促进了说唱艺术的发展，一方面，城市周边富于浓厚地方特色的说唱开始涌向城市中；另一方面，之前的部分老曲种在流传过程中与方言产生融合，使之前的曲种不断变化和发展。时至今日，曲艺音乐已经成为人们喜闻乐见的传统艺术，其社会地位与古时不可同日而语。

（三）曲艺音乐的基本类别

曲艺音乐在今天一般分为如下几类：

1. 牌子曲类

牌子曲类，是以曲牌为基本音乐材料，或单支曲牌反复演唱或多个曲牌连缀而成，用来说唱故事的曲种，包括单弦、大调曲子、四川清音、湖南丝弦、广西文场、西府曲子、兰州鼓子、青海平弦等，一般由一人演唱，也有五六人的多人演出形式。

2. 弹词类

弹词，又名"南词"，产生于明朝。《西湖游览志馀》中记载："其时代人百

戏：击球、关扑、鱼鼓、弹词，声音鼎沸。"①这是说，当时的百戏已经包括弹词这种形式。另外，梁辰鱼的《江东廿一史弹词》与陈忱的《续廿一史弹词》在当时也已经小有名气。不过在清朝乾隆之后，弹词的流行范围已经从我国的南北各地逐渐缩小为江浙一带。在江浙一带，根据不同地区的文化底蕴与语言习惯，弹词也有不同的称呼，在苏州被称为"弹词"，在扬州被称为"弦词"，在绍兴被称为"平湖调"，等等。

3. 鼓曲类

鼓曲，又名"鼓词""大鼓书"，主要在我国北方部分地区流行，如北京、天津、东北等地。相传鼓曲源自宋朝的鼓子词，表演者自己击打鼓板同时进行演唱，所用伴奏乐器主要为鼓类，但是种类多样，包括京东大鼓、东北大鼓、潞安鼓书、襄垣鼓书、山东大鼓、胶东大鼓、安徽大鼓、景德镇大鼓、河洛大鼓、湖北大鼓等。早期曲目长篇居多，有说有唱、散韵结合，后期曲目多为中短篇，以唱为主或只唱不说。长期以来，鼓曲表演写意传神，雅俗共赏，受到广大群众的喜爱。

4. 琴书类

琴书，因表演者以扬琴作为主要乐器，故得名，是一种中国传统民间艺术。琴书有一人立唱，也有两人以上的坐唱与走唱形式。其唱词因乐曲不同而有所改变，包括七字句、十字句、长句、短句等。琴书的曲目一般是短篇小说，偶尔有长篇小说，小说的内容多取自历史典故与神话传说，如《拳打镇关西》《包公案》《杨家将》《梁祝下山》《蓝桥会》《拾棉花》等。

5. 道情类

道情，也是一种曲艺说唱艺术，由于源自道歌，所以被称为"道情"。道情的起源可以追溯至唐朝《九真》等道曲，这与唐朝笃信道教的社会状况不无关系。随着时代发展，道情在我国流传甚广，并发展为几十种不同的道情曲种，具有代表性的有淮北道情、晋北道情、长安道情、陇东道情、湖北渔鼓、湖南渔鼓、四川竹琴等。

① 田汝成.西湖游览志馀[M].刘雄，尹晓宁点校.上海：上海古籍出版社，2018：102.

综上，我国曲艺音乐博大精深，各种曲艺形式与类别令人目不暇接，在众多曲艺音乐之中，尤以陕西曲艺文化突出。在陕西这片热土上，自古就传承和演绎着各种壮丽的史诗故事，而陕西的曲艺音乐恰恰是这些历史文化风貌的见证。

二、陕西曲艺的基本内容

陕西曲艺包含4个曲科、8个曲属、13个曲种，这13个曲种分别为榆林小曲、陕北二人台打坐腔、陕北说书、洛南静板书、陕西快书、陕南孝歌、韩城秧歌、陕南花鼓、关中劝善调、陕西曲子、长安道情、镇巴渔鼓及神祭用途的长武道场。

（一）榆林小曲

榆林小曲，又名"榆林清唱曲"，产生并流行于陕西地区。榆林小曲是一种"徘徊"于曲艺与民歌两种不同音乐之间的一种形式，既包含曲艺的部分要素，又具有民歌的一部分重点内容，具有一定的融合性和丰富性。相传，榆林小曲是清朝康熙年间的一名随军至边塞的江南艺人所创。他具备深厚的艺术功底，取坐唱形式，一人独唱，伴有部分对唱，配合巧妙的技术特点，如男扮女声、真假嗓变换与结合等。另外，榆林小曲伴奏乐器为扬琴、琵琶、三弦、月琴、京胡等，富含浓厚的江南水乡风情，深受人们喜爱，流行甚广。到了清末民初，榆林小曲发展到鼎盛时期。例如，光绪年间著名艺人王吉士采集了大量小曲并作了加工和润饰，新发展曲目有《十杯酒》《进兰房》《小叮嘴》《供月光》等20余首，器乐曲牌有《四合回》《将军令》《狮子令》等近10首。

在当代社会，榆林小曲依然保持着其本真的状态，如演唱形式简单，不烦琐，无须化妆，更无须表演，只需专心演唱即可。不过，榆林小曲对声音格外"考究"，其两派中，一派注重声音的圆润与流畅，另一派注重声音的顿与刚。在2006年5月，榆林小曲经国务院批准列入第一批国家级非物质文化遗产名录。现在榆林小曲越来越受到人们的广泛关注。

（二）陕北二人台打坐腔

陕北二人台打坐腔，简称"地蹦子""二人台"，是由陕北神木与府谷的地

方方言为唱、白基准音,二人或三五人坐唱,丝竹乐伴奏,讲唱故事的陕北地方曲种。

陕北二人台打坐腔产生于清朝前期,在同治时期已经十分流行,在20世纪初盛行于社会中,尤其在神木、府谷、秦晋蒙交界地区甚为繁荣。

据考证,陕北二人台打坐腔是在民歌曲牌的基础上加以改造而形成,包含曲牌50多首,如《打金钱》《十对花》《打秋千》《五哥放羊》《挂红灯》《八仙贺寿》《进兰房》《十里墩》《放风筝》《珍珠倒卷帘》《栽杨柳》等。其伴奏乐器常常选用笛子、扬琴、四胡等,唱词多为七字句或长短句,著名艺人有王官儿、丁荷包、丁怀义、甄观灯等人。

(三)洛南静板书

洛南静板书是盛行于19世纪初洛南地区的一种民间曲种,本是穷困潦倒的盲艺人用来养家糊口的手段。洛南静板书一般是演出者操持六种不同乐器,一人顶七人,结合各种演艺手段与方式而进行演出,并融合弹、敲、打、说、唱等,其唱词常为七字句韵文,传统曲目包含大本书、中篇书、小回书、小帽书,有褒有贬、爱憎分明,富有十分强烈的生活气息。经过相关艺人与研究者共同整理,发现和挖掘了我国洛南静板书多部经典书目,如《包公案》《施公案》《三国志》《杨家将》《二十四孝》《八仙传奇》等300多本。

另外,洛南静板书根据不同方言、地域,分为东、西、北三路,这三路各有其特色,具有不同的说唱风格。东路静板书古朴、粗犷,运用上、中、下三个韵律,反复演奏三遍,有时带有拖腔,有时不带。西路静板书则要求嗓音洪亮、刚柔并济、气势磅礴、铿锵有力,伴有拖腔。北路静板书要求嗓音细腻、吐字清晰、行腔婉转、抒情写意,不带拖腔。然而,洛南静板书的发展现状却令人担忧,一方面,当年优秀的艺人相继辞世,即使有部分仍然在世的艺人,身体也已经无力支撑演出,无法继续说唱;另一方面,年轻艺人普遍无心学习洛南静板书,即使有部分人愿意学习,也是迫于生计,不能全身心投入其中,很多人在中途改行演戏剧歌舞,或从事其他工作。不过,政府已经对这一文化遗产重视起来,2019年11月,《国家级非物质文化遗产代表性项目保护单位名单》公布,洛南县剧团获得"洛南静板书"项目保护单位资格。我们有理由相信,不远的将来

洛南静板书仍然会再度焕发它的光彩。

（四）陕南孝歌

陕南孝歌，又名"挽歌"，最早起源于春秋战国时期，是陕西南部地区民间丧礼活动中进行的演艺形式。其主要目的在于彰显孝道、传承文化，一般是一人或多人进行走唱或坐唱式清唱。伴随时代发展与进步，陕南孝歌以一种民间文化的形式一直在民间传播，并未间断，尤其在陕西汉中、安康、商洛等地流传广泛。

在具体演出中，陕南孝歌包含三个步骤，分别为开路歌、唱孝歌、还阳，基本唱腔有"三起头""正板"，前者为七言三句的开头一段，后者为七言多句。伴奏乐器比较简单，一般仅有一锣一鼓。代表作有《十二孝》《二十四孝》《父母恩情难得报》《十二古人》《三十六古人》《三十六朝纲鉴》《包公断案》《曹安杀子》《五更哭》《五更单身》《丈夫一命归西天》等。

（五）韩城秧歌

韩城秧歌，是陕西省渭南市韩城的一种集民歌、说唱、舞蹈等艺术形式为一体的曲艺表演，与渭华秧歌、洛川秧歌等同样属于两三人即可演绎的小型秧歌舞。

韩城秧歌表演在农历正月十五夜晚，人们不需要过多准备，在广场中心铺上一张草席即可，村民们俗称之"地摊子"。韩城秧歌表演内容多样，剧目涉猎十分广泛，有时以欢度佳节为主题，有时以庆贺丰收为主题，与百姓日常生活联系紧密，影响深远。2008年6月，韩城秧歌经国务院批准列入第二批国家级非物质文化遗产名录。

关于韩城秧歌的起源，目前主要有三种不同的说法：

第一种，认为韩城秧歌源自后唐宫廷，《彩楼配》中一个段子为"正月十五君民乐，唐朝发明唱秧歌，天子耍丑耍得好，正宫娘娘把头包"。但是这毕竟只是百姓的口口相传，无从考证，并不具有学术上的可靠性。

第二种，清朝著名文人吴锡麟的《新年杂咏》一书中认为，秧歌由宋朝的"村田乐"演化而成，是劳动人民在插秧劳动时所哼唱的一种歌曲。人们一边劳

动一边唱秧歌,不仅能够愉悦自己劳动时的心情,还能够提升劳动效率,加快插秧的节奏。

第三种,认为韩城秧歌源自宋元杂剧。有相关人士根据宋元杂剧与秧歌的内在特征,认为二者具有相似的特性,具有内在关联性。例如,韩城秧歌在表演时,唱则不舞,舞则不唱。击乐伴奏时,唱时不敲,敲时不唱。它的唱腔音乐属曲牌联套,颇似"诸宫调"的套曲。从"丑""包头"的称谓上讲,也像从宋元杂剧沿袭而来。

此外,韩城秧歌还集多种山西、陕西地区曲艺与小调之大成。在清朝末期,韩城秧歌取得十分快速的发展。然而,由于社会与历史的问题,进入20世纪韩城秧歌的发展不尽如人意。针对这一情况,我国在20世纪末开始制定各项保护措施,制定"五年保护目标""十年保护目标",并于2019年授予韩城市文化馆"韩城秧歌"项目保护单位资格。

(六)镇巴渔鼓

镇巴渔鼓是产生于陕西省南部地区镇巴县的一种民间曲艺,相传李唐时期就已经产生渔鼓。宋代苏汉臣绘制的《杂技戏孩图》中就有渔鼓,明代王圻的《三才图会》也有云:"渔鼓,截竹为筒,长三四尺,以皮冒其首,用两指击之……"

镇巴渔鼓主要分布于镇巴县的盐场镇、观音镇、泾洋镇、青水乡等地,以汉中市镇巴方言进行演唱,具有很强的地域性特征。一般是一人兼多角坐唱,采用曲牌和板腔综合体讲唱故事的形式为人们进行演出。20世纪50年代,由于社会发展迅速,我国的文艺事业显著回暖,开始出现曲目丰富的渔鼓表演。

三、陕西曲艺的音乐特色

谈到陕西曲艺音乐,首先映入人们脑海的就是气势磅礴、奔放豪迈、粗犷苍凉。但它应该还具有其他更为重要的特征,才使得陕西的曲艺音乐不断发展,并呈现出自己独特的面貌。

(一)苦音音阶

在陕西曲艺中,音阶分为苦音音阶与欢音音阶。苦音音阶由特殊的音律所

构成，有一个特性音微♭7，这个音的音高具有一定的游移性，介于♭7 和本位 7 之间。苦音音节最常见的调式为徵调式，假如是五声性旋律时，其调式音阶为 5♭7124，假如是七声性旋律时，其调式音阶为 56♭71234。在苦音音阶构成的各种不同曲调与旋律中，一方面，将 5、7 两音阶尽可能放在不过分突出的位置；另一方面，经常展现出对其调式特性音 7 和它上方五度音的偏爱，甚至用它们作为支持音，用在整个乐曲最突出的旋律位置，或句尾停顿处。而与苦音音阶相反的为欢音音阶，欢音音阶所组成的音乐旋律中从来不见♭7 音，很少见 4 音，常见音为 6 与 3。可见，欢音音阶与苦音音阶形成鲜明的对比。苦音音阶擅长表现抒情、悲凉、凄清的情感，欢音音阶长于表达人物欢乐的内在感受及浓郁的外在氛围等。

在陕西曲艺中，苦音音阶的受重视程度远远高于欢音音阶，这与三秦大地的特殊地理构造，以及长期以来的生活方式与风土人情关系甚为紧密。陕西自古为皇城所在地（周、秦、汉、唐等十三朝），但是也有大部分地区十分艰苦，人们面朝黄土背朝天，世代劳累，便产生一种以"苦"为主的感情基调。于是，陕西曲艺音乐中随处可见大量下行级进式的乐汇。

（二）兼容并蓄

陕西西安地区自古就作为都城而存在，被誉为"十三朝古都"，政治上的优势使陕西地区逐渐成为文化交流的中心。在陕西关中地区，素来就有各种艺术与文化产生，也有其他地区的文化来此"生根发芽"。久而久之，陕西的本土文化就在自身特性的基础上，吸收其他地区的外来文化，形成了一种兼容并包的文化体系。换句话说，虽然陕西的曲艺音乐以陕西民间歌曲作为根本和基础，但是在长久的发展与演进过程中，以及陕西地区一贯的对待外来文化的态度上，陕西音乐不断吸收和借鉴外地音乐，产生了十分强大的"文化消化力"。例如，明朝沈德符所撰写的《万历野获编》中就记载有《闹五更》《粉红莲》等著名曲牌，而这些曲牌本是来自两淮、江浙一带，后来进入陕西，在陕西很多曲种中都可见到。

（三）古朴苍凉

陕西见证了太多太多的历史故事，在先秦时期，这里有著名的牧野之战，

周灭商，开创了注重礼乐之教的朝代。在秦朝末年，这里有著名的高祖刘邦灭秦立汉。汉末，这里又上演诸侯争霸的无数场战争。近代，陕西的战争也是数不胜数。可见，陕西人民的生活自古就与战火相随。同时，陕西分为陕北、陕南、关中等不同区域，关中之地沃野千里，但是陕北却土地贫瘠。而恰恰在这贫瘠之地却有着世代在此生活扎根的陕北人民，他们面朝黄土背朝天，展现出一幅西北古朴苍凉的画卷。在这样的环境中产生的各种曲艺音乐，必然带有明显的地域特征，具有一种古朴苍凉、悲壮厚重的气度，沁人心脾、感人肺腑。

第二节　西府曲子的发展历史与特点

一、西府曲子的发展历史

关于西府曲子的起源，已经没有十分明确的历史文献可以考证，但是根据一些传说与口述，我们可以基本认为西府曲子源自陕西省宝鸡市凤翔县的"雍邑"。

清末人士郑筱斋出生于曲子世家，自小就对西府曲子耳濡目染，长大后虽然考取功名成为举人，但是也并未忘记西府曲子存在的重要意义。他曾说："雍城秦曲是秦穆公宫廷中的一种宫曲词。分正宫调、小宫调两种。正宫调由乐工、词工演唱；小宫调由歌童、舞女演唱。"[①]可见，产生于雍邑的雍城秦曲是西府曲子的前身，西府曲子产生后又分为正宫调与小宫调两种类别。

"汉时，清曲已在关中西部流行。隋唐时，曲子演唱更为昌盛，隋以来，今之所谓曲子（指宋代）渐兴，至唐始盛，今之繁声瑶秦，殆不可数。古歌为古乐府，古乐府变为今曲子。清代初期，西府曲子随移民流入甘肃敦煌，使曲子演唱的地区更为广阔。清代后期，西府曲子由坐唱形式开始发展为社火广场游演的小

① 杨瑞琦. 试论"西府曲子"的传承[J]. 戏剧之家，2017（6）：47.

戏曲。"①这说明,清朝时西府曲子的影响范围已经不再仅仅限于陕西的部分地区,而是向周边其他省份开始扩张,并逐渐产生更大的影响。清末民初时期,西府曲子的坐唱形式已经演变成社火广场游演的小戏曲,并涌现出很多特色的曲子班子,如岐山县马江乡曲子班、西北村曲子会、眉县孙家原曲子班等,并为人们展现了一出出优质的曲子演出,如《拾玉镯》《三娘教子》《借蜡》等。

时至今日,西府曲子成为我国重要的曲艺文化遗产,但是由于传统音乐的普遍式微,西府曲子的传承和发展现状也令人担忧。

第一,西府曲子班呈现后继无人的局面。很多年轻人为了多赚钱,都去城市打工,而一般的曲艺班需要20多人,很多曲艺班都出现了人手不足的问题。

第二,西府曲子演出报酬很低。虽然古时候西府曲子是宫廷乐,但是现在人们普遍喜欢流行乐,西府曲子发展空间受限。

第三,西府曲子道具不全。很多曲子班缺乏必要的道具,演出难以为继。

为了应对这些问题,政府也积极采取各种措施,以期达到促进西府曲子复兴的目标。我们还应当通过以下渠道,辅助保护和传承发扬西府曲子,一是努力建构网络文化传播平台。新时代是网络的时代,是自媒体的时代,人们应当学会运用这种即时性、广泛性的传播手段,把西府曲子厚重的历史文化底蕴展现到世人面前。二是努力创建重视文化、重视传统的社会文化氛围。在经济飞速发展的今天,一些人唯金钱论,而忽视内在的文化与品质。金钱固然重要,但是如果没有完整的"灵魂",金钱也失去其意义。所以,这必须引起每一个中华儿女的警觉,要有责任、有担当,真正认清文化传承的重要性。

二、西府曲子的风格特点

"西府曲子的内容取材广泛,配以音色各异、节奏不同的伴奏乐器,具有极强的感染力,是一座丰富的民间文学、民俗以及音乐的宝库。"②在论述西府曲子

① 杨瑞琦. 试论"西府曲子"的传承 [J]. 戏剧之家, 2017 (6): 47.
② 李爱金. 西府曲子唱词和曲调的艺术特征 [J]. 大舞台, 2015 (6): 126.

的风格特点之前，有必要对西府曲子的内容进行比较详细的论述，只有搞清西府曲子的各种概念与内容之后，才能对其特点有更加明确的认知。

（一）西府曲子基本内容

西府曲子，又名"西府秦曲""西府清曲""小曲调"，是陕西关中地区长久流传下来的一种传统民间俗曲，其表现形式多样，不仅有舞台戏、木偶戏，还有皮影戏与坐唱等表现方式。西府曲子广泛流行于陕西南部的凤翔、岐山、扶风、眉县、武功等地区。

西府曲子的曲牌结构主要有平弦曲子、月弦曲子、曲牌。平弦曲子擅长表现日常生活与爱情生活故事，月弦曲子擅长表现各种神话故事与英雄故事，曲牌主要是源自当地的民歌小调，这三部分共同构成西府曲子的曲牌结构。据统计，西府曲子的传统曲牌有100余篇，涉及各种内容，但是主要可以归结为两类，一是反映人们日常生活与社会情况的题材，二是反映历史人物、神话传说、建功立业、治国安邦等大型故事的题材。

西府曲子艺人们在上述曲牌与各种题材的基础上，运用自己熟练的技艺，展现出民间文人学士的丰富感情世界。这种感情既细腻又微妙，充满美好的情绪与积极的心态。

总之，西府曲子经过多年发展，已经成为我们不可忽视的文化艺术，"是关中西部民间音乐的缩影，是一部完整的民间音乐史稿。它的曲目曲词，是一座丰富珍贵的民间文学、民间诗词的巨大宝库"[①]。

（二）西府曲子唱词特征

1. 唱词押韵丰富

国内大部分戏曲都按照十三道大辙押韵，西府曲子作为我国戏曲阵容中的一名主力军，当然也在很多时候遵循这一规则，即一韵到底。但是由于西府曲子的

① 卢文娟. 简说西府曲子的独特魅力［J］. 戏剧之家，2017（5）：116.

唱词最早都是源自人们随意的口头相传，所以押韵并不严格，有很多地方并不是押同一韵脚，而是间接性、间断性、跳跃性的押韵。一般是以第一个上句起韵，跟随第一个上句的句子不押韵，而让再下一句押韵。也就是说，假如韵脚为第一个上句，那么之后的押韵全都放在双数句子之上。这种押韵的方式虽然不是全部唱词同一押韵，但是并不会感觉拗口，反而还会让唱词更加灵活多变，更加生动。

2. 唱词组合丰富

西府曲子的唱词组合方式多样，具有一定的丰富性。首先，在唱词的字数上，一般为三字，但是也会出现字数较多的情况，如十几字。其次，在唱词的类型上，包含律体长短句句式、山歌体句式、绝句言体句式。其中，律体长短句句式的应用最为广泛，包含短句与长句，短句是七字句，具有言简意赅的特征，能够在较短的篇幅内明确表现唱词的内容。长句是在七字句中添加字数，从而使句子整体变得更加通顺、更口语化，也更能配合陕西西府地区的方言特色。山歌体句式具有明显的山歌倾向，包含一问一答的句式等，如"我说一个一呀，谁对一个一，什么儿开花在水里？你说一个一呀，我对一个一，莲花儿开花在水里"。而绝句句式与我国唐朝时期的五言绝句与七言绝句在结构和形式上较为相似，五言绝句给人以紧凑、紧张、有力的感觉，七言绝句给人以哀恸之感，能够抒发整篇情感，能够把情感基调推向高潮。

3. 衬词衬句丰富

西府曲子还注重衬词衬句的运用，具有比较丰富的衬词衬句，利用它们配合各种叙事题材和情感基调，能够有效渲染出唱词所表达的氛围与环境，富有较强的感染力。那么何为衬词与衬句呢？衬词衬句实际上就是在演唱过程中根据曲牌唱调与旋律特征，以及唱词的音节，加入的各种包含很强节奏感的口语性语言，一般并不包含实际内容，对全文的内容与意义影响不大，却不可或缺，能够起着与正格词句相同的重要作用。

（三）西府曲子曲调特征

唱词是整个曲子的内容，是整个故事的文字载体。唱词固然重要，但是曲调也同等重要，缺乏悠扬的曲调，则不能成就一首完整的西府曲子作品。

1. 曲调种类丰富

西府曲子的曲调种类丰富多样,以平弦与月弦两种曲调为主,二者可谓"平分秋色",共同组成西府曲子曲调的一体两面。平弦的特点为旋律性强,流畅的曲调之中又多有婉转之情,有大约 100 首曲目与 50 多首不同的曲调,代表作有《放风筝》《十里墩》《十对花》《劝才郎》等。月弦的特点为内容承载量大,能够包容各种不同人物的不同性格,对情感的渲染富有极强的张力,如《皇姑出家》《小姑听房》《黛玉葬花》等。

2. 乐器组合丰富

西府曲子在演奏中往往需要各种乐器组合,组合方式较为多样,一般包含笛子、板胡、竹板、甩子、三弦等乐器。演奏者能够根据不同曲目的题材,运用不同的乐器组合,从而表达不同的内容,渲染不同的环境气氛。

第三节 陕西快书的发展历史与特点

一、陕西快书的发展历史

陕西快书的发展历史并不算久远,是一种新兴的说唱艺术,是刘志鹏先生于 20 世纪 50 年代将山东快书、快板等艺术加以融合而产生的一门曲艺艺术。但是作为其重要组成部分的山东快书,则有多年的历史。

(一)山东快书

关于山东快书的起源,说法甚多,大致可以分为三种。

第一种,山东快书源自明朝万历年间,由当时山东临清一位落魄的武举人所创。这位武举人名为刘茂基,虽然尚武,却也喜欢文学,时常研究名著《水浒传》。久而久之,他便根据《水浒传》中武松的故事进行改编,自己编出一套独特的唱词。刘茂基在大街上露出一条臂膀,模仿武松的动作与神态,拉着武松的架子,一边敲击瓦片,一边用自己的乡音合辙押韵地进行演唱。时间一长,人们都来听他的演唱,这种演艺模式便逐渐传开,形成了山东快书。

第二种，山东快书源自清朝咸丰年间。相传咸丰年间山东济宁有一个贫寒文人名为赵大桅，他屡次考试不中，后来无意间在庙会上听到山东大鼓著名艺人何老凤的演唱，认为何老凤的山东大鼓十分有趣，便经过自己细致地琢磨，加入简单的腔调，编出一套关于武松的故事开始演唱，后来就慢慢形成了"武老二"这种民间说唱的艺术形式。

第三种，山东快书源自山东鲁中一带的农村，产生的具体时间不详。但是根据山东快书老艺人周侗宾与傅永昌所说，1828年有一批落第举子，他们落第后在返乡途中遭遇大雨，无法返回。为了发泄心中的不满，宣泄心中的愤懑，他们便以民间传统故事为背景和依据，利用自己撰写文章的能力，编成《武松传》说唱。这些人中其中一人名为李长清，自幼能说会道，能够对《武松传》进行活灵活现的演绎，遂将该书带回，后来与其表侄傅汉章去山西，因阻邯郸，无奈拿出《武松传》五回，交傅汉章在关帝庙前以竹板节念唱，得钱还乡。经过此事，李长清认为自己的侄子具有很出众的演唱天赋，便把这本《武松传》赠予他。傅汉章拿到这本《武松传》之后，自己也对其产生了浓厚的兴趣，时常抱着这本书睡觉，早上起来就开始翻看，直到深夜才闭上眼睛，有时甚至连做梦都会说出有关《武松传》的梦话。在傅汉章的潜心研究之下，他迅速将其加以充实发展，并在曲阜林门会正式"撂地"演出，演出引起较大反响，一发不可收拾，受到当地群众，以及来往商客、旅客的热烈欢迎。根据这一历史线索，我们可以推断傅汉章是最早演出山东快书的艺人，至今约有150年的历史。

（二）陕西快书

20世纪50年代，即中华人民共和国正式成立几年后，在党的正确领导下，开启了"文化昌盛""百花齐放""推陈出新"的文艺时代。

这一时期，陕西省的曲艺舞台之上突然涌现出一种全新的曲艺形式，人称"陕西快书"。这种曲艺形式与之前都有所不同，既包含山东快书的部分特点，又具有陕西方言与陕西人的豪迈与奔放特性。

20世纪50年代后，不同区域的人来往越来越密切，各种贸易也开始复苏。所以，陕西快书不仅流行于陕西各地，成为陕西许多县乡与村镇中最为亮丽的风景线，也迅速传到陕西省之外的其他地域，如西北地区、西南地区、我国中部地

区等。

需要注意的是,陕西快书就是在山东快书的基础上,经过相关领域艺人的不懈努力才终于创造而成的艺术成果。不过,陕西快书也包含一些陕西快板的成分,如传统秦腔剧《辕门斩子》《二进宫》中就包含部分快板形式的台词。

在中华人民共和国成立之前,陕西快板常常被人们用来当作是一种混钱养家的手段。虽然有很多人喜欢这种说唱方式,但是由于旧社会的黑暗,没有人承认这是一种艺术。新中国成立后,劳动人民当家做主人,快板也得以翻身,成为一门人人都认可的艺术。在快板成为人们普遍认可的艺术之后,学习快板的人也逐渐增多。在众多的快板爱好者之中,涌现出一批表演艺术家,他们共同为陕西快书的发展起到助推作用,促进快书这种曲艺形式不断发展、不断完善。

二、陕西快书的风格特点

既然陕西快书源自山东快书与传统快板,所以它必然具有山东快书与传统快板的部分特点。当然,陕西快书更独具自己的特点。

(一)情节上包含路子与扣子

路子,指所讲述的直线发展的故事,一般就是一个故事配一条线。这个路子就是故事的单线发展,往往用来作为推进故事情节发展的主要动力。例如,《换锤》中就是通过解放军战士张春雷和连长比赛抡锤这件事情作为路子,张春雷要和连长比试抡锤,但是张春雷却输掉比赛。之后,他下定决心练习,一定要赶上连长,这便是《换锤》的全部剧情。可见,这一故事线索简单,只有一条线索,让人清晰易懂。此外,再无别的矛盾冲突,再无其他故事线索。

扣子,指故事在发展中,不能单单以一条线索作为脉络,而是要穿插一些其他线索,让故事变得更加丰富和生动,从而出现故事中的主要矛盾与次要矛盾,形成各种冲突,以及跌宕曲折的情节。这样一来,既能够带给观众以出乎意料的效果,又能够把故事发展的结果控制在情理之中,从而起到扣人心弦、增强观众欣赏兴趣的作用。需要注意的是,这整个过程必须入情入理,各种情节不能生搬硬套,一定要尽量贴合实际,自然和谐,故事不能过于荒诞,矫揉造作。

（二）语言上以关中语言为主

关中语言也被称作"关中方言"，是陕西关中地区经过漫长历史发展而形成的语言人文特征。关中方言是关中文化的重要组成部分，是关中各项艺术的滋养成分，更是传承千百年关中文化的载体。比较常见的关中方言如下：坏叫（hɑ），下叫（hā），大叫（tuō），钱叫（gá），美叫（liáo），看叫（còu）。

陕西快书在语言上以关中语言为主，如果忽视了这个特点，就没有"陕西"味了，往往会变成快板书。运用关中语言，一方面切合现实、贴近群众，能够让艺术通俗易懂；另一方面，方言具有一定的诙谐性、滑稽性，有利于陕西快书吸引更多的听众。

另外，陕西快书属于韵诵类的曲种，同山东快书、快板书等一样，通常采用"十三辙"，都是一韵到底，中间不换韵，让整场唱词更具韵律性，更加朗朗上口。

（三）伴奏上以"四叶瓦"为主

任何说唱艺术都需要与其最为合适的伴奏乐器。例如，山西快书的伴奏乐器为两只月牙同板；普通快板书的伴奏乐器为一副大竹板与一副带子；常规戏曲中的伴奏乐器为梆子与边鼓。而陕西快书的伴奏乐器为四页4寸长的竹板，由于竹板的形状与民居顶部的陶制瓦片比较相似，所以被形象地称作"四叶瓦"。

第四节　长安道情的发展历史与特点

一、长安道情的发展历史

长安道情是古时陕西长安地区的道教徒以道教传统故事为主题，进行的唱词诵经与教义演绎活动，故名"长安道情"。又由于长安处于关中地区，所以长安道情也被称为"关中道情"。

7世纪初，唐太宗李世民在部分道士协助下取得皇权。道教徒由于帮助李世民有功，所以获得了一些特殊权利。自己的社会地位也有了明显的提升。道教徒们为了继续巩固自己的地位，为了宣传自己，推广自己，便开始形成一种口语

化、说唱化的演出形式,从而扩大道教的影响力,这可以算作道情的起源。而长安道情正式形成是在唐朝中晚期,大致在8—9世纪,距今已经有1000多年的历史。这一时期,佛教与道教双方为争取更多的信徒,都普遍开展各种"讲唱"活动,道教徒们除了"讲唱",还加入很多表演动作,道情便开始在这种愈发增多的演出形式中逐渐丰富起来。

图6-1 长安道情乐器

进入宋朝靖康年间,社会中逐渐产生了新的道情伴奏乐器。新的乐器以竹子作为基本材质,将其削成直径2寸,长度约为5尺的笛子形态。明清时期,道情则迎来其最关键的发展阶段,产生了较大变化。我们现在所留存的道情曲目大部分都源自这一时期,虽然也有部分唐宋时期的名篇佳作,但是其数量、规模都无法与明清时期相比。另外,这一时期的道情还展示出很强的融合性与丰富性,既承袭唐宋旧乐,又吸收大江南北各种不同的曲调,还把民间的各种小调拿来借鉴和吸收,这就促进了道情的交融发展与变化。

二、长安道情的不同类别

长安道情分为词牌体与板腔体两种不同类别。

词牌体音乐的曲式一般是一段体,偶尔会有引申式二段体等,但是比较少见,其表现力不如一段体更强、更紧凑。常见的一段体包括两头蔓、莲花词、大还香等,引申式二段体则有耍孩儿、皂罗袍等。总的来讲,词牌体音乐吸收了明清时期陕西关中地区民歌的特点及古时由西方与东南亚传入的宗教文化,表现出多元的文化魅力。

板腔体音乐相较于词牌体音乐则略多些,包括慢板、飞板、说道情、二流板等。慢板,指速度较慢的一种形式,强于写意抒情,常常体现在唱段前部分的开始。飞板,指快简慢繁的形式,节奏一般较快,适用于剧情节奏紧张的紧要关头。说道情,是一种二流板吟咏化的板式,强于说唱,其节奏不必拘泥于一种,

反而比较自由，表现出任意节奏与速度。二流板，是最为常见的一种板式，有 2/4 与 3/4 节拍，分为阳波与阴波。二流板速度适中，既能够抒情又能够叙事，应用性最广，词格分为上下句。

总之，长安道情的发展史承载着我国民间音乐、戏曲艺术、乡俗礼习、宗教文化等多学科的衍变信息，保存着较为丰实的史料，具有重要的艺术科学研究价值。

图 6-2　长安道情《祥云谷》剧照

第七章　发展之路：陕西特色音乐文化的创新

第一节　陕西音乐文化创新发展路径

一、促进陕西传统音乐文化与新兴音乐文化结合

陕西音乐文化历史悠久，包含十分深厚的历史文化底蕴。首先，陕西西安为十三朝古都，历朝历代帝王将相居于此，留下无数的文化遗产，形成庞大的历史文化宝库。其次，陕西地区地形复杂，包含陕北地区、陕南地区、关中地区，不同地区具有不同的地貌特征与气候条件。陕西人民处于不同的地理环境，往往会产生不同的生活习惯、民风民俗、语言特征等。再次，陕西地区处于华夏大地与西方诸国交流交往的咽喉要道，来自西方各国的文明与艺术多汇聚于此，而我国传往西方的丝绸、珠宝等物品也常常在此处经过。久而久之，陕西地区则成为国内外文化交流的中心，可谓"文化大都会"。在以上的地理、文化、经济多重因素的共同影响下，陕西地区的传统文化可谓丰富多彩，其文化种类、文化历史与其他省份相比，皆有过之而无不及。陕西地区在这样的背景之下所产生的音乐文化种类更是数不胜数，如紫阳民歌、绥米唢呐、西安鼓乐、蓝田普化水会音乐、陕北民歌、镇巴渔鼓、高陵洞箫、旬阳民歌等。陕西音乐文化为我们提供了十分宝贵的文化遗产，是音乐史上不可或缺的瑰宝。

然而，随着现代化进程逐渐加快，人们在新兴文化刺激下，逐渐淡漠了对陕西音乐文化的兴趣。由于陕西音乐文化为我国传统音乐文化，其年代久远，历史悠久，而在快节奏的时代，人们往往不愿意花费时间去认知和了解传统文化背后的故事，导致人们逐渐对传统音乐文化失去信心与兴趣，认为新兴音乐文化才是顺应时代潮流，而不再认可传统音乐文化。这成为当代音乐发展的"隐忧"。

针对这一问题，我们认为促进陕西音乐文化的创新发展，需要寻找一条可行路径，要让人们更乐于去接触它。所以，可以借助人们喜欢新兴音乐文化的这一特点来进行研究，促进传统音乐文化与新兴音乐文化的结合不失为一项有效措施。一是传统音乐文化具有更多深层意义，其流传千年必然具有更多合理化的成分，承载了大量华夏儿女的民族记忆；二是新兴音乐文化更能够调动人们学习音乐、接受音乐的兴趣，但是其内涵与价值仍需考证，而传统音乐文化恰恰是对于新兴音乐文化的充实与丰富；三是对二者进行结合，人们虽然乐于接受新兴音乐文化，但是在接受的同时，也会伴随传统音乐文化的渗透，能够让人们更多地感受传统音乐文化的魅力。

涉及具体实践路径，需要从多个层面、多个维度入手：

第一，相关部门应当充分认识陕西传统音乐文化的意义所在，真正对其引起重视。如果只是表面重视，而实际上仍然采取"老一套"，那么对于陕西音乐文化的发展则没有任何意义，甚至还会起到反作用。所以，相关部门应当制定相关政策。例如，制定陕西音乐文化的保护政策，保护各种音乐文化遗产，收集相关资料与文献，并进行进一步研究。又如，成立陕西音乐文化保护与促进发展协会，协会成员由音乐界知名人士、音乐工作者及音乐爱好者共同组成，他们共同承担传承与弘扬陕西音乐文化的任务，如果能够取得比较明显的成绩，则授予"文化保护与传承人"荣誉称号，等等。

第二，社会各界人士可以共同参与音乐文化保护与复兴的活动。例如，共同组建相关团体或组织，定期开展相关活动，加强对陕西音乐文化的宣传与弘扬，促进群众对于音乐文化的了解，深化群众对于陕西传统音乐文化的认知。

第三，陕西高校可以开设陕西音乐文化课程，对学生进行音乐文化普及性教学，课程不应单单局限于音乐学与其他艺术类学生，而应当涉及各个专业的不同学生。学生是祖国未来发展的生力军，为他们普及相关知识，有利于未来的音乐文化建设。所教授的音乐内容应当包括传统音乐文化与新兴音乐文化，促进新老音乐文化的结合与共融，从而为陕西音乐文化发展与创新赋予更多活力与动力。

二、促进陕西音乐文化与其他区域音乐文化融合

音乐文化,属于文化的一部分,与思想文化、节日文化、中医文化等,共同构成多姿多彩的中国传统文化。由于我国疆域辽阔,种族众多,不同区域间具有极大的差异性,所以陕西音乐文化与我国其他区域的音乐文化必然具有明显的分殊。例如,陕西音乐注重豪迈、苍凉、粗犷,江南音乐注重婉约、温柔、细腻。

在当代社会,事物发展变化较之古代更快,无论是音乐文化还是其他文化都在不断发展与变化之中。若想实现自身创新发展,必须善于借鉴、吸收其他文化所长,为己所用,才能获得不断生长、不断提升的"养分"。所以,陕西音乐文化应当与我国其他区域音乐文化进行融合,从而获得更好的发展。

第一,有关部门应当成立陕西音乐文化交流促进协会,鼓励和支持音乐方面的工作者与爱国者进行音乐文化交流,一方面,有利于陕西音乐吸取其他地区音乐文化的有益内容,从而充实自身,促进发展与创新;另一方面,有利于不同地区音乐文化互相吸取经验,促进各种音乐文化在交流中互鉴,在互鉴中共融,在融合中不断进步和创新。

第二,有关部门制定相关政策,促进文化交流。例如,制定鼓励政策,对于入陕进行音乐文化交流的音乐组织与其他学术组织,给予适当资金支持,以吸引更多音乐文化融入陕西地区。又如,为陕西音乐文化研究机构下发部分研究经费,支持他们大力研究和创新陕西音乐,支持他们与其他地区音乐文化研究组织广泛交流。

三、促进陕西音乐文化与国外音乐文化交流互鉴

文化全球化,是指世界上的一切文化以各种方式,在"融合"和"互异"的同时作用下,在全球范围的流动。文化全球化同经济全球一样,是一种世界发展的趋势。文化为经济打头阵,经济为文化发展注入新动力。全球化创造了大量物质文化与精神文化,它们共同构成人类文明的宝库。在科学技术愈发先进的今天,世界各个角落的距离被拉进,人与人之间的交流变得更加便利,文化之间的碰撞与交流同样如此。所以,我们应当重视文化全球化的时代趋势,推行文化交

流与互鉴，从而吸收不同文化的有益成分，丰富和充实自己的文化。在全球化趋势更加明显的21世纪，陕西音乐文化的发展，应当结合国外音乐文化进行融合与创新，从而真正丰富陕西音乐文化的内涵。

第一，相关部门组建对外音乐交流团体与组织。团体成员以陕西音乐爱好者、音乐文化工作者等构成，主要进行陕西音乐文化研究、国外音乐文化研究、国内外音乐活动计划制定与筹办等工作，从而促进音乐文化交流。例如，举办跨国音乐节、国内外音乐伟人纪念日音乐会等活动。

第二，政府给予音乐文化交流活动以资金支持和政策支持。首先，制定鼓励陕西音乐文化发展的相关政策，为其发展创新"扫平障碍"；其次，保护和传承陕西音乐文化，使其具有适宜发展的政治环境与社会环境；再次，增设陕西音乐文化创新发展基金，为各种国际音乐文化交流活动提供资金支持。

另外需要注意的是，陕西音乐文化与国外其他音乐文化进行交流的过程中要遵循几点原则：一是坚持陕西音乐的主体地位，始终以借鉴和吸收其他优秀音乐文化充实陕西音乐为主题和宗旨，从而实现陕西音乐的创新；二是奉行"音乐无国界"的准则，对待任何国家、任何种类、任何风格的音乐文化都要一视同仁、同等看待，不可带有任何差异性色彩，更不可歧视他国音乐文化；三是增强创新意识，做到不因循、不守旧，勇于开拓新型音乐风格，为陕西音乐文化赋予更多新颖元素。

第二节　陕西音乐中二胡技法的创新运用

一、吸取二胡传统技法精华

二胡作为我国著名的传统乐器，在漫长的历史发展过程中，对我国音乐发展具有十分重要的意义。

进行二胡技法的创新，应当善于吸收传统技法的精华。二胡演奏技法经历了多年发展，其中蕴含着很多合理的成分，正所谓"物有本末，事有终始"，二胡创新为"末"，二胡传统精华为"本"，只有将"本"掌握好，才能做到真正地创新。倘若舍本逐末、本末倒置，只一心追求创新，丝毫不学习二胡基础与二胡

传统技法，那么创新只能成为一句空话。所以，"在重视演奏技巧整体提升的过程中，只有不断吸取传统文化艺术的精髓，加强对于传统文化艺术的培养，才能在新时期二胡演奏事业的发展中，秉承自身的独立创新精神，从而保持自身的独特魅力。"①二胡演奏者必须刻苦学习传统技法，经过长久练习，熟练掌握技艺，充分吸取传统技法的精华，才能真正实现二胡技法的创新运用。

二、进行多元音乐艺术交流

在一定程度上，文化都是互通的，音乐艺术同样如此。研究二胡创新时，在坚持二胡主体地位的前提下，积极结合其他音乐文化，进行音乐艺术交流，能够有效促进二胡技法的创新。

第一，要坚持二胡的主体地位。这是因为，二胡在真正的演奏过程中，一般并不是"单打独斗"，需要其他艺术的协助与配合，而不同的音乐在发展历程中，都要互相吸取精华，所谓"取其精华，去其糟粕"即是此意。研究二胡技法创新，需要格外注重二胡的主体性地位，否则在进行文化交流中，容易丧失二胡本身的特点，容易随波逐流，盲目效仿其他音乐。例如，有些二胡艺人一味寻求创新，不断效仿其他音乐模式，最后使自己的二胡演奏丧失独特的音乐风格，反而失去生存机会。所以，一定要注重二胡的特色，坚守其"本位"。

第二，要提升音乐品位与音乐鉴赏能力。在多元文化竞争的时代，难以避免出现良莠不齐的情况，固然有众多优秀的音乐文化与音乐技法，值得我们去欣赏、去学习，但也不乏浑水摸鱼之人，他们抄袭他人音乐，其作品经常东拼西凑。二胡在与其他音乐交流的过程中，我们需要保持理智的头脑，具备敏锐的艺术辨别意识，要善于分辨其他音乐的优劣，吸取精华部分，以使二胡创新在面对多元化音乐的冲击下探索出符合自身的发展之路。

① 邵暄雯. 新时期二胡演奏艺术发展探析[J]. 北方音乐，2020（6）：24.

第三节　陕西音乐文化与多媒体结合的应用

一、大力支持多媒体技术发展创新

人类社会在发展中，经历了18世纪第一次工业革命，进入蒸汽时代。机器取代了人的手工劳动，极大地发展了生产力，促进了资本主义的发展；经历了19世纪第二次工业革命，进入电气时代，出现了发电机、电灯、电车等。

如今，人类进入多媒体主导的信息化时代，人类的许多活动都可以通过多媒体技术完成。在探寻陕西音乐文化的创新之路时，应当顺应时代发展潮流，巧妙运用多媒体技术，让陕西音乐文化通过多媒体这一新型载体，在社会中传播得更快、更广、更远。

第一，政府制定相关政策，支持多媒体技术发展。例如，对多媒体设备制造业提供相应扶持，对多媒体销售行业提供适当鼓励，为多媒体传播行业提供更多就业岗位，等等。

第二，社会加大对于多媒体技术宣传力度。历史上，伴随人们获取信息最为悠久的方式莫过于报纸，即使在当代社会，也有相当多的"老一辈"人群喜欢通过阅读报纸获取资讯。社会应当大力提倡多媒体，促进人们真正意识到多媒体技术在当代社会的重要意义。只有使用多媒体技术的人群越来越多，其技术发展与创新程度才能稳步提高。

二、积极拓宽多媒体技术应用渠道

当代社会，多媒体技术已经发挥着越来越重要的作用，多媒体技术也已经融入我们日常生活的方方面面，包括人们的生活、学习、出行、办公、展览、会议等诸多层面。当然，音乐也不例外，很多场所开始应用多媒体技术展现音乐文化。例如，运用楼宇电视播放音乐作品，向市民展现多样的音乐文化；运用网络宣传音乐文化，各种类型的音乐软件层出不穷，在我国数以亿计的网络用户中产生巨大影响。

陕西音乐文化若想取得更加全面的发展，可以与多媒体技术相结合，开创一

条创新的音乐文化发展之路。

第一,运用多媒体技术,拓宽陕西音乐文化传播领域。以前,音乐只能通过广播等渠道进行传播。而如今,我们可以通过网络、电视等各种各样的新媒体技术对音乐文化进行传播。例如,设计更多更新颖的音乐软件,通过视觉设计、网站设计等技术手段,对音乐进行传播;在市区公交车内置的移动电视中,加入更多音乐元素,或者播放音乐频道;在各种写字楼、办公楼的楼宇电视中播放音乐文化相关内容,从而使音乐文化与多媒体技术实现更广泛、更深入的结合。

第二,开发新型多媒体教学模式。多媒体教学方式自20世纪起就已经逐渐进入我们的视野,并且伴随科学技术发展,已经愈发普遍。但是,多媒体在教学中常常面临各种各样的问题,一方面,多媒体技术虽然能在一定程度调动学生的积极性,但是却难以令其长时间集中学习的注意力;另一方面,多媒体教学往往具备更多的观赏性与娱乐性,对于知识深化并没有明显帮助。而新型多媒体教学,是结合启发教学、翻转课堂等新型教学观念,对学生进行音乐文化教育的一种途径,是多媒体技术在音乐教育中的积极尝试。多媒体技术的拓展应用,能更有效地促进陕西音乐文化与多媒体技术的结合与实践。

第四节 陕西音乐文化在高校教育中的传承

一、提升音乐课程教师水平

教师是教育事业的主力军,促进陕西音乐文化在高校教育中更好地传播与传承,先要着力提升音乐教师的专业水平。使教师无论是在思想观念上,还是在专业能力上,都能够真正担当起传承音乐文化的使命。所以,提升高校音乐教师各项能力与素养是该项工作的重点。在具体实施中,应当结合高校教师专业发展理论而展开。教师专业发展理论是21世纪以来,在教育领域出现的重要理论。该理论认为,教师不是单纯的课本知识的教导者和转述者,而应当是具有正确的思想观念体现、专业思想、专业能力、专业知识的教育人才。首先,教师应当具备正确的价值观,要把爱国精神与敬业精神当作自己思想体系的核心。要清楚教师本职工作所在,在教育中以师德为先,真正做到爱岗敬业,把教书育人作为自己

的使命,而不是完成既定任务。要对学生充满关爱,无论学生的成绩高低,都要对他们一视同仁。其次,教师应当具备充实的知识储备,一方面,教师应当对各种通识性知识有所涉及,无须"门门精""门门通",但需触类旁通,即对于各种基础性的知识都有所了解;另一方面,教师应当对自己专业领域的知识有比较深入的研究,对于音乐与相关文化,应当在自己的教育实践中逐渐形成一套自己较为深刻的观点。再次,教师除了具备品德素养与知识储备之外,还应当具备一定的能力,包含教学能力、实践能力及处理各种其他情况的能力。在以上理论体系的指导下,我们应当为促进陕西音乐文化在高校教育中的传承,而大力提升音乐教师专业水平。

第一,音乐教师应当清楚提升自身专业水平的重要性与意义。在日常工作与生活中,要时刻谨记身为一名高校教师的职责,把充实自己作为一项"要务"。例如,自己制订专业发展计划,每天或每周抽出部分时间,阅读马列主义相关书籍,提升自己的思想觉悟;观看红色影片,提升自己在教学工作中的奉献精神;进行自学,深化自身对于陕西音乐文化知识的认知深度;等等。

第二,音乐教师应当积极参与各类在职培训。在职培训能够对教师全面提升自身水平起到积极帮助。不过,这也需要有关部门的帮助与协调。首先,有关部门应当多渠道筹措教师在职培训经费,解决资金短缺的问题;其次,有关部门应当制订更加系统、完整的政策,使教师在职培训有保障。例如,实施在职培训的"引进来"制度与"走出去"制度,既可以引进教育资源,邀请相关领域的专家走进校园,让教师从中真正受益,丰富自身,也可以让教师进入其他校园或教育机构,与行业内的其他人员进行广泛交流与探讨,进行共同的培训与学习,让大家分享新教育理念和教育思想,争取能够互相取长补短,共同进步。

第三,音乐教师应当学会进行教育反思。教育反思对于教育工作者有重大意义。首先,教师要反思之前的教学思维习惯与行为习惯,真正做到师生共同思考、共同学习。其次,音乐教师要反思音乐课程的教学实践。再次,教师要反思自我的知识与水平。通过以上反思的方式,明确自身不足,从而逐渐朝着更高水平不懈努力和奋斗。

二、丰富音乐课程形式种类

音乐课程是传播音乐文化的重要载体，教师需要通过授课，将各项知识传授给学生。所以，课程设置对于陕西音乐文化的传承与弘扬也尤为重要。我们应当制订更加丰富的音乐课程体系，无论是课程的形式，还是课程的种类，都应在一定程度上得到重视与提升。

第一，高校的陕西音乐课程设置要多元化。课程多元化，指实施多种不同的课程模式。当代新型教学模式层出不穷，如翻转课堂、讨论教学法、直观演示教学法、练习教学法、读书指导教学法、任务驱动教学法、参观教学法、现场教学法、自主学习教学法等。在音乐教育中，应当根据课程内容的不同需求，制订多元教学方式，设置多元的音乐课程。

第二，高校的陕西音乐课程设置要理论与实践并重。在应试教育的背景下，我国多年应用传统课程教学模式，重理论，轻实践，虽然在一定程度上提升了学生的考试成绩，但是却无法真正提升学生的各项能力，更无法真正激发学生的学习兴趣。在音乐教学中同样如此，学生能够在理论课堂中学到部分理论知识，了解一些音乐文化，但是由于课程过于注重理论，学生在枯燥乏味的课堂中丧失了对知识的兴趣，学习效率低下，还会对陕西音乐文化产生"厌烦心态"。这样一来，不利于陕西音乐文化的传承与发扬。所以，我们应当提倡理论与实践相结合的课程设置，既能够激发学生对于陕西音乐文化的兴趣，又能够让他们在实践中加深知识印象。例如，加入实践音乐课程，带领学生体验陕西传统乐器，包括陕西筝、二胡、三弦等。又如，带领学生参观陕西音乐博物馆，让他们真正去体味音乐文化的魅力，从而逐渐形成对于陕西音乐文化发自内心的重视。如此，学生们才能真正投身于陕西音乐文化的保护与传承。

三、完善音乐课程教学计划

教学计划包含两个层面，一方面，教学计划是教学活动必不可少的第一步骤，教师每每进行教学活动之前，先要制订比较完善的计划，从而使课堂更加连贯，获得更好的教学效果；另一方面，教学计划也是学校统筹安排的一部分，只有受到学校支持的教学计划，才能够真正实施于课堂实践之中。

之前，我国多数学校对于教学计划的制定并没有进行细致的研究，学校只是要求教师在学期内把课本中涉及的内容讲完即可，而教师在课堂中也经常缺乏充足准备，常常是"边讲边想"，这种情况在音体美等课程中尤为普遍。很多音乐教师更是如此，并未对自己的音乐课程提前制订完善的计划，从而使得课堂效果事倍功半。

为了更好地传承陕西音乐文化，应当将音乐课程的教学计划尽量完善。

第一，高校应当制定学习陕西音乐文化课程的目标，让教师和学生意识到音乐文化的重要性。例如，在学校网站与图书馆网站中发布相关政策与公告，让高校内全部师生开始关注陕西音乐文化。又如，在学校的人才培养计划中，加入陕西音乐文化课程相关学分，将其纳入学分修习系统之中。

第二，高校教师自身要提起对于陕西音乐文化的重视，在上课之前应当努力制订比较完善的教学计划。教学计划包含教学步骤、教学内容、教学方法、教学目标等内容。一方面，音乐教学计划的设计要以陕西音乐文化为主体，不可偏离；另一方面，具体教学实践过程要按照已制订的计划进行，以保证陕西音乐文化课程的顺利开展。

参考文献

专著：

［1］孙伟刚，梁勉.大音希声：陕西古代音乐文物［M］.西安：陕西人民出版社，2016.

［2］黎峰，沙莎.对话：陕西当代文化名人访谈［M］.西安：陕西人民出版社，2016.

［3］黄茜.音乐经典视唱［M］.合肥：安徽文艺出版社，2016.

［4］范磊.高考音乐理论基础方略［M］.北京：光明日报出版社，2016.

［5］杨正君.音乐分析基础谱例集：上［M］.上海：上海音乐学院出版社，2016.

［6］张新科.扬葩振藻集：陕西师范大学中国古代文学博士点建立三十周年毕业博士代表论文集：上［M］.西安：陕西师范大学出版总社，2016.

［7］王中山.全国古筝演奏考级作品集：第3套第1-5级［M］.郑州：河南文艺出版社，2016.

［8］何初.琴童乐中国民歌钢琴改编小品集：浅易版上册［M］.广州：花城出版社，2016.

［9］饶宁新.广东古筝考级曲集：上册［M］.广州：花城出版社，2016.

［10］何初.琴童乐中国民歌钢琴改编小品集：浅易版下册［M］.广州：花城出版社，2016.

［11］王正强.秦腔考源［M］.兰州：甘肃文化出版社，2016.

［12］刘邵安.守望承诺［M］.西安：西安交通大学出版社，2016.

［13］李继武.一阳来复［M］.西安：三秦出版社，2016.

［14］陈聪.筝意［M］.南昌：江西高校出版社，2016.

［15］邓绍圣.口琴自学教程［M］.2版.上海：上海音乐学院出版社，2016.

［16］梁晶.乐雅育新［M］.西安：西北大学出版社，2016.

［17］本书编委会.中外乐曲卷：钢琴伴奏版小提琴名曲选［M］.北京：中央音乐学院出版社，2016.

［18］杨琳.融汇与承继丝绸之路文化研究［M］.西安：西安交通大学出版社，2016.

［19］肖楠楠.民歌视唱精选（汉瑶篇）［M］.广州：暨南大学出版社，2016.

［20］鱼说. ZZ听书去游学［M］. 成都：天地出版社，2016.

［21］高延龙，许静洪. 地方本科院校转型发展思考与探索［M］. 西安：陕西科学技术出版社，2016.

［22］刘思祥. 凤阳花鼓全书文集卷［M］. 合肥：黄山书社，2016.

［23］李炎，王佳. 区域文化产业研究（2）［M］. 昆明：云南大学出版社，2016.

［24］赵沨. 中国乐器《赵沨全集》附卷［M］. 北京：中央音乐学院出版社，2016.

［25］《新闻晨报》周刊部. 弄堂风流记［M］. 北京：北京联合出版公司. 2016.

［26］张克，王兴君，宋学永. 计算机基础［M］. 西安：西北大学出版社，2016.

［27］山西省文物局. 晋陕豫冀博物馆理论与实践研讨会论文集：2013版［M］. 太原：山西人民出版社，2016.

［28］王中山. 全国古筝演奏考级作品集：第3套第6-8级［M］. 郑州：河南文艺出版社，2016.

［29］孙昭. 梨园拾音 论当代戏剧的发生与发展［M］. 上海：上海科学技术文献出版社，2016.

［30］胡俊藩，李万凌. 先周历史文化研究初探［M］. 西安：三秦出版社，2016.

［31］乐海. 长笛考级曲目大全：初级篇1-4级［M］. 北京：北京日报出版社，2016.

［32］张珑. 回忆中西女中：1900—1948［M］. 上海：同济大学出版社，2016.

［33］陈中. 中老年喜爱的简谱钢琴名曲100首［M］. 长沙：湖南文艺出版社，2016.

［34］王康平，刘艳杰. 如何填报高考志愿2017［M］. 厦门：厦门大学出版社，2016.

［35］杨光雄. 二胡实用练习精选：下册［M］. 北京：中央音乐学院出版社，2016.

［36］宋倩雯. 陕西关中民间音乐的传承研究［M］. 哈尔滨：哈尔滨工业大学出版社，2018.

［37］程天健. 中国民族音乐概论：修订版［M］. 上海：上海音乐学院出版社，2018.

［38］赵唯俭，徐律. 中央音乐学院校外音乐水平考级曲目小提琴：第1-4级［M］. 北京：中央音乐学院出版社，2018.

［39］于少勇，白光斌，黄海. 大学体育［M］. 西安：西安电子科技大学出版社，2018.

［40］徐而缓. 徐而缓之唱四方［M］. 广州：广东人民出版社，2018.

［41］张振涛. 田青印象［M］. 北京：文化艺术出版社，2018.

［42］王萍. 西北民间小戏文化研究［M］. 兰州：甘肃人民出版社，2018.

［43］西安音乐学院. 唯寄歌舞寓长安［M］. 西安：三秦出版社，2018.

［44］傅功振. 关中民俗文化概论［M］. 西安：西安交通大学出版社，2018.

［45］赵宁，刘洁，范丹鹏. 钢琴基础［M］. 开封：河南大学出版社，2018.

[46] 查明哲.《中华士兵》的舞台艺术[M].北京：北京十月文艺出版社，2018.

[47] 肖峰.一座山的高度[M].沈阳：春风文艺出版社，2018.

[48] 叶小纲.第二交响曲"长城"[M].北京：中央音乐学院出版社，2018.

[49] 王治坤，宋宗合主编.中国福利彩票公益发展蓝皮书[M].北京：中国社会出版社，2018.

[50] 刘笑冰，江晶，李宇佳.传统文化产业创业有道[M].北京：中国科学技术出版社，2018.

[51] 虎有泽.张家川回族研究（1）[M].北京：民族出版社，2018.

[52] 赵季平.赵季平音乐作品选集[M].上海：上海音乐出版社，2020.

[53] 饶余燕.复调音乐写作基础教程[M].上海：上海音乐出版社，2020.

[54] 林声.诗魂与乐神的守望[M].陕西师范大学出版总社，2020.

[55] 人民音乐出版社编辑部.中国经典民歌[M].北京：人民音乐出版社，2020.

[56] 吴延曲.前奏曲与赋格[M].上海：上海音乐出版社，2020.

[57] 魏军.古韵新声[M].西安：陕西人民出版社，2020.

[58] 卢耀波.卢耀波笛箫作品集 祁连音画[M].上海：上海音乐学院出版社，2020.

[59] 魏军.魏军筝乐研究文集[M].西安：陕西人民出版社，2020.

[60] 陈国权.一根竹竿容易弯[M].北京：人民音乐出版社，2020.

[61] 李夏.艺术传播与地域特色研究[M].北京：中国农业出版社，2020.

[62] 黄汉华.流行音乐文化研究[M].广州：暨南大学出版社，2019.

[63] 刘桂珍.音乐文化与教育研究[M].北京：民族出版社，2019.

[64] 陈自明.印度音乐文化[M].北京：中央音乐学院出版社，2018.

[65] 王路.多元音乐文化与音乐教育创新实践[M].北京：冶金工业出版社，2019.

[66] 田可文.安徽音乐文化的历史阐释[M].合肥：安徽文艺出版社，2018.

[67] 田宇.音乐文化的传承与传播研究[M].长春：吉林科学技术出版社，2019.

[68] 董宪民.陕西旅游歌曲精选[M].西安：陕西旅游出版社，2004.

[69] 花城出版社音乐出版中心.中国抗战经典歌曲集[M].广州：花城出版社，2015.

[70] 乐海.最爱唱的歌曲系列最爱唱的经典红歌[M].北京：同心出版社，2016.

期刊和学位论文：

[1] 张莹.陕西筝派音乐风格研究：以《姜女泪》为例［J］.今古文创，2021（20）：98-99.

[2] 乔露.陕西方言音乐创作的本土化审美［J］.今古文创，2021（15）：80-81.

[3] 刘奕君.音乐学专业师范生实习表现性评价及启示：以陕西学前师范学院为例［J］.艺术评鉴，2021（7）：125-127.

[4] 任晓天.国家级非遗中的音乐：陕西民歌［J］.琴童，2021（3）：53-56.

[5] 陈丽春."一带一路"背景下陕西民歌在音乐院校的文献价值［J］.当代音乐，2021（03）：175-177.

[6] 靳甜甜.文化自信视域下的陕西传统音乐文化价值研究［J］.戏剧之家，2021（8）：67-68.

[7] 耿思琦.陕西风格筝曲之传统与现代的比较：以《将女泪》《秦土情》为例［J］.艺术评鉴，2021（4）：61-63.

[8] 王安潮.陕西交响乐发展的现代诠释："2021·陕西新年音乐会"的社会寄寓和艺术特征［J］.音乐天地（音乐创作版），2021（2）：1-8.

[9] 李文佳.小提琴曲《红军哥哥回来了》对二胡演奏艺术的借鉴［J］.音乐生活，2021（1）：24-28.

[10] 任姗，孙璐璐.陕西音乐文化在地方高校艺术教育中的传承与发展［J］.艺术评鉴，2020（22）：121-123.

[11] 孙璐璐.新时代陕西音乐文化发展的新路径［J］.北方音乐，2020（21）：218-220.

[12] 吕品.第七届陕西音乐奖·器乐比赛成功举办［J］.音乐天地，2020（10）：65.

[13] 温静.基于在线音乐平台的陕西民间音乐保护与传承路径研究［J］.北方音乐，2020（18）：35-36.

[14] 张辽艳.多媒体技术对陕西民间音乐的传承、保护与发展研究［J］.艺术品鉴，2020（27）：98-99.

[15] 杨丽丹.陕西民间音乐文化在幼儿园音乐教育中的应用［J］.教育观察，2020，9（32）：74-75，90.

[16] 刘武章.马迪竹笛音乐创作中的陕西民歌风格初探［J］.北方音乐，2020（14）：45-46.

[17] 王蓓蓓.民间音乐在旅游资源开发中的作用解析：以陕西民歌为例［J］.艺术品鉴，2020（21）：169-170.

[18] 倪慧娣.秦派琵琶创作对陕西地方传统音乐的吸收与融汇［J］.交响（西安音

乐学院学报), 2020, 39 (2): 104-109.

[19] 侯璐璐. 文化自信视野下陕西传统音乐"声音景观"的美学探究 [J]. 北方文学, 2020 (18): 52-53.

[20] 帅雨欣, 胡婷婷. 浅谈碗碗腔的"悲情与欢快"在现代陕西筝曲中的演绎: 以古筝协奏曲《秦土情》为例 [J]. 戏剧之家, 2020 (17): 44-45.

[21] 白艳. "非遗"音乐资源与旅游产业的融合发展研究: 以陕西民歌为例 [J]. 艺术大观, 2020 (14): 7-8.

[22] 马波. 地域文化对陕西当代作曲家音乐创作的影响 [J]. 音乐创作, 2020 (2): 136-142.

[23] 王飞. "一带一路"倡议下陕西农村传统音乐的传播对策研究 [J]. 北方音乐, 2020 (7): 16-17+257.

[24] 靳甜甜. 新型音乐剧场 (厅) 对音乐文化产业发展的重要作用: 以陕西大剧院为例 [J]. 大观 (论坛), 2020 (3): 13-14.

[25] 许蓉蓉. 浅析陕西民间音乐在"陕西筝派"乐曲创作中的运用 [J]. 北方音乐, 2019, 39 (24): 9+11.

[26] 冯巧雨. 电视传播与陕西民间音乐的发展创新 [J]. 中国广播电视学刊, 2019 (11): 120-122.

[27] 段路晨. 与共和国同行, 70 年风雨历程: 陕西省音乐家协会主席尚飞林访谈 [J]. 音乐天地 (音乐创作版), 2019 (10): 4-11.

[28] 尚飞林. 砥砺前行, 开创陕西音乐事业新气象: 陕西省音协建会 70 周年暨《音乐天地》创刊 70 周年座谈会上的讲话 [J]. 音乐天地, 2019 (10): 4-8.

[29] 张仪. 新媒体视域下高校术科贫困生资助工作的现状及提升路径探究: 以陕西师范大学以音乐学院为例 [J]. 传播力研究, 2019, 3 (27): 241-243.

[30] 王杨. 2019 中国音协音乐考级陕西考区工作顺利完成 [J]. 音乐天地, 2019 (9): 66.

[31] 李振中. 琵琶协奏曲《祝福》艺术指导解析与思考 [J]. 黄河之声, 2019 (15): 4-6.

[32] 段路晨. 不忘来时路, 担当向未来: 陕西省音乐家协会召开成立 70 周年座谈会 [J]. 音乐天地 (音乐创作版), 2019 (8): 63-66.

[33] 李红梅. 陕西高师音乐教育专业教学策略研究 [J]. 音乐天地, 2019 (6): 44-48.

[34] 安军. 西安音乐学院演艺和交流中心, 陕西, 中国 [J]. 世界建筑, 2019 (5): 100-101.

[35] 肖虹. 陕西民间音乐的地域特征与传承研究 [J]. 黄河之声, 2019 (6): 6-7.

[36] 宋倩雯. 解析陕西民间音乐的地域特性与发展背景 [J]. 黄河之声, 2019 (4): 20.

[37] 王晓红, 王宪. 论陕西筝派的演奏技巧和情感表达: 以《云裳诉》为例 [J]. 北方音乐, 2019, 39 (5): 29-30.

[38] 王维圣, 董培, 尹江倩. 幼儿园课程对陕西民间音乐资源的开发与研究 [J]. 音乐天地, 2019 (3): 14-18.

[39] 王清雷, 孙战伟, 张玲玲, 种建荣. 陕西澄城刘家洼墓地音乐考古调查侧记 [J]. 人民音乐, 2019 (3): 61-65.

[40] 王蓓蓓. 以闹秧歌、闹社火为例: 论陕西民俗音乐文化的区域性 [J]. 农村科学实验, 2019 (3): 98-101.

[41] 王军. 汉画像石中的匈汉民族音乐文化关系呈现: 陕西神木大保当墓主人乐舞百戏壁画研究 [J]. 南京艺术学院学报（音乐与表演）, 2019 (1): 1-5, 7, 109.

[42] 李新. 民间社火中的锣鼓音乐: 以陕西关中地区为例 [J]. 人文天下, 2019 (1): 29-32.

[43] 朱栩辰. 陕西秦腔戏曲音乐与爵士乐元素创新性融合的探索 [J]. 艺术品鉴, 2018 (36): 141-142.

[44] 侯璐璐. 声音景观视域下陕西传统音乐文化自信的构建 [J]. 艺术品鉴, 2018 (36): 355-356.

[45] 黄键. 终南唱响《太白雪》, 众志成城铸辉煌: 陕西师范大学音乐学院民族歌剧《太白雪》成长纪 [J]. 音乐天地（音乐创作版）, 2018 (10): 55-58.

[46] 陈薇. 陕北素材钢琴音乐与陕西文化建设研究 [J]. 戏剧之家, 2018 (28): 57-58.

[47] 陈晓艳. 陕西民间音乐资源的旅游满意度分析研究: 以陕北民歌为例 [J]. 新西部, 2018 (26): 34-36.

[48] 孙晓瑞, 王洪丽. 论陕西筝派音乐风格特点 [J]. 戏剧之家, 2018 (23): 54.

[49] 侯旻霞. 陕西省音乐家协会中小学音乐教育专业委员会成立大会顺利召开 [J]. 音乐天地, 2018 (7): 66.

[50] 段路晨. 重温峥嵘岁月 谱写时代乐章: 陕西红色主题音乐全景扫描 [J]. 音乐天地（音乐创作版）, 2018 (7): 49-52.

[51] 丁毅秀, 杨萍. 陕西筝曲《秦土情》的音乐分析 [J]. 商业故事, 2018 (15): 22.

[52] 杨晓丹. 论"陕西音乐风格"琵琶曲中的技巧运用 [J]. 文存阅刊, 2018 (10): 61-62.

[53] 白艳. 陕西民间音乐文化在学前音乐教育领域中的价值研究 [J]. 北方音乐, 2018, 38 (7): 136-137.

[54] 胡彤彤. 浅析筝曲《云裳诉》的音乐特点 [J]. 民族音乐, 2018 (1): 46-47.

[55] 李奕兰. 古筝曲《百花引》艺术特色及演奏处理 [J]. 艺术评鉴, 2017 (24): 12-14.

[56] 杨艺媛. 陕西高校音乐素质课程评价体系研究 [J]. 才智, 2017 (36): 74.

[57] 余姚. 陕西音乐舞蹈剧《风从巴山来》[J]. 舞蹈, 2017 (11): 44-45.

[58] 刘媛媛, 贾红娟, 武芳歌, 任秉春. 陕西关中地区传统音乐非物质文化遗产的保护研究 [J]. 青春岁月, 2017 (19): 216-217.

[59] 孙璐璐. 试论陕西民间音乐的地域特征与生成背景 [J]. 北方音乐, 2017, 37 (15): 38.

[60] 刘浩. 基于学前教育专业宏观发展视域下的音乐课程教学改革研究: 以陕西学前师范学院学前教育专业为例 [J]. 科教导刊（上旬刊）, 2017 (22): 36-37.

[61] 安静. 当代陕西板胡艺术发展与现状考察 [J]. 交响（西安音乐学院学报）, 2017, 36 (2): 105-109.

[62] 王健健. 互联网+背景下数字化技术在陕西民间音乐发展中的应用研究 [J]. 无线互联科技, 2017 (11): 139-140.

[63] 张大勇. 交响音画《大秦岭》演出暨陕西音乐创作座谈会 [J]. 词刊, 2017 (4): 2.

[64] 张宝婧, 李广宇. 陕西电大国培计划小学音乐教师培训课程分析 [J]. 陕西广播电视大学学报, 2017, 19 (1): 42-44.

[65] . 交响音画《大秦岭》演出暨陕西音乐创作座谈会在京召开 [J]. 音乐天地, 2017 (3): 67.

[66] 张大勇. 交响音画《大秦岭》演出暨陕西音乐创作座谈会 [J]. 歌曲, 2017 (3): 4-97.

[67] 任艳柳. 通过陕西筝曲《望秦川》浅析陕西戏曲音乐在筝曲中的运用特色 [J]. 通俗歌曲, 2017 (2): 104.

[68] 李启康. 陕西本土水会音乐的产业化路径探究: 以蓝田县普化镇水会音乐为例 [J]. 报刊荟萃, 2017 (2): 39.

[69] 任意. 陕西本土音乐产业化运行模式的考查与研究: 以音乐情景剧《长恨歌》《仿唐乐舞》的市场运行模式为例 [J]. 音乐天地, 2017 (1): 55-60.

[70] 李桂兰, 苗启田, 李刘婧如. 陕西"汉调二黄"的学校音乐教育资源价值探析 [J]. 时代教育, 2017 (1): 29-30.

[71] 关丽娟. 中国民族器乐古筝对陕西音乐风格作品的研究 [J]. 通俗歌曲, 2016 (12): 18.

[72] 陈春华. 陕西演艺市场与音乐剧场的可持续发展模式研究 [J]. 戏剧之家, 2016 (24): 287.

[73] 王红梅. 多元文化背景下的陕西艺术歌曲发展研究 [J]. 大众文艺, 2016 (23): 138.

[74] 邹丽. 陕西钢琴音乐创作发展管窥 [J]. 宝鸡文理学院学报（社会科学版）, 2016, 36 (6): 165-167.

[75] 王安潮. "中国·陕西 2016 音乐教育艺术周"述评 [J]. 音乐天地, 2016 (12): 4-7.

[76] 吴延, 侯旻霞. 长安乐派作曲家群体研究 [J]. 音乐创作, 2016 (11): 83-85.

[77] 罗旭. 浅述奥尔夫音乐教学法与陕西高校传统音乐教育多元化的结合与发展 [J]. 北方音乐, 2016, 36 (18): 180.

[78] 向楠. 浅谈陕西筝乐的音乐特色：以《望秦川》为例 [J]. 北方音乐, 2016, 36 (18): 84.

[79] 常诚. 当代手风琴创作中陕西民间音乐元素的运用及研究 [J]. 音乐天地, 2016 (9): 51-54.

[80] 王仁飞. 实践交流与课堂教学之互动研究：以陕西师范大学音乐学院为例 [J]. 艺海, 2016 (8): 138-140.

[81] 杨怡悦. 论我国民间音乐的知识产权保护：基于陕西传统戏曲、民歌的特征 [J]. 西北大学学报（哲学社会科学版）, 2016, 46 (4): 118-123.

[82] 常诚. 浅析《长安行》中陕西民间音乐元素的运用 [J]. 音乐天地, 2016 (7): 34-39.

[83] 武心怡, 高莎. 陕西关中地区新民俗舞蹈创作审美分析 以西安音乐学院舞蹈系原创作品为例 [J]. 艺术教育, 2016 (6): 233-234.

[84] 葛秋钰. 二胡曲中地方风格及技法探析 [J]. 佳木斯职业学院学报, 2016 (4): 365.

[85] 吴鋆.《送你一个长安》在古城西安首发 成为陕西旅游名片之歌 [J]. 音乐天地（音乐创作版）, 2016 (4): 50.

[86] 肖玮. 浅析陕西传统音乐元素在筝曲《云裳诉》中的运用 [J]. 黄河之声, 2016 (7): 12-13.

[87] 邱阳. 陕西高校音乐教育网络课程建设现状调查研究 [J]. 音乐天地, 2016

（3）：38-42.

[88] 张卉. 以《云裳诉》为例浅谈陕西筝曲的特色音乐风格 [J]. 中国民族博览，2016（3）：128-131.

[89] 白英. 学前教育专业音乐类课程教学评价的理念与方法：以陕西学前师范学院学前教育专科（艺术方向）音乐类课程为例 [J]. 陕西学前师范学院学报，2016，32（1）：51-54.

[90] 王真. 陕西关中民间音乐研究：以华县老腔为例 [J]. 艺术品鉴，2015（12）：218.

[91] 王安潮. 丝路乐韵新交响 记陕西爱乐乐团2014—2015音乐季 [J]. 音乐爱好者，2015（11）：19-23.

[92] 于庆新. 陕西爱乐乐团2015/2016音乐季开幕 [J]. 人民音乐，2015（10）：91.

[93] 周晓. 浅谈陕西二胡作品的音乐风格与创作元素 [J]. 音乐天地，2015（9）：59-61.

[94] 周亮. 广播与新媒体融合发展实战应用：广播微信公众账号的开发与应用 [J]. 今传媒，2015，23（9）：104-105.

[95] 王维圣. 陕西民间音乐在幼儿园教学中的课程资源开发研究 [J]. 音乐天地，2015（8）：6-7.

[96] 刘芮冰. 解析笛曲《秦吟》的艺术感染力 [J]. 电影画刊（上半月刊），2015（8）：52-53.

[97] 吴晓韬. 钢琴曲《秦俑》中的陕西地域音乐风格探析 [J]. 交响（西安音乐学院学报），2015，34（2）：140-145.

[98] 黄勃，孙哲. 陕西风格钢琴作品创作研究 [J]. 陕西教育（高教），2015（6）：6-8.

[99] 杨阳. 高校通识音乐课程采用MOOC模式的利与弊：以陕西师范大学网络音乐通识课程为例 [J]. 人民音乐，2015（6）：56-59.

[100] 文丽君. 利用民间音乐提升大学生艺术素养的对策研究：以陕西为例 [J]. 陕西学前师范学院学报，2015，31（2）：20-23.

[101] 刘蓉. 口述史在中国当代音乐研究中的实践性价值：以"当代陕西作曲家群体研究"为例 [J]. 交响（西安音乐学院学报），2015，34（1）：83-90.

[102] 尚飞林. 陕西音乐文学事业的明天一定会更美好：在陕西省音乐文学学会成立大会上的讲话 [J]. 词刊，2015（3）：59.

[103] 尚飞林. 陕西音乐文学事业的明天一定会更美好：在陕西省音乐文学学会成立大会上的讲话 [J]. 音乐天地（生态音乐版），2015（1）：49.

[104] 林颖. 论陕西民间音乐舞蹈文化对陕北民歌的影响 [J]. 戏剧之家，2014（16）：161-162.

[105] 王杨. 第四届陕西音乐奖器乐比赛综述［J］. 音乐天地，2014（10）：4-5.

[106] 任洁玉. 展现国际视野 提升办学内涵：2014首届陕西西安·美国鲍顿国际音乐节评述［J］. 音乐天地，2014（10）：6-9.

[107] 冯存凌. 用当代的语言 讲中国的故事：陕西当代专业音乐创作述评［J］. 陕西教育（高教），2014（10）：33-34.

[108] 韩慧. 印青声乐作品创作的艺术特色［J］. 作家，2014（18）：185-186.

[109] 闫敏. 基于地域音乐文化传承的陕西高校艺术教育教学模式构建研究［J］. 陕西教育（高教），2014（7）：13-14.

[110] 豆军红. 试论陕西交响音乐创作中的民族化特色［J］. 黄河之声，2014（10）：43-44.

[111] 豆军红. 陕西交响音乐创作发展述评［J］. 陕西教育（高教版），2014（5）：6-7，11.

[112] 刘玉娟. 浅谈陕西民间音乐秦腔在筝曲《云裳诉》中的运用［J］. 北方音乐，2014（4）：18-19.

[113] 豆军红. 陕西交响音乐的创作特征与发展趋向［J］. 黄河之声，2014（7）：24-25.

[114] 刘岩. 琵琶在合奏及伴奏中所体现的技法与风格［J］. 太原城市职业技术学院学报，2014（2）：185-186.

[115] 李佳伦，李潇. "中国梦 丝路唱响"歌曲创作座谈会召开［J］. 音乐天地，2014（1）：65.

[116] 张璇. 浅谈古筝的演奏技巧和陕西筝及其音乐特点［J］. 美与时代（下旬），2013（10）：57-58.

[117] 高纯华.《"长安笛派"之探微》［J］. 音乐时空，2013（12）：50-53.

[118] 柳路. 陕西筝曲《秦土情》的音韵特征与演奏分析［D］. 岳阳：湖南理工学院，2020.

[119] 贺玉娇. 平湖派琵琶在陕西的传承研究［D］. 西安：西安音乐学院，2020.

[120] 李雪. 西府曲子音乐志［D］. 西安：西安音乐学院，2020.

[121] 韦引. 新媒体环境下广播竞争性发展途径研究［D］. 西安：西安工程大学，2020.

[122] 李安琦. 陕西民间音乐空间分布与地理要素的相关性分析［D］. 西安：西安科技大学，2019.

[123] 吴珊珊. 陕西筝曲《弦板调》的音乐风格与演奏分析［D］. 桂林：航空广西师范大学，2019.

[124] 陈璐. 试论《秦筝》在陕西筝派发展中的价值与意义［D］. 西安：西安音乐

学院，2019.

[125] 李茜睿. 西安音乐学院秦筝乐团教学与实践研究[D]. 西安：西安音乐学院，2019.

[126] 张竞怡. 陕西筝曲音乐创作与演奏技法特征分析[D]. 西安：西安音乐学院，2019.

[127] 张颖明. 二胡协奏曲《神土》创作特点与演奏技法探析[D]. 西安：西安音乐学院，2019.

[128] 李文硕.20世纪末陕西风格琵琶音乐发展探赜[D].西安:西安音乐学院,2019.

[129] 苏晓慧. 筝曲《黄陵随想》创作与演奏技法分析[D]. 银川：宁夏大学，2019.

[130] 潘佳. 饶余燕音乐创作中的复调思维研究[D]. 金华：浙江师范大学，2018.

[131] 包耘赫.《交响》办刊研究[D]. 西安：西安音乐学院，2018.

[132] 李娜. 筝曲《秦土情》中陕西戏曲音乐元素的运用[D]. 徐州：江苏师范大学，2018.

[133] 孙瑶琦. 简述陕西地方风格音乐中的二胡演奏技法[D]. 上海：上海音乐学院，2018.

[134] 陈海鹏. 二胡曲《陕北抒怀》的音乐特征与演奏技法分析[D]. 聊城：聊城大学，2018.

[135] 张艺菲. 曲云四首筝曲创作技法分析[D]. 呼和浩特：内蒙古师范大学，2018.

[136] 苑晴晴. 我国西北地区二胡音乐艺术的风格特征[D]. 济南：山东师范大学，2017.

[137] 侯嵩屾. "聚古为今，实践新声"：浅析魏军筝乐作品的创作思路[D]. 西安：西安音乐学院，2017.